香港粵劇流派

張紫伶 著

匯智出版

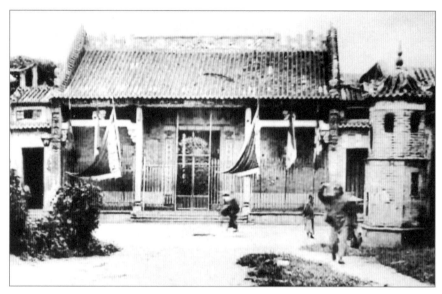

廣州早期的八和會館

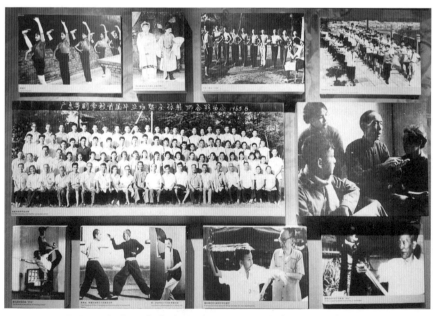

名伶白駒榮曾任廣東粵劇學校校長，為粵劇界作育英才。

薛覺先劇團的海報

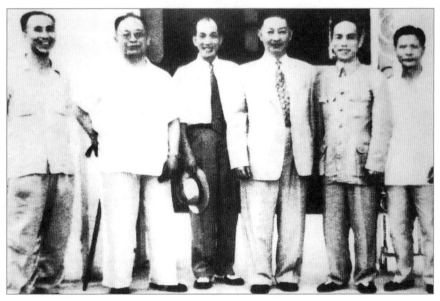

薛覺先(左三)與歐陽予倩、梅蘭芳、白駒榮等合影

「仙鳳鳴劇團」演出海報

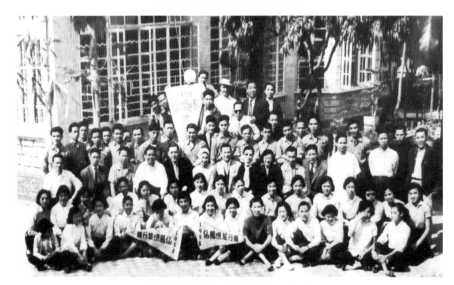

著名戲班「仙鳳鳴」仝人合照

「鳳求凰劇團」演出海報

「新艷陽劇團」演出海報

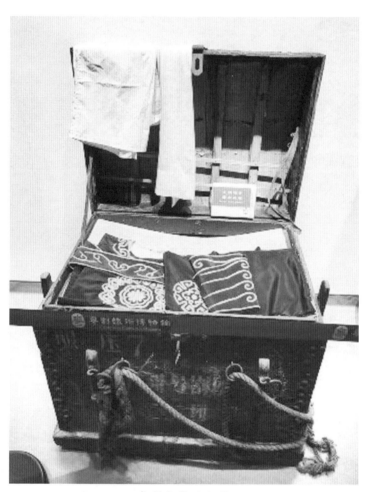

粵劇老倌的衣箱

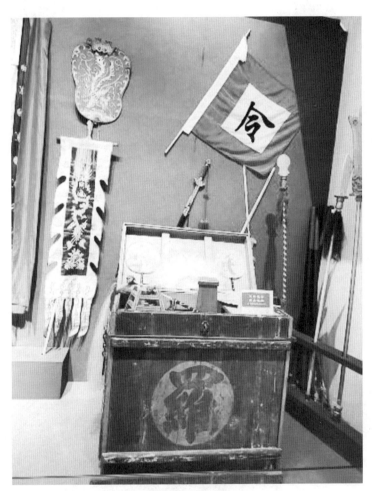

粵劇老倌的私伙物件

加拿大卑詩省省督觀看名伶白雪梅粵劇藝術學院演出後到後台探班
（左一為本書作者張紫伶）

左起：本書作者、汪明荃、羅家英、白雪梅

本書作者與名伶白雪仙合影

目　錄

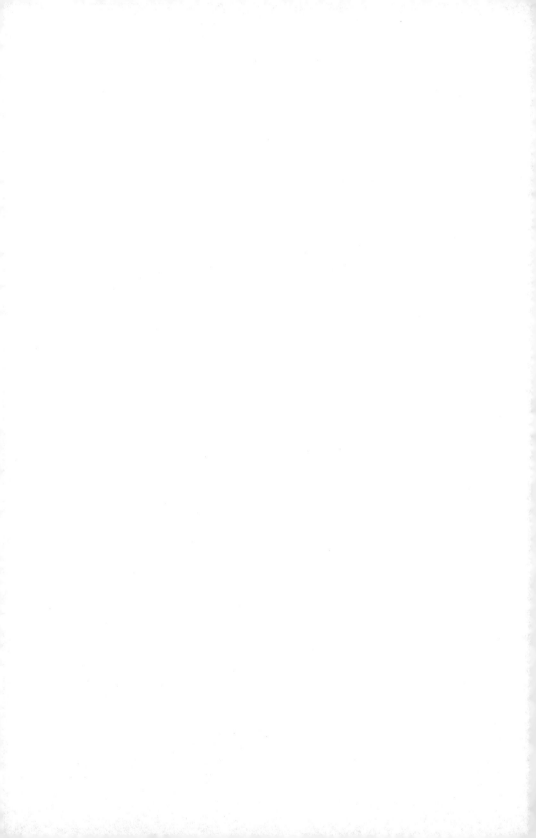

序一

　　2009年9月30日，由粵、港、澳三地共同申報的「粵劇」，成功入選聯合國教科文組織「人類非物質文化遺產代表作」名錄，這是三地立足於「大珠三角」合作交流機制，共同呵護並傳承中華優秀傳統文化的重要成果。粵劇藝術遺產在今天得到持續發展，並為人類所共用，既是中國戲曲源遠流長的文化傳統始終旺盛綿延的一個典型個案，也是面向世界的嶺南文化始終包容開放的一個典型個案。

　　在粵劇申報書的內容簡介中，關於粵劇有兩個重要定位，一則是「中國南北戲曲藝術的集大成者」，一則是「粵方言區中最具影響力和海外最具代表性的中國戲曲劇種」，這就將至少三百年歷史的粵劇以其「集大成者」，而呈現出它在中國戲曲藝術體系中的獨特位置；以其影響力與代表性，而呈現出它在世界多元文化格局中的獨特價值。粵劇這種闊大的文化涵攝力，當然與嶺南民眾世代相沿的創造之功密不可分，更與今天粵、桂、港、澳為中心的粵方言區民眾堅持不懈的傳承之力密不可分。

　　早在1866年刻印的粵劇新出頭班本《迷途復悟》中，就有台詞稱：「到後來我長成年有弍九，又到香港地販賣綢綾。在店中交一友姓陳名元慶，他乃是一富客海面經營⋯⋯算罷了那八字

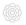

二人酌定，辭別了我母舅回轉洋城。蒙陳兄他道我人品忠正，把胞妹來配我結合鸞繩。那時節在羊城洋煙辦定，到香港往金山一路起程。有誰知道金山貨如輪勝，三年之上庫滿倉盈。」劇中人敍述從廣州到香港、美國的輾轉經歷，是近代以來嶺南人在海外拓展的真實縮影，更是粵劇藝術不斷蛻變並流播世界的典型概括。粵劇是一個常變常新的劇種，其根本原因就在粵劇始終跟隨着時代的變化、觀眾的審美而不斷地擴大着它的藝術體系，因其常變，其世代累積的藝術內容就異常豐富；因其常新，其追隨引領時尚的創造能力就更加突出。二十世紀初以來在廣州、香港為代表的城市商業環境中，粵劇以龐大的班社組織和豐富的藝術結構，廣泛地吸收着古今中外的多種內容，又精粹地凝練着劇種的獨立個性，由此進一步形成為一門具有國際視野的民族藝術。也就是在省港班時期，粵劇完成了劇種文化品格的塑造，將粵、港、澳三地城市文化、商業文化、時尚文化深入地交融塑造於粵劇藝術肌體，並且深深地交織滲透在嶺南城鄉文化生活中。

　　香港對於粵劇藝術的作用以及香港粵劇的歷史貢獻，已經在諸多前賢先進的研究中多有涉及。例如志士班時期，香港振南天等班社的實踐與廣州的同類型班社，共同推進着粵劇的現代轉型；例如1914年在香港拍攝的《莊子試妻》開啟了粵劇電影的極大發展，甚至在上世紀五六十年代創造了近千部香港粵劇電影，形成了獨具個性的粵劇電影文學形式；例如上世紀五十年代後，以神功戲為代表的民俗祭祀戲曲仍然在香港基層保持着常態化演出，這正與始終駐足城市文化主流的粵劇商業

運作、老倌文化等相映成趣，諸如此類，都相續積累形成了香港粵劇不同於內地、不同於海外的個性。但是，在粵劇漫長的藝術流變中，香港粵劇百餘年來如何實現區域個性與粵劇創新的彼此互動，如何實現香港粵劇文化生態的多元並存？這實際上是張紫伶女士在《香港粵劇流派》一書中着力解決的重要問題。

中國戲曲在發展過程中，因為個性化趨向而形成流派藝術。流派，包括了地域審美個性的集體塑造，也包括了演員主導的個人風格。不論是地域流派，還是演員流派，都集中地展示着獨特的創造性，即如唐代詩人張文琮所謂的「標名資上善，流派表靈長」，「流派」雖然指的是水的支流，還不是藝術層面的流派內涵，但「靈」之於水的「長」、水的「派」，都顯示出天然靈秀對於客觀存在的塑造與呈現，以及客觀存在向具有美學價值的藝術物件的創造轉化。在流派藝術中，人和群體的靈心妙悟和獨立審美，直接推進了藝術的推陳出新，也推進着藝術的風格化、個性化創造。特別是在近代以來逐漸趨於成熟的戲曲劇種，如京劇、梆子、越劇等等，多以具有流派個性的人和群體將時代審美個性予以強化。粵劇從千里駒以後，隨着演員群體的性別拓展、時代風氣的與時俱變，以及傳統藝術的解體和重構，大量的以「腔」命名的音樂流派應運而生，其間最負盛名的則是五大流派，就是這種獨立創造所致。而這些演員流派在相互組合、同台共演中，又因為政治、經濟、地緣、審美等諸多要素的影響，客觀上推進着粵劇與不同地域文化的交融互動，由此讓粵劇藝術呈現出多樣化的發展趨向。因此，粵劇流

術規律推出更多的研究成果和實踐成果。

王馗教授

中國藝術研究院戲曲研究所所長
中國戲曲學會會長

序二

　　2014年我應香港演藝學院的邀請出任新成立的戲曲學院院長一職，身為演藝學院早年創院成員之一，自然特別關心學院的這個新發展，但也清楚建立一個新學院頒發粵劇表演的藝術學士學位是何等不易，戲曲學院的培訓課程絕不只是「教戲」那麼簡單，確是莫大的挑戰！所以當我來到學院準備開課的時候，很驚訝見到一位像張紫伶這樣的年青老師，她既有知名的粵劇演員家庭背景，又有長年在外國讀書與生活的經驗，最難得的是她能夠用現代的眼光去看中國的傳統藝術，更有一份熱愛的心。所以她立即成為我在戲曲學院起步的好幫手。

　　在我剛完成了戲曲學院第一個學年的工作時，紫伶告訴我她很想去北京的中國藝術研究院攻讀戲曲理論的博士生課程，尤其是她幸運地獲得即將退休的研究院院長王文章教授（前文化部部長）首肯，收她為入室弟子。雖然我非常不願意失去這位好幫手，但考慮到她的抱負，有意深入研究傳統戲曲的發展，不但是戲曲學院需要擁有的人才，香港粵劇的發展更是業界必須關心的課題。故此我不但支持紫伶去北京學習，還幫她向校方申請停職出外進修的獎學金，以便完成她的心願。

　　得知紫伶在王文章院長和王馗所長的帶領下，大有收穫，終於完成她的博士學位課程，為她高興。今天更有機會將她的

博士論文付之出版成書，更值得恭賀。在學術的層面上這樣的題材，在香港也有一些，但是這份研究報告的特別之處是作者撰寫的角度以及其聚焦點。由於紫伶自身擁有粵劇世家的背景，許多內容的陳述都有多一份貼身的感覺，與純學者式的報道很不一樣。但由於她所寫的內容能夠有條理地介紹到粵劇流派的發展、特色以及影響，令讀者從零開始也可以逐步有趣味地認識到這著作裏有相當份量的內容。另一方面是作者研究的目標明確，思想開放，沒有許多傳統學術書寫的盲點。這對於新一代的讀者則非常重要，令到傳統戲曲可以成為當下值得探索的題材，使人認識到它有可持續發展的生機。

在這裏，我再一次恭賀張紫伶將她在中國藝術研究院學習的心得，通過《香港粵劇流派》一書與大家分享，更希望在未來的日子裏她能夠為粵劇的前路貢獻出她的才華！

毛俊輝教授 BBS
「港澳非物質文化遺產發展研究會」香港區召集人
「賽馬會毛俊輝劇藝研創計劃」藝術總監

前言

　　由於廣東與港澳社會運作體制的不同，多少年來，對於作為粵劇分支的香港粵劇及其流派的傳承研究始終未能清晰地進行梳理。為人們所熟悉的粵劇「五大流派」，在省港兩地除了薛派、馬派與桂派的社會評價較為一致以外，對其他兩派人們還存在較大的爭議或疑惑。隨着粵劇（省港澳地區）於2009年獲得聯合國教科文組織的肯定，被列入「非物質文化遺產名錄」以後，三地都日漸認識到以往忽略了粵劇藝術的價值，文化界、戲曲界也認識到在以往的粵劇藝術研究整理中常常被忽略的「流派」傳承歷史對於粵劇發展曾經有過巨大作用。

　　尤其在新中國成立以後，省港粵劇的聯繫日益減弱，在不同體制下各自發展，香港粵劇從第二代「流派」接班人起的藝術形式已經出現了明顯的轉變。期間第一代藝人紛紛返穗，希望晚年能夠在廣州粵劇學校等單位梳理個人經驗，以及展開進一步研究。惟在關鍵時期遭逢「文化大革命」的周折，使他們的心血結晶遭到破壞。此外，「樣板戲」的洗禮也令廣州粵劇流失了不少優秀的傳統技藝。

　　香港粵劇方面則在抗戰以後，尤以二十世紀五十年代這一時期，得到前所未有的繁榮發展。但是，儘管舞台藝術繁盛一時，對於藝術的研究卻被忽視。如香港「國家級非物質文化遺

產項目粵劇傳承人」的女文武生陳劍聲於2013年辭世，各界惋惜在她生前沒有對她的藝術創造作出影像與口述資料記錄。基於此，直到2016年第三季度，「香港粵劇發展基金」撥款支持了「粵劇名伶聲影留真計劃——尤聲普先生專輯」書籍及光碟出版項目。人們日漸重視「流派」的研究，並肯定它對於粵劇的傳承與發展的重要性。

　　香港粵劇流派的發展是從多方面體現的，包括文化政策（港英政府至回歸後的政府）、商業經營模式（戲院與戲班）、外在生態環境（市場與觀眾）的要素，以及內部建構（表演與技藝）的特點等。近年來香港粵劇得到文化學、音樂學、社會學、教育學、藝術人類學等領域學者的關注，從不同角度為部分藝人、劇目與傳統作出了資料整理與研究，在不同的學術基礎上，為香港粵劇研究增添了不少內容。廣東方面，以中山大學為首，也在粵劇史學的根本上，做出了大量的研究與整理，為粵劇研究奠定了發展的方向。

　　此外，第二代傳人見證了從省港班過渡至現代香港粵劇的變革，他（她）們第一手的珍貴資料和技藝遺產，已是十分緊迫需要採訪和記錄保留。2009年至2012年期間，筆者在香港公開大學與《粵劇曲藝月刊》合作，主持了「戲曲五十連環講」系列，與數十位粵劇老倌和從業員，作出了深入訪談與討論，這批口述資料亦是梳理香港粵劇人物發展的重要資源。資深粵劇藝術工作者的影像和文字資料還有不少是可以及時作出整理與記錄的，而從事粵劇事業的後輩也有責任進一步搜集、傳承、發展前人的寶貴藝術財產。

在上述基礎上，香港粵劇流派研究具備了重新梳理並有效整合的條件。《香港粵劇流派》是筆者站在中國戲曲史宏觀的角度出發，總結香港粵劇流派發展的一次嘗試，主要涵蓋以下內容：

（1）從外部到內部：戲曲承傳的綜合性

自二十年代至四十年代末，從「五大流派」為代表的第一代粵劇名伶，到第二代流派紛呈的接班人，粵劇無分省港藝人，其最大的特點是靈活組班，能夠讓藝人們在不同平台較為穩定地長期合作交流，共同在繼承傳統的基礎上不斷實踐。通過交接「戲班」的市場與觀眾，前後兩輩藝人的藝術傳承在深厚的社會基礎上接續。

「流派」外部的構成因素包括藝人的文化背景、學藝過程、藝術理想、創新精神、藝術修養、舞台形象與社會地位；內部的構成因素是其唱腔脈絡、經典劇目、舞台風格取向、音樂樂隊結構、班牌的經營與受眾及市場的培養。香港粵劇第一代傳承以薛派、馬派與桂派為主，第二代則以「任白」、林家聲、陳錦棠、麥炳榮為要，但就市場認可度而言，「任白」與「林派」的傳承是相對成功的，而他們成功的關鍵是順利「交接」了市場與觀眾。

五十年代開始，香港粵劇流派從第二代到第三代的發展，已經形成了香港獨有的特色，省港從內至外的根本條件已經不再相同。隨着薛覺先、馬師曾、白駒榮、紅線女、羅品超等名伶陸續返穗，香港粵劇主要由第二代接班人承擔起傳承的重

任,他們肩負了承先啟後的使命,並且能夠運用前人承傳的綜合性要素,成功地培養了香港粵劇新一輩(第三代)傳人。

九十年代到現在,香港粵劇第三代是文武生的天下,阮兆輝與梁漢威兩位名伶本來有極大可能能夠自成一派,唯是未能水到渠成;部分第三代傳人還活躍於香港粵劇舞台,部分未及完成理想便與世長辭。隨着社會與經濟的發展,承傳的擔子越來越重,香港粵劇近代的接班工作,目前還在發展之中。

(2)粵劇五大流派與同期藝人對於粵劇流派發展的貢獻

香港業界以「八和會館」為首頻頻呼籲捍衛香港粵劇傳統與特點,那麼香港粵劇的藝術風格到底是什麼,它又是在什麼時候形成的呢?本文在綜合內地、香港與海外的文獻、口述、報刊、研究計劃、專著等資料的基礎上,着重探討在香港粵劇流派的傳承進程中,其形成的藝術風格以及組織架構體系,進一步揭示香港粵劇從南派武功過渡至北派武功,繼而更因為戲院和劇場的發展轉而以唱功為主的藝術特點。香港粵劇在與廣東粵劇同根同源的紮實基礎上,於二十世紀初便有了富有時代色彩的時裝戲,如改良粵劇等。新中國成立以前的幾十年間,粵劇演出的所謂傳統劇目,其實都是經過不斷改變的,粵劇還有能隨時隨地編撰新戲的習慣。另外,粵劇由古樸的面貌逐漸變新,最大的特點是使凝固的表現形式越來越鬆動靈活,內容與形式互相滲透,新內容不斷衝擊舊形式,形式的鬆動又為接納新內容創造了有利條件。它吸收了文明戲、話劇和電影反映生活的特徵,不斷編寫出新戲,從而構成當代粵劇形式上有別於

其他劇種的現代色彩。由於香港沒有經歷過文革與「樣板戲」的洗禮，因此其粵劇的風格從劇本內容、表演方式、舞台美術手法、唱腔形式、樂隊組成皆彰顯並保留了中西合璧與宜古宜今的風格特點。所以，香港粵劇的發展是不能夠離開中西合璧、宜古宜今的現代色彩因素的，這些藝術特徵亦是香港粵劇觀眾最喜聞樂見的關鍵。

第二，進一步確定粵劇「五大流派」的所屬。目前關於粵劇「五大流派」的說法，總括來說，有下列幾種：第一，粵劇「五大流派」是指薛覺先、馬師曾、白駒榮、桂名揚與廖俠懷五位粵劇名伶，蔡孝本、李紅著《此物最相思——粵劇史料文萃》和大部分內地粵劇文獻皆有此定論；第二，粵劇「五大流派」是指薛覺先、馬師曾、桂名揚、廖俠懷與白玉堂五位名伶，黎鍵、湛黎淑貞編著《香港粵劇敍論》和大部分香港口述資料亦有此看法；第三，粵劇「四大流派」是指薛覺先、馬師曾、桂名揚與白玉堂，發表於粵劇教育及資訊中心的「歷史尋跡區」。第四，粵劇「五大小生」是指薛覺先、馬師曾、桂名揚、白駒榮與白玉堂，記錄於李我著、周樹佳整理《李我講古》(四)。本書的結論，是在綜合各方文獻的基礎上，根據外在與內在的藝術內涵與特質，論證粵劇「五大流派」所指即薛覺先、馬師曾、白駒榮、桂名揚與廖俠懷。「五大流派」代表的是青春、俊美、摩登、有個性的時代象徵；他們引領潮流，建立藝術家修養與品格形象；除了舞台上的粵劇演出，更將粵劇帶到電影、唱片等新興娛樂事業，並借此將各種藝術類型的優點通過實踐，在傳統的基礎上融會貫通。四、五十年代的香港粵劇能夠在繼承五

位名家的基礎上持續發光發熱,是基於他們認真嚴肅的舞台美術、大膽創新的唱腔風格、緊貼時代的劇目編撰等藝術追求;而絕不是利用「生活化」的藉口淡化粵劇的藝術性。另外,與之同期每位粵劇藝人都會根據自身條件創造獨具一格的「絕活」,如「關公戲」、「爛衫戲」、「生武松」、「女武狀元」等。藝人們之間聯姻、拜師、結拜等團結文化也是當期的行業趨向;樂於助人、關懷社會、愛國愛民的情操更是當時粵劇名伶的信念與精神。

　　班社與市場對於香港粵劇流派傳承是十分重要的。本書根據上述資料梳理各個香港粵劇名伶的個人發展與傳承歷史,指出「任白」與林家聲流派發展與傳承的成功之處。除了當今各界關注的劇本、表演、唱腔等藝術方面的傳承以外,本書論證流派的傳承更需要重視的是通過班社運作進行有效益的市場與觀眾的傳承。香港粵劇現今公認的兩大流派,一是「任白」,一是林家聲,他們與「五大流派」關係匪淺,其成功之道是源於大量演出與實踐,並能轉承多師;繼而能夠承傳下來的原因極大程度上是由於有效地在其最輝煌的時期將觀眾「轉讓」給了繼承人。「任白」手把手令「仙鳳鳴」過渡至「雛鳳鳴」,由龍劍笙、梅雪詩、陳寶珠等弟子繼承;林家聲則是通過「頌新聲」將綁帶傳給林錦堂、蓋鳴暉等演員。兩大香港粵劇「流派」掌舵人皆深刻理解如何運用新鮮血液(青年演員)穩固原有市場份額,以及拓展更大區域的道理。

（3）梳理香港粵劇流派各代的傳承脈絡

本書以清末民初為時間界限，以粵劇特有的地域環境為切入點，透過對其歷史背景、發展與衍變的描述，集中探討香港粵劇流派作為粵劇重要分支與粵劇本身之間的緊密聯繫，並通過對藝人專著、表演記載、採訪記錄、圖刊等具體材料作類型分析及符號提煉，梳理內在要素與生態環境對於流派建構的重要作用，研究有何內在因素和保持健康生態環境的必要性，並淺略探索此類要素與當代香港粵劇流派發展的相互聯繫。至於年代的劃分，以及相關論述，大致如下：

1. 二十世紀初粵劇的形態
2. 二十至四十年代，第一代省港粵劇流派的出現與形成因素
3. 五十至七十年代，第二代香港粵劇流派的發展
4. 七十至九十年代，第三代香港粵劇流派發展的影響因素
5. 九十年代至今，第三代香港粵劇流派的衰落與承傳問題

筆者嘗試從宏觀的角度切入，將流派個體、作品本身與時代緊密結合，將個案研究納入宏觀研究的範疇，同時採用分析法、比較法、統計法、歸納法等具體方法，力求對研究對象作出整體性、系統性的分析、歸納，並在此基礎上得出自己的見解，希望能有效地為粵劇的傳承與發展提供一些幫助。

第一章

香港粵劇的源流

　　本章主要討論的時段為粵劇藝術風格相對鮮明時期（1821年）至粵劇變動最大時期（1926年-1936年），依據相關史料，重點敍述省港同根同源的粵劇劇種是如何到香港，以及到了香港以後在社會文化的影響下經歷的一系列發展與衍變。

　　本書的研究目標之一，就是以粵劇特有的地域環境為切入點，透過對其歷史背景、發展與衍變的綜述，理清香港粵劇作為粵劇的分支與之緊密的關聯性。

第一節　省港粵劇同根同源

　　本節討論粵劇自古以來形成的要素，隨着時代的改變與社會的發展，廣東省受到地理環境的影響，集結了來自各地具備藝術鑑賞能力的人士、附庸風雅的商賈及各地方的戲班。粵劇萌生伊始，本地班社群體即通過融會貫通，慢慢發展出自身特色，縱然不斷受到官府打壓，仍獲得民眾鄉紳的喜愛，從而在歷史上出現了外江班與本地班並立的時代，為粵劇的形成奠定了穩固的基礎。

　　粵劇形成雛形後，在李文茂反清起義的影響下，得以傳播並落根至廣西地區。在這段時期，雖然廣東省內的粵劇活動受

到嚴重的破壞與摧殘，但其流播地區也有了擴展。直到同治六年（1867年），在廣州長堤秉祥坊同德大街，興建了規模宏大的「吉慶公所」[1]，團結省內外甚至海外的粵劇藝人，重振粵劇。及後在光緒年間，隨着政治抗爭及社會急速發展，粵劇也加入了戲劇改良運動，「志士班」更是對粵劇的變革與發展作出了傑出的貢獻。粵劇步入民國時期，亦進入了其第一個鼎盛時期，全女班、紅船班、公司班、大小型戲班和戲院林立，名劇紛呈，為粵劇流派的發展與形成奠定了穩健的根基。

一、粵劇的源流概述

元明時代廣東就有百戲、雜劇的活動，明代中葉，餘姚、海鹽、崑山、弋陽四大聲腔興起之後，崑、弋足跡已遍及嶺南。這些，當然還不是粵劇。[2]粵劇和其兄弟劇種一樣，有着豐富的傳統，早期受到弋陽腔、梆子腔、徽調、漢調的滋養，它的基本曲調是梆子與二黃，後期更吸收了地方的民歌小調。那麼，粵劇是什麼時候開始形成其獨有的風格與體系呢？麥嘯霞認為粵劇的底子是漢戲，粵劇業界也認可，但是直接由漢戲轉變為粵劇的跡象很小，而直接受徽班的影響卻很大。[3]

1　余勇著《明清時期粵劇的起源、形成和發展》，中國戲劇出版社，2009年版，第136頁。

2　李門（執筆）、范敏、陳仕元、謝彬籌〈試論粵劇的傳統及其繼承、發展問題〉，載廣東省戲劇研究室編《粵劇研究資料選》，廣東省戲劇研究室，1983年版，第408頁。

3　歐陽予倩著〈試談粵劇〉，載廣東省戲劇研究室編《粵劇研究資料選》，廣東省戲劇研究室，1983年版，第87頁。

　　本地班，在張心泰《粵遊小識》中所指的是潮州班，而丁仁長《番禺縣續志》所載的則可能是廣州班。[4] 當時的潮州班是以唱弋陽腔為主，時至現在潮州戲還有用數十孩子幫腔的傳統，此外潮州戲也唱梆黃，唱腔與湘戲相似。潮州戲的主要演出地點在潮汕一帶，不時也會在廣州演出，但現今我們談及的粵劇是不包含潮州戲的。一說在雍正（1723年）年間，一位湖北籍的名伶張五因為得罪了官府，從北京逃至佛山，將京腔、崑腔和武功教給了紅船子弟，成立戲班，更在佛山鎮大基尾建立了粵劇的重要據點瓊花會館。張五綽號「攤手五」，懂很多戲，崑腔、亂彈皆通，並且能文能武，宗少林。通過他教授出來的粵劇弟子很多，因此粵班供他為祖師，稱張師傅。

　　乾隆二十二年（1757年），廣州被確認為唯一一個對外通商的口岸，成為外國人唯一可以進入中國的港口，也成為中西文化唯一的通道。[5] 廣州商業與娛樂的發展由於各地商賈前來經營生意，獲得了空前的興盛。外江班因而大規模地進入嶺南，並逐漸將其主流聲腔在本地推廣開來。

　　許多徽班將梆子及二黃帶到廣東，逐漸從「外江班」主導市場變為「本地班」與之並立，進而彼此合併，後至「本地班」獨立主導市場。這個過程讓粵劇蛻變為具有獨立風格、特點鮮明的大型地方戲。最初，「本地班」只能下鄉演出，「外江班」受到

4　歐陽予倩著〈試談粵劇〉，載廣東省戲劇研究室編《粵劇研究資料選》，廣東省戲劇研究室，1983年版，第85頁。

5　王馗著《粵劇》，浙江人民出版社，2012年版，第14頁。

城內達官貴人的追捧，甚至酬神宴會也總是由「外江班」承接。及後因為語言的關係，滿足不了廣東觀眾的要求，客觀的形式輔助了「本地班」的興盛。粵人尚新奇、務敏捷的風俗也讓舊有的劇目漸漸失去其號召力，新的劇目應運而生。廣東「本地班」與「外江班」並立的時代是粵劇奠定根基的重要時期，那時候基本演唱的腔調與桂戲、祁陽戲一樣，念白則用桂林官話。及後慢慢地在腔調裏一點點加入廣東地方小曲，唱詞和道白的發音更多地使用廣東白話，經過約一百多年的沉澱，粵劇終於成為了廣東人自己的戲曲藝術。

由於廣州很早便是一個通商的城市，乾隆（1736年）至嘉慶（1796年）年間又是一個相對安全的時段，因此許多戲班都會去廣州，除了外省前去的「外江班」以外，「本地班」也充斥市場。張心泰《粵遊小識》提到：「潮劇所演傳奇多習南音（使用潮州話）而操土風，名本地班。觀者忘倦。若唱崑腔人人厭聽輒散去。」丁仁長《番禺縣續志》亦說道：「凡城中官讌賽神，皆係外江班承值。其由粵中曲師所教而多在郡邑鄉落演劇者謂之本地班，專工亂彈、秦腔及角觝之戲。」從以上所述可以看到，崑腔曾經在廣州盛行，為達官貴人欣賞，且有附庸風雅的富商巨賈捧場。然而本地班唱的是亂彈，丁仁長所指的亂彈可能就是二黃、四平調與弋陽腔等，秦腔就是梆子，角觝戲即指武戲；老百姓喜愛這類演出，以至晝夜忘倦。清朝中葉時期，廣東的本地班漸趨興旺，據丁仁長《番禺縣續志》說：「本地班腳色甚多，戲具衣飾極炫麗，伶人之有姿首聲技者每年工值多至數千金……東阡西陌應接不暇。」而崑腔班子由於觀眾日減而導致

最終沒落。[6]

　　粵劇發展到道光年間（1821年），藝術風格和特色已經相對鮮明而穩定，其劇目的思想和精神特質，也與其他劇種有所差異。道光時粵人楊掌生就當時的廣州戲班情況寫道[7]：「廣州樂部分為二，曰外江、曰本地班。外江班皆外來，妙選聲色，伎藝並皆佳妙。賓筵顧曲，傾耳賞心，錄酒糾觴，各司其職。舞能垂手，錦每纏頭。本地班但工技擊，以人為戲。所演故事，類多不可究詰，言既無文，事尤不經。又每日爆竹煙火，埃塵障天，城市比屋，回祿可虞。賢宰官視民如傷，久申厲禁，故僅許赴鄉村般演。鳴金吹角，目眩耳聾。然其服飾豪侈，每登台金翠迷離，如七寶樓台，令人不可逼視，雖京師歌樓，無其華靡。又其向例，生旦皆不任侑酒。……大抵外江班近徽班，本地班近西班。」西班指的是西部，即秦腔梆子，因此後人稱粵劇聲腔先有「梆子」、後有「二黃」是有根據的。

　　從以上可見，本地班在道光年間是不可以在城市演出的，只能往農村延伸。楊掌生此文不僅詳細描述了其原因，並且將本地班與外江班的劇目、演員藝術風格、舞台美術、傳統習慣等方面進行了比較。同期，「廣腔班」亦到廣州以外的中小城鎮和廣大農村流動演出，主要原因是它的劇目思想內容有鮮明的民族意識和抗爭精神，藝術風格火熾粗獷，藝人歷來都保持着

6　歐陽予倩著〈試談粵劇〉，載廣東省戲劇研究室編《粵劇研究資料選》，廣東省戲劇研究室，1983年版，第113頁。
7　賴伯疆、黃鏡明著《粵劇史》，中國戲劇出版社，1988年版，第12頁。

反抗壓迫與侮辱的傳統，因此受到統治階層的歧視和迫害。廣腔班，是指雍正早期在廣州演出的廣府戲班，除桂林獨秀班唱崑腔蘇白外，其他「俱屬廣腔」[8]的戲班。其演出是「一唱眾和，蠻音雜陳」，因此粵劇研究者較多認為「廣腔班」就是廣東化了的高腔班，而賴伯疆的研究團隊則認為不可能純屬高腔班，而是多種聲腔的混合班。

　　總括以上所述，粵劇的源流與戲曲發展史、各大聲腔、漢戲、徽班、崑班、潮州戲等都有着密切的關係。隨着經濟文化與社會的發展，當地民俗、思想、音樂等漸漸融匯至廣腔班、本地班，並且逐漸形成具有獨特藝術風格、劇目、語言的一大地方劇種的雛形。

二、粵劇的定型時期

　　粵劇在形成雛形以後，在中國封建社會的農民革命運動裏，發揮着重要的作用。清咸豐初年，粵劇藝人李文茂率領紅船子弟，響應了太平天國革命運動，從廣州到廣西進行武裝起義，建立了「大成國」，影響深遠。田漢曾經讚譽他為「世界戲劇史上曾無前例的光輝榜樣」及「千古英雄足楷模」。[9]

　　李文茂原是道光末年至咸豐初年粵劇「鳳凰儀班」著名的二花臉，出身梨園世家，是戲班中武打演員的領袖，平生輕財尚

8　賴伯疆、黃鏡明著《粵劇史》，中國戲劇出版社，1988年版，第10頁。

9　賴伯疆、黃鏡明著《粵劇史》，中國戲劇出版社，1988年版，第13頁。

義，富有豪俠氣概與反清復明的思想。咸豐三年（1853年），
太平軍攻克南京並向河北進軍的時候，洪秀全派密使到廣東策
劃反清，密使先到佛山大基尾瓊花會館找李文茂助一臂之力。
當時粵劇戲班演出的劇本多數為「提綱戲」，即武打戲，演員們
皆擅長武功，富有尚武精神。李文茂以戲班中的健兒作為骨幹
力量編建三軍，小武、武生等為文虎軍，二花臉、六分為猛虎
軍，五軍虎、打武家等為飛虎軍，而他則自稱為三軍主帥。

在李文茂的率領下，義軍攻下柳州，自稱平靖王。稱王以
後，他仍保持粵劇藝人本色，出榜安民，號召全城演戲三天，
以示慶賀。每逢節日喜慶之時，李部官兵均競相登台演戲。李
文茂在廣西期間，將粵劇傳播並落根至社會。但也就是他反清
起義的舉動，使清政府遷怒於粵劇藝人，當他們把李文茂的起
義軍鎮壓以後[10]，便回頭向粵劇藝人及其組織機構舉起了屠刀。
他們下令解散粵劇戲班，禁演粵劇，焚毀粵劇大本營佛山瓊花
會館，殘酷地捕殺及陰謀誘殺粵劇藝人。同時，清政府更以官
祿收攏少數藝人為他們效勞，以便瓦解分化粵劇藝人隊伍。在
他們的高壓政策脅迫下，部分粵劇藝人被集體屠殺，部分隱姓
埋名移居鄉鎮求生，部分被迫遠走他鄉逃亡東南亞各國，還有
一些加入「外江班」客串演出，更有部分冒險在街頭巷尾賣藝，
境況十分淒涼。這個歷史階段，雖然致使省城的粵劇活動受到
嚴重的破壞與摧殘，但也引出了一些積極的後果：

10 麥嘯霞著〈廣東戲劇史略〉，載廣東省戲劇研究社編《粵劇研究資
料選》，廣東省戲劇研究室，1983年版，第21-23頁。

（1）深入民間

首先，由於部分粵劇藝人移居到鄉鎮求生，遂將自身的粵劇思想和藝術風格帶到各地，促使粵劇向廣大的農村深入發展，在更大的民眾基礎上傳播了粵劇的藝術傳統。時至今天，鄉鎮搭建戲棚演出「神功戲」的風俗依舊風行，在香港此部分收入更是專業粵劇藝人和班社每年的重要收入。

（2）海外傳播

部分粵劇藝人被迫離鄉背井遠渡重洋逃往東南亞各國，致使粵劇向海外傳播與發展，從而令當地華僑有機會欣賞粵劇藝術，同時宣揚了歷史悠久的民族藝術文化技藝。在第二章提及不少二十年代從南洋及海外應聘回流的省港粵劇藝人，如上海妹、梁醒波、靚元亨等，足以體現粵劇在海外的傳播力度，以及它相對其他劇種優先進駐海外華人圈的優勢。

（3）融會貫通

第三，因為部分粵劇藝人較早投身外江班參加演出的關係，令粵劇和外來劇種獲得更好的藝術交流和借鑑吸收，豐富了粵劇自身的劇目與藝術手段。粵劇古老排場的牌子曲目之中，許多都與崑曲的曲文有相同之處，例如《六國大封相》與《金印記》，《八仙賀壽》與《牧羊記・慶壽》，《烏江自刎》與《十面埋伏》，《追信》與《千金記》，《救弟》與《昊天塔》等。[11]

11　麥嘯霞著〈廣東戲劇史略〉，載廣東省戲劇研究社編《粵劇研究資料選》，廣東省戲劇研究室，1983年版，第11頁。

（4）提升革命精神

最後，街頭巷尾流離失所的淒涼狀況，讓粵劇藝人提高了民族意識，加強了他們的抗爭精神。李文茂起義雖告失敗，但近百年來其隊伍的英勇奮戰、頑強戰鬥的大無畏精神，一直為粵劇藝人所敬仰與讚頌，成為他們的楷模及推動他們從事革命事業的強大動力。在其後的辛亥革命運動中，不少粵劇藝人繼承和發揚了李文茂的精神，紛紛投身到革命的洪流中去。有些以粵劇為工具，冒着生命危險在腥風血雨中宣揚民主思想與革命精神；有些捨藝從戎，參加革命，貢獻寶貴的生命。

粵劇遭禁之後，有一段時間曾經以「掛羊頭賣狗肉」的方式用「京班」的招牌演出[12]，以此掩護粵劇藝人；由此可見，儘管清朝政府對粵劇實行高壓政策，粵劇藝人仍然堅持演出活動。直到同治七年（1868年）以後，廣州地區的粵劇戲班才公開進行演出。於是由鄺新華等發動了一眾粵劇藝人籌建新會館，眾人有錢出錢，有力出力，眾志成城。

及後，在廣州的黃沙建成了粵劇藝人的新會館，為了團結藝人，和翕八方，爭取各界人士的支持，取名為「八和會館」。館內根據不同行當的分工，設立了八個「堂」。鄺新華、勾鼻張等藝人還贈送了題有「有志竟成」的懸匾予八和會館，並演出了《六國大封相》，以示粵劇藝人團結一致、重振雄心的決心。於

12　麥嘯霞著〈廣東戲劇史略〉，載廣東省戲劇研究社編《粵劇研究資料選》，廣東省戲劇研究室，1983年版，第18頁。

是，八和會館成了全省粵劇行業的首腦機構和藝人的集中地，有關戲班賣戲營業，則由在廣州的吉慶公所管理。粵劇的復興之路，也由此在廣州進行起來，省內外甚至海外的粵劇藝人紛紛歸來，重振旗鼓，東山再起。及至清末民初，在廣州地區的戲班就有三十六班之多，分佈在「下四府」以及惠州，韶關等地的粵語地區的戲班，更是多不勝數。

光緒末年，從戊戌政變到辛亥革命前後，隨着政治抗爭及社會經濟急速發展，不少劇種皆掀起了聲勢浩大的戲劇改良運動，粵劇也不例外。運動以「志士班」為代表，在思想與藝術上對粵劇產生了深遠的影響。粵劇也在此時慢慢地步入定型時期，蛻變成為接近我們現在所看到的模樣，而所受影響包括[13]：

（1）劇目內容反映當代生活題材

中國戲曲劇目，雖然在明清時也有反映當代生活的題材，但為數不多。這次改良新劇運動，開創且上演了大量反映當時社會生活題材的時裝戲，旗幟鮮明地宣傳民主革命，並鼓吹反封建思想；到了辛亥革命前後，則提倡自由、民主、博愛，以及在傳統戲上更有意識地宣傳反抗侵略，宣傳愛國主義教育。

（2）廣泛吸收新型的藝術表現手法

這段期間，粵劇藝術吸收了多種新型的藝術表演方法，高

13 賴伯疆、黃鏡明著《粵劇史》，中國戲劇出版社，1988年版，第30-31頁。

度豐富了它的表現力。例如劇本出現了初期的分幕分場，表演上不斷吸收話劇、電影的表現手法，使它更好地表現當代人的生活。1908年前後[14]，「振天聲」劇團在香港演出陳少白寫的《自由花》、《父之過》、《格殺勿論》，更親自邀請畫家關蕙農為新劇配置軟景，使觀眾耳目一新。自此以後，粵劇班社相繼仿效，提升了劇場舞台的視覺效果。

（3）改用廣州方言促進唱腔改革

從明代潮州、桂林、瓊州和廣州的演劇實踐以來，嶺南各地戲劇雖然舞台語言也會錯雜其間，但是基本皆以官話為基礎。[15]舞台官話之所以能夠廣泛推廣，取決於其普遍性。意大利傳教士利瑪竇等人於萬曆十年（1582年）進入中國廣東，以嶺南地區的澳門、肇慶、韶州作為據點開始了近三十年的傳教生涯。他意外地發現中國基層社會的婦孺除了使用當地方言以外，實際上還能聽懂另一種共通語言，即官話。這是民用和法庭使用的官方語言，官話的實用性和普遍性為人們在中國各地游走帶來了便利，也成為戲曲時尚性的一個重要因素，推動了戲劇藝術的發展與規模。

「志士班」在光緒末年改用廣州方言演出粵劇，受到粵劇觀眾的熱烈歡迎，讓粵劇戲班群起變革，促使了粵劇戲劇語言的

14 賴伯疆、黃鏡明著《粵劇史》，中國戲劇出版社，1988年版，第30頁。

15 王馗著《粵劇》，浙江人民出版社，2012年版，第11頁。

徹底地方化。語言的變化也同時促進了粵劇唱腔的革命，同時
演唱的嗓音亦從高亢尖銳的假嗓音改為以真嗓音演唱方言的方
式，唱腔與音樂因而產生了巨大的變化。民國初年，粵劇「寰球
樂」戲班著名小生朱次伯，改用平喉（真嗓）唱曲，得到音樂人
員合作，降低弦索，受到觀眾喜愛，緊接着千里駒、白駒榮、
周瑜利、金山炳一批名伶，共同參加探索與實踐，通過各個行
當的努力，終於使粵劇奠定了男女角色採用平喉（生角）、子喉
（旦角）、大喉（高亢激昂的男角）三種不同的唱腔，沿用至今，
及後粵劇更發展了玉帶左（官腔，公腳腔）。

（4）為粵劇培養了大批新血

「采南歌」志士班當時招收了幾十個童伶，及後分散在其
他戲班，成為粵劇名伶的有小生靚榮、揚州安，花旦余秋耀、
肖麗湘，紅生新珠，小武靚元亨等。志士班的其他演員也有成
為後來粵劇界的台柱，如小生朱次伯、金山炳、白駒榮、李少
帆、陳伯周、靚雪秋、新周瑜利、周少保；花旦鄭君可、馮敬
文、陳非儂；丑生姜魂俠、葉弗弱等。除此以外，一批著名樂
師也與志士班有着密切的關係，如呂文成、尹自重、宋三、丘
鶴儔、何柳堂、沈允升等，他們在伴奏或作曲方面，均成績卓
然。其中，呂文成與尹自重及後曾與薛覺先合作，對粵劇唱腔
音樂的繼承與革新，有卓越的貢獻。

總括而言，從「志士班」的興起到粵劇大量演出改良新戲，
均促進了粵劇藝術的變革與發展，是值得重視與肯定的，特別

是演唱語言的變革，為粵劇朝地方化、大眾化、時代化開闢了新天地，也令粵劇成為了我們今天所看到的樣子的雛形。

除了「志士班」的貢獻以外，粵劇到了清朝也在傳統劇目上，吸取了南戲、金院本、元雜劇、明傳奇、明雜劇、清傳奇、清雜劇的精華滋養自身，使得粵劇的劇目無比豐富，而且在唱、念、做、打及音樂曲牌各方面，學習了南曲、北曲、弋陽腔、崑曲、秦腔、徽劇、桂劇、漢劇、湘劇、贛劇等南北戲曲的表演特點。這一代的粵劇藝人們潛心苦練，精心創造出大量優秀劇目，集南北戲曲之大成，內容多姿多彩，粵劇也終於定型成為真正的獨立地方大戲。

1911年至1925年，是粵劇自道光以來最鼎盛的時期，不但粵劇戲班林立創了歷史之最，而且皆是全年不斷演出，更有粵劇全女班的出現。這段期間，粵劇男伶輩出，名劇紛呈，戲班若要在「八和」掛牌接戲，每班必須配備一百五十八人。[16] 全盛時代，僅屬於八和會館的大型戲班就有四十多個，全盛末期也有三十多班，海內外的粵劇大型戲班、小型戲班、業餘戲班，加起來數以百計，直接從事粵劇工作者超過一萬人。可惜進入三十年代以後，社會經濟等方面因素使得粵劇在廣東沒有很好地保存與繼承，漸漸衰退下來。

16　陳非儂著〈粵劇的源流和歷史〉，載廣東省戲劇研究社編《粵劇研究資料選》，廣東省戲劇研究室，1983年版，第145頁。

表一：民初粵劇戲班演員組成

行當	人數	小計
①正生、②正旦、③公腳（末腳）、④夫旦（老旦）、⑤貼旦	各1名	5
①大淨（多演中軍等角色）、②大花臉（外腳）、③二花臉（碎頭）	各1名	3
女丑（丑腳）	各2名	2
①男丑（邊巾）、②武生、③總生、④六分、⑤拉扯	各3名	15
①小生、②手下、③堂旦、④馬旦	各4名	16
①小武、②軍虎（大甲）	各6名	12
花旦（包頭）	13名	13
	總計	66

表二：民初粵劇戲班樂隊組成

	崗位		人數
1	四手	掌板（打鼓）日間掌板，夜間打鼓	1
2	五手	掌板（打鑼）日間打鑼，夜間掌板	1
3	上手	吹簫、大笛、彈奏月琴	1
4	二手	彈奏三弦、吹簫、大笛	1
5	三手	日間二弦	1
6	六手	打大鼓	1
7	七手	日間打發報鼓、打大鑼	1
8	八手	日間奏提琴、打大鈸，夜間打小鑼、打大鈸	1
9	九手	吹橫簫、打大鑼	1
10	十手	打小鑼及作後備	1
11	喉管	吹喉管	1
		總計	11

表三：民初粵劇戲班舞台美術部組成

	崗位	人數
1	衣箱員（負責管理衣箱、道具）	15
2	佈景員（負責佈景）	9
	總計	24

表四：民初粵劇戲班行政部組成

	崗位	人數
1	坐艙（劇團經理）	1
2	司庫（財務管理）	1
3	管數	1
4	走糴（助理、跑腿）	1
5	掌班	1
6	駐吉慶公所接戲	2
7	駐戲班所屬公司、營業部行崗（負責接戲）	2
	總計	9

表五：民初粵劇戲班後勤部組成

	崗位	人數
1	伙夫（廚房工作人員）	14
2	水手（紅船時代所需，共三隻艇，兩隻載人一隻載衣箱佈景）	28
3	洗衣	4
4	理髮匠	2
	總計	48

從以上各表[17]可以看到粵劇戲班的組成與管理十分周密，團隊完整，與現代藝術管理的概念有着密切的互聯關係，大致分為表演團隊、樂隊、舞台美術、行政與後勤五大板塊。表演團隊行當齊全且人數眾多，體現了劇目的豐滿性和演員的專業性。樂隊的構成主要是鑼鼓與吹口，穿插小量穿透性較強的弦樂與彈撥，相信是因應演出場地的空曠及觀眾的喧囂喜好而定。舞台美術團隊的人手比樂隊還多出不少，大約與演員的比例是一比三，足以顯示舞台美術團隊在粵劇演出中的重要性。第四個板塊是行政，常規崗位也有九位職員，可見有規章制度的辦公室團隊也是戲班至關重要的一個環節，宣傳、帳目與接洽事務事實上也是穩定性與成功的要素。最後一個板塊是後勤部門，主要是針對紅船的表演形式，但也足以體現粵劇從業員形象整潔的基礎素養。

第二節　粵劇如何到香港

二十世紀初期，隨着粵劇「省港班」的興起，戲班公司紛紛斥資興建戲院，這對於粵劇生態環境的改變起到很大作用。香港粵劇更是率先帶出「男女合班」風潮，同一時間，「文明戲」與「志士班」持續對粵劇有巨大的影響。對比上海同樣以西化為本的新戲運動，粵劇較多地留下西方劇場的表演方法，粵劇「五大流派」中的多位藝人皆參與過改良粵劇的嘗試。

17 陳非儂著〈粵劇的源流和歷史〉，載廣東省戲劇研究室編《粵劇研究資料選》，廣東省戲劇研究室，1983年版，第145-146頁。

一、二十世紀初的省港粵劇環境

　　香港背靠着寬廣的廣東農村，自身卻是一個小漁港，人口稀疏。英國管治以後，對其陸續進行城市建設規劃，很快香港便成為了一個中西合璧的小商埠。此時香港頗蓬勃，吸引了許多內陸的居民移居，直到九龍和新界併入香港，加上內地「太平天國」起義，於是遷移至香港的人口驟然增加。根據光緒二十四年（1898年）的人口統計，香港、九龍的人口已經增至三十五萬（包括新界原居民十萬人）[18]，香港成為了繁盛的商業城市。

　　繁華城市的居民需要大量的娛樂，除了西方娛樂方式以外，華人的生活娛樂方式與「粵」文化一模一樣，廣府市民大眾喜愛看大戲（粵劇），香港便同樣上演大戲，並且陸續興建了許多專門上演粵劇的戲院。

　　粵劇歷史發展中，推動着其城市化的最大影響因素，是廣州新型劇院的興建。不同於以往粵劇或「紅船班」的生態功能，演戲活動至明末清初已不再是單純的非牟利性，農村鄉間有天地人神共冶一爐的社群活動。廣州城內的茶園演戲，也漸漸從旨在飲酒吃喝，演戲本體為附設而非營業目的，過渡至謀利目的在「戲」身上的商業經營模式。

　　廣州戲院興建，一說是清光緒早年的「同慶園」[19]為第一

18　黎鍵、湛黎淑貞編著《香港粵劇敍論》，三聯書店（香港）有限公司，2010年版，第296頁。

19　黎鍵、湛黎淑貞編著《香港粵劇敍論》，三聯書店（香港）有限公司，2010年版，第144頁。

家，但其情況已不可考，據說是海珠戲院的前身，光緒三十年（1904年）改為海珠戲院。還有一說是建於南關的「大觀園」為第一家戲院，建於光緒二十四年（1898年），為居住在南關外的豪商所興建。「大觀園」其後易名為河南戲院，是廣州歷史最悠久的大戲戲院之一。

香港的「普慶戲院」，比廣州的「大觀園」興建得更為早一些，它建於上環半山的普慶坊，始建於光緒十六年（1890年）。但據《南華早報》於1933年11月13日之報道，大約早在同治六年（1867年）間，香港上環繁華的水坑口煙花地（聲色場所）便有三家戲院，其名為「高陞」、「成慶」及「同慶」，不過其規模與節目內容等，則無實在的記錄，惟行內經常聽到師傅前輩等提及「高陞」戲院的盛況。香港是華人與洋人聚居之地，咸豐、同治年間就開始有了不同類型的綜藝表演場所與劇場，海外的演出團體亦經常往來交流演出。粵劇劇場的興建比廣州早，也反映了香港社會相對西方化與現代化的一面，尤其在大眾文化娛樂方面。

總結粵劇近代史，廣府粵劇在二十年代最為興盛，時至清末，香港粵劇市場也越趨興旺，廣州大型戲班赴港演出越來越多，於是「省港班」便適時興起。「香港由廣州戲班公司興建的多家戲院，二十年代間，每日均有戲班上演。演出的猛班有：周豐年、人壽年、祝華年、寰球樂、樂其樂、詠太平、國豐年、頌太平、樂同春等。」[20]

20　梁沛錦著《粵劇研究通論》，龍門書店（香港）有限公司，1982年版，第255頁。

自光緒末年開始，戲班公司開始湧現並壟斷市場，它們一切以市場為依歸，基本所有大型的「紅船班」與「省港班」都由大公司控制。為穩定佔據省港兩地的粵劇演出市場，數家大戲班公司除了在廣州興辦戲院之外，也悉心在香港投資興建戲院。香港二十年代多家較具規模的粵劇大戲院，皆是由廣州戲班公司所興建。

二十世紀以前，亦即是早期的粵劇，主要根據地是在廣州，戲班的管理權也集中在廣州八和會館附屬的吉慶公所手上。吉慶公所相等於現在的藝術管理公司，擔演買戲賣戲的中介角色。例如香港單位要買戲赴港演出，必須首先派遣人員至廣州吉慶公所辦理相關手續。及後實行了公司化體制，戲班便直接由大戲班公司控制經營，如上所說，這些公司皆是兼營省港業務的大機構，其屬下的「省港班」便能直接來港演出。公司化的效應，讓省港戲班與名伶更加自由地往來兩地，並為及後的根據地轉移（至香港）起了鋪墊的作用。

當時大戲班公司有：寶昌公司，擁有周豐年與人壽年班牌，亦同時在港持有和平戲院與高陞戲院；宏順公司，開辦祝華年班牌，持有九如坊新戲院；太安公司，擁有寰球樂、樂其樂等班牌，興建了港島西區的太平戲院。[21]

由於戲班公司需要兼顧兩地業務，除了追捧自己的班牌以外，亦方便了其他戲班穿梭兩地巡迴演出，而在戲班公司一條

21　黎鍵、湛黎淑貞編著《香港粵劇敍論》，三聯書店（香港）有限公司，2010年版，第298頁。

龍式壟斷下，省港兩地的市場是較為統一與協調的。公司既經營戲班，也經營劇院，因此造就了許多廣州著名班牌相繼被買戲赴港演出，如廣州二十年代的多個全女班，以及當時大型班牌：大中華、樂千秋、周康年、新中華等。近乎所有二十年代的名伶名班，都在香港登台演出過，粵劇市場一片興旺。

　　時至二十世紀三十年代，廣州粵劇市場開始急劇下滑，重創年份是 1932 年。從 1932 年起，內地經濟動盪、農村破產、治安不穩、戰事逼近。[22] 市面亦人心浮動，廣州淪陷危機也逼在眼前，於是廣州粵劇界陷入呆滯狀態。戲班公司眼見市場情況不景氣，除了主力推進香港的演出以外，更積極開拓其他市場，開展賣埠市場，近如上海演出，遠者如南洋、星馬及美洲各地。

　　廣州許多名伶亦相繼遷移至香港，並以香港為活動根據地，以致廣州粵劇人才逐漸流失，而香港逐漸成為省港粵劇的主要市場，成為省港粵劇的中心樞紐。著名演員除了正常演出以外，更靈活借助了香港的特殊地理位置到海外走埠，經常來往星、馬、泰各地巡迴演出，更開始在香港及南洋等地拍攝電影。

　　時至三、四十年代，據官方人口統計，香港自 1931 至 1941 年間，人口已經從八十多萬激增至一百四十多萬[23]，主要原因是 1911 年爆發的「辛亥革命」，以及「抗日戰爭」。香港在這段時期

22　黎鍵、湛黎淑貞著《香港粵劇敘論》，三聯書店（香港）有有限公司，2010 年版，第 300 頁。

23　《香港年鑑》第 3 回，華僑日報，1950 年版，第 24 頁。

成為廣東大眾的偏安避難之所，由於人口激增，社會相對穩定繁榮，其經濟地位那時已經超越廣州，城市規模亦蛻變為華南大都市的面貌。

二、香港粵劇的鼎盛時期

隨着香港人口發展至百萬與市場繁榮，1930年至1940年香港粵劇（廣府大戲）迎來其鼎盛時期。[24] 香港早期的大戲戲院都是由廣州戲班公司興建的，後來由於三十年代香港粵劇的持續興旺，香港本地投資人興建的戲院也相繼落成，其規模越來越宏偉，如在港島東區興建的「利舞台」、在上環區興建的「中央戲院」，以及九龍的「東樂戲院」等。這些新建戲院皆是只供大戲演出，足以反映當時粵劇在香港的興旺程度。

粵劇，即廣府大戲，屬於二黃、梆子系統，是南北路系統的一種大型地方戲，與漢劇、湘劇、桂劇同出一源。[25] 香港和澳門在鴉片戰爭之後，逐漸成為中西方文化交融的重要根據地，自二十世紀初開始，兩地成為各大班牌的活動中心之一。除了因為以上所述的戲院環境以外，作為海內外華人密切聯繫的中心，港澳粵劇界一直與各地保持着緊密互動，成為粵劇持續向東南亞、美加等地區傳播的重要橋樑。

24　黎鍵、湛黎淑貞編著《香港粵劇敘論》，三聯書店（香港）有限公司，2010年版，第301頁。

25　歐陽予倩著〈試談粵劇〉，載廣東省戲劇研究室編《粵劇研究資料選》，廣東省戲劇研究室，1983年版，第81頁。

　　早期粵劇戲班的組成為全男班或全女班，但由於時代轉變，男女同班的風氣日漸滋長與蔓延。男女合班是清末時期自美、加等地的華人社區首先引發的，其後再蔓延至星、馬、南洋各地。廣東作為通商口岸，與外界的交往頻繁，清代期間不少國家如美國、加拿大等都在廣東地區大量招募華工，因此在近代的海外華僑的群體中，以廣東華僑居多。到了清代末年，遷移海外的華工達到高峰，海外華人需要看大戲，由於其時尚未有戲班走埠的風氣，當地便自行招募演員，招募對象裏便有女性坤伶在內，時至今日，在美加許多「唐人街」的粵劇社內還能看到此種臨時組成的戲班合影，常以「某某最新男女班」或「某某戲院男女班」等名目出現。西方文化對男女同台合演觀念相對開放，因此，在彼邦的華人社區不以男女合班為過，並歡迎此種合班的演出模式。

　　漸漸地，粵劇男女同台合演的風氣在民初時期蔓延至星、馬、南洋等地，恰逢「辛亥革命」，響起了男女平等的口號，南洋各地的廣府戲班便也興起了男女合班。如新加坡華人社區傳入廣州的粵劇大戲，當地在二十世紀初組成了「普長春」班，最初便有女花旦「紮腳三」的參與；其後，「普長春」班改組為「慶維新」班，又有女花旦「銀飛鳳」等坤旦加入，戲班的角色分配亦作了男演男、女演女的安排，新型的粵劇男女班逐漸成型。及後，星、馬的男女班正式投入營業，廣州劇團走埠演出，亦會以臨時方式組成男女班參與，甚至廣州本地也開始有了男女班的存在，隨後再延至越南、泰國與南洋各地。1921年，廣西軍閥陸榮廷組織戲班赴越南演出，組成的班底是男女班，最初

班牌名為「軍民樂」，後正式易名為「嶺南樂男女班」[26]，象徵着廣府大戲男女班的正式登場。

「辛亥革命」勝利後（1911年），廣州大戲商人何浩泉便成立了第一個粵劇男女班，名為「共和樂」，但只經營了十個月便被廣州治安當局明令禁止。在此以後的二十多年未見正式的男女班在廣州出現，相反正式的男女班已經普遍在美國三藩市及南洋等地成立，內地藝人組團走埠，亦往往以男女班的形式進行，返國後再恢復為全男班或全女班。男女班的演出形式在彼邦較全男班受歡迎，藝人們自己也發現，部分女演員在彼邦的受歡迎程度，遠勝廣州大紅大紫的男演員。[27]香港粵劇男女班最終在1933年解禁，廣州則在1936年取消禁令，這三年的時間，對廣州粵劇造成了致命的傷害。

第一個香港男女班是由薛覺先組成的，班牌為「覺先聲男女劇團」，負責人是薛覺先及其夫人唐雪卿。[28]第一輪演出在普慶劇院連演五天，第二輪在港島高陞戲院連演七天；自此以後，香港的男女班演出如同雨後春筍，香港粵劇很快便成為了男女班的世界，及後內地業界來港演出，亦多以男女班形式為主。緊隨薛覺先的「覺先聲」，一直在香港發展的名伶馬師曾也在自

26 黎鍵、湛黎淑貞編著《香港粵劇敍論》，三聯書店（香港）有限公司，2010年版，第306頁。

27 張方衛著〈三十年廣州粵劇概況〉，載廣州市文藝研究社《戲劇研究資料》第九期，廣州市文藝研究社，1983年，第18頁。

28 黎鍵、湛黎淑貞著《香港粵劇敍論》，三聯書店（香港）有限公司，2010年版，第308-309頁。

己的「太平劇團」班底上着手組織恆常的男女劇團，女角方面，他邀請了廣州全女班名角譚蘭卿赴港加盟，又從新加坡邀請了男女班中崛起的上海妹、女花旦麥顰卿等，配合原有的班底半日安、馮俠魂、謝醒儂等，組成了新的太平男女劇團，除了如常在太平戲院演出外，更全團赴澳門演出，受到當地觀眾熱烈歡迎。而廣州粵劇於1936年則因解禁呈現過一時的復蘇，但隨着1937年第二次世界大戰戰事逼近，廣州粵劇團紛紛轉移基地，主要遷移至香港。

隨着基地南移、名伶雲集香港，市場出現了更為激烈的競爭，結果就是為粵劇注入了許多新的能量。香港粵劇三十年代的一時盛況，本身也造就了廣府粵劇的新發展。此時，香港粵劇與二十年代的舊面貌已經不同了，甚至與同時期三十年代的廣州粵劇相比，風格與潮流也有所差異了。

第三節　粵劇衍變的年代

進入民國時期，粵劇在組織、劇目、音樂、服裝、表演、舞台美術等方面皆有較大的變動，尤其在1926年至1936年變動最大。變動的主因有外來的因素，例如電影、觀眾等，也有內在的因素，如名伶的愛好與風格等。粵劇組織與劇目的變動因素主要源於「六柱制」的建立以及粵劇與電影市場的競爭；其四功五法的變動是因為劇本的革新與音樂唱腔的影響所致；粵劇舞台美術的變動則是為了美觀、因應新科藝的湧現以及受到話劇與電影的影響所致。

一、組織與劇目的衍變

粵劇組織的變動最具代表性的有兩點：第一是「六柱制」的建立，第二是「男女班」的形成。傳統粵劇的角色有十大類型之分，分別是：武生、小武、小生、總生、丑生、花旦、正旦、大花臉、二花臉及公腳，其中以武生為主要角色[29]，亦有一說是十二腳色，多了正生與女丑[30]，另傳統粵劇排場《六國大封相》所列則是十五行，即多了貼旦、夫旦與大淨。

到了二十年代末期，粵劇界出現了「六柱制」的戲班組成形式，即文武生、花旦、武生、丑生、小生及二幫花旦，「六柱制」的基礎為「五柱制」[31]，二幫花旦是因為後來市場上的男女愛情戲日漸增多，觀眾對於俊男美女的要求殷切，才多增了這個行當，成為今日人們所熟悉的「六柱制」。其中文武生的行當，涵蓋了從前小生和小武所演的戲份，最早的粵劇文武生代表是靚少華，當時稱為文武小生。

29　陳非儂著〈粵劇的源流和歷史〉，載廣東省戲劇研究室編《粵劇研究資料選》，廣東省戲劇研究室，1983 年版，第 151 頁。

30　黎鍵、湛黎淑貞編著《香港粵劇敍論》，三聯書店（香港）有限公司，2010 年版，第 47 頁。

31　黎鍵、湛黎淑貞編著《香港粵劇敍論》，三聯書店（香港）有限公司，2010 年版，第 167 頁。

表六：粵劇戲班組織系統的演變

戲曲行當類別	粵劇戲班早期組織系統[32]	粵劇八十年代組織系統
一末	公腳（末腳）、鬚生（武生）、總生	末腳、老生（公腳）
二淨	二花臉、大淨（專工旗牌、家院之類）	大淨、紅生
三生	正生	武生、正生、總生、鬚生
四旦	正旦、青衣、花旦	青衣、正旦
五丑	男女丑角	男丑、女丑、小花臉
六外	大花臉（反派）	大花臉
七小	小生、小武	小生、小武、文武生、文武小生
八貼	貼旦（正旦之副手）	花旦、豔旦、武旦、貼旦
九夫	夫旦（老旦）	夫旦
十雜	打鼓長（演傳統排場戲和崑腔戲的掌板）	拉扯、龍套、宮女、五軍虎

香港粵劇行當的稱謂，可追溯至漢劇與湘劇的行當制度[33]：

（1）公腳：稱謂源自末腳，漢劇主要行當為末腳，掛白鬚，唱功為主，為戲班領導角色。粵劇戲班稱飾演老人的男性演員為「公」，前身作為清唱「大八音班」時，規矩亦以「公腳」為領

32 麥嘯霞著〈廣東戲劇史略〉，載廣東省戲劇研究室編《粵劇研究資料選》，廣東省戲劇研究室，1983年版，第117-118頁。

33 黎鍵、湛黎淑貞編著《香港粵劇敍論》，三聯書店（香港）有限公司，2010年版，第43頁。

班角色，標榜「公腳喉」，實際就是漢劇「末」行的延續。

（2）武生：粵劇戲班的「武生」也叫「鬚生」，多數掛白鬚，亦稱「老生」，即「文武老生」，亦源自於末腳，但與湘劇制度較相近。長沙湘劇的「末」行衍生了「靠把、靠唱」的「頭靠」生角，文武兼備。粵劇戲班早期以武生為「騎龍武生」，在戲單中掛頭牌，他作為「生」腳之冠，亦為「末」行的延續。

（3）總生：此為粵劇戲班中特有的腳色，亦為掛鬚的行當，但他與掛白鬚的「武鬚生」相反，戲路以文為主，長居於武生的副位，職能也與長沙湘劇的「二靠」相近，經常與「頭靠」配戲。民初以後（六柱制實行後），粵劇戲班「末」行有變，「生」行代替「末」行，因而總生便與武生、正生兩個行當並列，同為粵劇掛鬚行當的正主腳色。

（4）二花臉：初期二花臉是列入「二淨」粵劇組織系統類，他與湘劇中的「八跌」相似，湘劇「八跌」亦稱二花臉，專工短打跌撲的腳色。粵劇戲班中的「二花臉」常為草莽英雄中的豪強人物，性格正直、剛烈、火爆，最為觀眾喜愛。

（5）正旦：指已婚的中年婦女，早期仍為粵劇戲班中的正主角，及後則逐漸被「青衣」或「花旦」行當所取代。

（6）小武：此為粵劇新創的行當，專工武場年輕的腳色，戲份較弱，與小生並列，小生重唱，小武則重打。

（7）花旦：初期在粵劇組織系統表中屬於「旦」行，「旦」行以青衣或花旦為主，與正旦並列，後來併入了「小旦」的行當。

六柱制的設立，文武生即併入七小的小武與小生，即第一

男主角；正印花旦涵蓋了四旦、八貼的青衣、武旦、小旦等，視乎該劇目的第一女主角屬性；武生則合併了一末、二淨、三生、六外，視乎劇情需要，大多以正生、老生為主，偶爾「開臉」，便擔任花臉；丑生與五丑基本一致，偶爾碰上特殊劇本也會兼任九夫的職能；最後小生與二幫花旦基本就是文武生與正印花旦的副手，因應劇本的需要各司其職。

香港粵劇組織上的轉變，主要是受西方電影的影響，以及商品化的戲院粵劇的出現，由於營運上需要節省成本，加上考慮到明星效應，於是，動輒一百數十人的戲班行當組織與人員編配便變得不合時宜。粵劇行當隨着社會和生態條件的轉變很快便由舊式的專行制度走進了跨行當的「兼行」形式，使正旦、大花臉、二花臉、總生、公腳等行當逐漸邊緣化，許多優秀的表演技藝也因為劇目演出的衰落而無法繼續傳承，邊緣化行當的獨特的唱功、做功及絕技在香港粵劇發展上更是無從考究。由於六柱制的形式，當時上演的劇目皆要求有六柱的戲份，而且文武生、花旦、武生、丑生幾大台柱的戲份還要均勻，造成了不少多餘的、硬湊的、不夠精練與緊湊的場面。（流派、電影與六柱制改組的緊密關係，詳見第二章第二節。）

1933年以前，粵劇是不允許男女同台演出的，因此除了海外一些特殊邀請演出以外，粵劇戲班基本是全男班與全女班的構成模式。1933年以後，香港粵劇戲班開始有男女班的形式，「太平劇團」曾經創造出在「太平戲院」連續演出十年的空前記錄。根據前輩口述資料，香港粵劇男女同班，是由羅文錦律師向當局力爭得來的，他最有力的理據是觀眾當時也可以不分男

女同時看戲，為何男女不能同台演出。不管實情如何，男女同班的出現，使陷入低潮的粵劇重新得到市場的肯定，讓觀眾耳目一新，尤其馬師曾與譚蘭卿、薛覺先與上海妹等組合更是屢創佳績。

　　廣州方面，由於志士班、文明戲及新思潮的影響，在辛亥革命的元年始有男女班首次出現，名曰「共和樂班」，但只維持了十個月便以有違風化遭到禁演。[34]自1911年「共和樂班」被停演後，廣州男女班直至1936年方獲准成立，其批准是為了粵劇需要救亡。事實上，男女合班之後廣州粵劇頓時燃起了復甦的希望，廣州的粵劇藝人紛紛重新組織了男女班，活動也開始漸漸復興。1936年，廣州粵劇出現了小陽春，可惜1937年後日軍開始轟炸廣州，廣州1938年淪陷，以致廣州粵劇陷入困境。

　　粵劇的劇目，在1926年之前，大多為江湖十八本之類的傳統名劇，數量不多，粵劇藝人只要演好其中幾齣，便能成名。清末民初，粵劇劇目開始創新，但數量不多。到了1926年，粵劇因受到內容日新月異的電影市場影響，加上為了適應演出場地的改變及觀眾喜新等原因，於是競演新戲，所以新劇目的數量便與日益增。粵劇的演出場地從戶外、紅船、鄉鎮等不固定的場所轉為固定的劇院，從在不同的地方上演相同的劇目，到在同一地方上演不同的劇目，促成了粵劇劇目的巨大變革。

　　此時粵劇新劇目的內容，和傳統名劇截然不同，如改編自

34　黎鍵、湛黎淑貞編著《香港粵劇敍論》，三聯書店（香港）有限公司，2010年版，第192頁。

美國電影的《白金龍》、《賊王子》、《璇宮艷史》，還有改編自外國著名戲劇的《茶花女》、《羅密歐與茱麗葉》、《凡鳥恨屠龍》，以及改編自中外文學名著的《馬介甫》、《萬古佳人》、《黑奴籲天錄》，另有改編自廣東民間故事的《梁天來告御狀》、《客途秋恨》、《大鬧廣昌隆》等。創新的時裝劇目則有《鄉下佬遊埠》、《鬥氣姑爺》、《龍城飛將》，創新的歷史劇目有《文太后》、《火燒阿房宮》、《太平天國》等。

劇目內容的變動，讓劇情百花齊放，一新耳目，從大多與帝王將相相關的故事內容，拓展至才子佳人公式化的故事。只是，傳統名劇的傑出唱功、做功與絕技，逐漸被迫退出粵劇舞台。另外，不少粵劇新戲所涉及的古今中外社會的嶄新內容，與粵劇傳統的表演藝術，未能迅速良好地進行調和及統一，以致不少新戲淪落為不中不西、不倫不類的作品，破壞了不少粵劇藝術的優秀傳統。觀眾對於這類新戲既不接受，亦不歡迎，最受歡迎的還是在保存傳統藝術原則下，創造出來的新戲，如《佳偶兵戎》、《贏得青樓薄倖名》、《泣荊花》、《危城鶼鰈》、《夜吊白芙蓉》等。

從以上歷史發展可以看到，創新作品若能保存粵劇傳統藝術優點，具有時代性，內容有革命性、教育意義，以及豐富的娛樂性，便是粵劇觀眾所喜見樂聞的形式。

二、四功與音樂的衍變

粵劇的四功包括唱、念、做、打，是沿自戲曲藝術的傳統，但作為地方劇種，也有其獨特性。粵劇的唱腔，本來只有

梆子、二黃與小曲，在變動的期間，加入了廣東民間曲式，如木魚、南音、粵謳、龍舟、鹹水歌等，大大豐富了唱腔藝術。同時，粵劇又將當時新創作的廣東音樂，如〈賽龍奪錦〉、〈走馬〉、〈旱天雷〉等加入粵劇唱腔系統內，使唱腔系統進一步與時並進。同期，粵劇優秀的編劇家與藝人，將以上的民間曲式、新創作的廣東音樂很好地與梆黃結合在一起，融合得十分自然，成為粵劇唱功藝術最富特色與優勢的地方。此段期間，不少粵劇名伶皆結合自身條件創造了具有個人風格的名腔名曲，一直流傳至今，這也是成就香港粵劇流派的奠基石。

粵劇的做功包括關目、做手、水袖、水髮、翎子功等，身段包括手和腿的做功，如拉山（雲手）、踢袍甲、縈架、俏步、蹲步、小跳等，並兼備一定的程式與排場。傳統粵劇的每個演出皆包含一個或以上的排場，所指是特定的人物與特定的做功，排場是構成粵劇演出的基本元素。大多數排場皆能適用於不同的劇目演出，也有部分是專屬排場，甚至是專屬行當的排場，如專屬「正生」行當劇目《山東響馬》中的「跑馬」排場，專屬「花旦」行當劇目《金蓮戲叔》中的「搓燒餅」排場。粵劇的排場十分豐富，也是其傳統藝術表演的精華。

粵劇做功的變動主要是由於劇目的變動，越來越多新戲上演，新戲的劇情與傳統粵劇是有一定差異的，不同的劇情需要不一樣的表演方式，而部分傳統的粵劇做功在不少新戲中並不適用。因此，當時的粵劇藝人嘗試創作相對適應劇情要求的、新的表演方式，有些甚至捨棄了粵劇傳統的做功，採用了話劇式寫實的表演方法，話劇和電影也是除了新戲以外，影響做功

改革的另一個重大因素。捨棄部分傳統表演形式的同時，粵劇也開始越來越偏重唱功，甚至一些本應使用做功配合演出的音樂過門和起式，皆用唱功代替，以唱代做。尤其是舞台使用了音效設備以後，唱功相對於做功更容易達到好效果，也更容易掌握，因為傳統做功與排場是需要有長期苦學苦練的基礎，年青一輩的粵劇藝人在此時期崛起迅速，捨難取易亦能理解。

粵劇的念功包括道白、口古、打引等。道白又分為表白、自白、背白、對白、夾白等形式，道白時，要求演員將之與動作表情緊密結合，以增強戲劇效果。口古即是有鑼鼓配合的念白，其中分為幾種形式：一是演員在出場鑼鼓之後念詩一首，隨即自報家門，二是兩人之間的有韻對白，三是加插鑼鼓的對白。打引是演員上場時的念白，隨即拉腔就座或站到其指定位置，最後念詩一首。

在粵劇變動的期間，在形式上，又增添了廣東民間曲藝藝術之一的「數白欖」。可是念功和做功在粵劇的變革期間，相對於唱功，同樣較不受重視。在之前的粵劇舞台上，經常見到如名伶肖麗湘在《金葉菊》中念家書時，一字一淚，引起全場觀眾共鳴；或如靚元亨在《周瑜寫表》中讀到孔明來信時，邊讀邊換面部表情和顏色，獲得全場觀眾喝彩。短短的十年變動期，粵劇新一輩年輕藝人在念功上與前輩的造詣已相差甚遠。

最後，粵劇打功即武功在變動期間則有較大的推進。傳統的粵劇武功，是演員在武場表演中展示的武技，例如個人的耍花槍、耍棍花，對打的對槍、對拳，眾人的打二星、打四星，還有武戲的排場如「斬三帥」、「斬四門」等。變動期間，粵劇武

功的表演，引進北派武打技藝，薛覺先認為周信芳、高雪樵、王虎臣等名伶的武打藝術，經過改革後富有新意，風格適合南方觀眾的口味，因此當他演出《白水灘》等武打劇目時，融入京劇的武打藝術，大受觀眾歡迎。[35]

　　近百年粵劇武功是以南派為主，武功在粵劇劇目有非常突出的作用，稱為「南派武功」，包括南拳（又稱「手橋」）、刀槍靶子、椅子功、高台功夫、身段功架。南派武功的基礎是拳術，其次是棍、刀、槍等。[36] 南拳屬於少林派拳術，流傳到廣東後變化發展形成洪、劉、蔡、李、莫五家拳技，它原來是民間自衛防備的武術。普通的拳一般每套只有一百多點，後來發展為內外八卦拳，有一千零八十點，十種象形拳式：龍、蛇、虎、豹、鶴、獅、象、馬、猴、彪等；另有十一種手法：包、抄、偷、繞、截、升、沉、潛、伏、進、退等；又歸納為：劈、擋、插、削、剪、攔、勾、撐、壓、扳、撞、抓、蓋、掃、打、震、鞭、釘、戳等。後來被粵劇藝人吸收融化運用到武打表演中。每個粵劇演員開始學藝時，都必須到「打武棚」習拳練武，最基本的練功方法是「打木人樁」，以木人樁的樁手為基礎，把手、眼、身、步、法綜合運用，這就發展成為了粵劇的傳統功架。

35　賴伯疆著《薛覺先藝苑春秋》，上海文藝出版社，1993年版，第46頁。

36　賴伯疆、黃鏡明著《粵劇史》，中國戲劇出版社，1988年版，第240頁。

南派需要紮實的功夫基礎，穩重、沉着，但相對疏落緩慢，打起來沒有北派的快捷、瀟灑好看，北派更有脫手的打法，在舞台上的表現力更強，更得到觀眾的讚賞。因為觀眾的肯定，粵劇舞台上的武打場面，逐漸從南派走向北派，慢慢北派成為了主要打功。南派的獨特風格在一些傳統排場戲裏還是很突出的，如《夜戰馬超》和《蝴蝶杯》裏出現的「手橋」（徒手對打）與「藤牌」（兵器對打）。[37]因此，北派在舞台上雖然有較大的魅力，南派打功還是應該發掘、保存、繼承和發揚，兩者是共融共美的。

粵劇音樂是粵劇藝術的靈魂，除了與唱腔共生以外，還幫助表達劇情與襯托氣氛，隨着四功在變動期間的發展，與資訊的湧現，粵劇音樂隊伍的樂器組成也出現了較大的改動，樂器在不斷地增加。以往的粵劇，使用的旋律樂器有二弦、月琴、三弦、提琴、喉管、笛簫、大笛（南方嗩吶），敲擊樂器基本有鼓、鑼與鈸。變動期間，粵劇樂器最多的時候，包括西洋樂器在內，有四十多種，相比崑曲與京劇的十來種，粵劇的樂器包容性是很強的。

變動期內增加的樂器主要有二胡、秦琴、椰胡、揚琴、琵琶、木琴、北樂九音雲鑼、京鑼鼓等，擔綱的樂器也由二胡代替了二弦，秦琴代替了月琴。另外，樂隊更加入了西洋樂器，最早加入使用的是小提琴，隨後加入色士風、電結他、班祖

37 陳非儂著〈粵劇的源流和歷史〉，載廣東省戲劇研究室編《粵劇研究資料選》，廣東省戲劇研究室，1983年版，第156頁。

（Banjo）、爵士鼓等。古腔使用傳統的伴奏樂器，新調小曲使用西洋樂器是當時的流行趨勢，總之以能夠配合劇情、表達情感及適當地襯托氣氛為目的。

　　不少前輩認為，在所有的粵劇新增樂器裏，最適合粵劇唱腔的是小提琴，因為它音域寬廣，能剛能柔，粵劇傳統的樂器與之相比，音域較窄，音色剛硬，相對缺乏纏綿悱惻的意境。[38] 粵劇進入城市劇場以後，有了音效設備，以往在鄉間演出的高亢樂器與大鑼大鼓，逐漸改變為流麗柔和、音韻悠揚的樂隊結構。變動期間，粵劇由於受到流行小曲、西洋樂曲與電影歌曲的影響，也曾經氾濫地加入如鋼琴等西洋樂器，只是它們的音色與粵劇表演藝術並不調和，很快便被淘汰了。因此，能沿用至今的西洋樂器是接受過觀眾及演員的試煉，存在的價值得到肯定，故能與粵劇共同發展至今，成為密不可分的共同體。最好的例子是粵劇樂隊分成了中樂部與西樂部，以往的中樂部代表傳統粵劇伴奏樂器，西樂部代表西洋樂器；現今中樂部代表敲擊樂，西樂部代表所有的旋律樂器。

　　粵劇音樂的改革對於粵劇流派的發展至關重要，而且每一個流派皆會根據自身條件與表演風格繼續在唱腔上作出改革。

三、舞台美術的衍變

　　粵劇舞台美術的變動可分為三大範疇：一是服裝與化妝，

38　陳非儂著〈粵劇的源流和歷史〉，載廣東省戲劇研究室編《粵劇研究資料選》，廣東省戲劇研究室，1983 年版，第 157 頁。

二是佈景與道具，三是燈光與音效。戲曲服裝大致可分為五大類：蟒、靠、褶子、帔、衣。粵劇的服裝在變革以前，與兄弟劇種的服裝相似，穿著皆是以明代服裝風格為主，文官穿「圓領」，武將穿「蟒」，小生穿「海青」（褶子），花旦穿「衫」（衣）、「裙」與「海青」。小武則戴「七星額」（頭飾），穿開胸露膊的「鬼衣」[39]，可見粵劇從前對服裝的要求與研究是相對欠缺的。

直到梅蘭芳赴港演出，穿著古裝，使用水袖，美輪美奐，才引起薛覺先等粵劇藝人對服裝的重視，對粵劇服裝進行研究與改良。首先，花旦改穿配有水袖古裝，最早的代表作為《黛玉葬花》。小武的服裝亦改良為沿用至今的「打衣」（仿自京劇）。同時，在演出秦朝、漢朝或秦漢以前的劇目，如《龍虎渡姜公》，便穿著漢朝的服裝，在演出清朝劇目如《文太后》則穿著清裝，演出民國初期劇目如《沙三少》會穿著當代的服裝，演出外國改編劇目如《賊王子》便穿著外國的服飾。粵劇服裝開始隨着劇目的內容而轉變。

在服裝材料方面，以往粵劇戲服皆是由顧繡來縫製的，但自從粵劇女班使用外國進口的膠片縫製戲服後，由於色彩鮮豔耀眼，得到觀眾大力歡迎，粵劇藝人亦開始競相仿效，及後甚至還使用海外進口的、玻璃製成的五色幼管和一種縫製戲服的閃光原料「拉綸」[40]來製作戲服，令粵劇的戲服更為鮮豔耀眼。

39　陳非儂著〈粵劇的源流和歷史〉，載廣東省戲劇研究室編《粵劇研究資料選》，廣東省戲劇研究室，1983年版，第158頁。

40　陳非儂著〈粵劇的源流和歷史〉，載廣東省戲劇研究室編《粵劇研究資料選》，廣東省戲劇研究室，1983年版，第159頁。

　　當時顧繡戲服固然是最能代表中國傳統民族特色，但是除
了蘇州和揚州出產的戲服不脫色以外，其他地方包括廣東本地
出產的顧繡戲服都是會脫色的，因此薛覺先等粵劇名伶都喜歡
訂購蘇、揚兩地製造的顧繡戲服，薛覺先甚至一度提倡不使用
膠片戲服，全面使用顧繡戲服，可是未能獲得觀眾接受，以致
只能繼續使用膠片戲服。在戲服上適當地運用膠片、幼管和
拉綸，可以增加戲服的美感，但是過度氾濫則會失真，其重量
也會影響演員的做功發揮。粵劇戲服，從單一的明裝加上了漢
裝、清裝、時裝等，依據需要而穿著或應用，再由單一的顧繡
增添了膠片、幼管、拉綸等並用，變得多姿多彩，鮮豔美觀。

　　粵劇從前的化妝品，只有胭脂紙和三鳳粉，化妝後偏紅或
偏白，相對不美觀。同時，三鳳粉所含的鉛毒成分極高，很容
易中毒，陳非儂便是受害者之一，由於長期使用三鳳粉，右手
中了鉛毒，以致右手幾隻手指不能伸屈自如。[41]

　　到了粵劇變革期，薛覺先開始對化妝悉心研究，首先採用
梅蘭芳使用的胭脂膏和芙蓉香粉，這些化妝品既比胭脂紙美
觀，又減少了鉛毒的侵害。及後，粵劇藝人更採用了海外進口
的、電影演員使用的化妝品，如乾、濕胭脂膏，粉底霜，眉筆
等。中西化妝品的結合，讓粵劇藝人們的妝容在變動時期格外
美觀。

41　陳非儂著〈粵劇的源流和歷史〉，載廣東省戲劇研究室編《粵劇研
　　究資料選》，廣東省戲劇研究室，1983 年版，第 161 頁。

　　粵劇的佈景與道具在變動時期的躍進也是巨大的。從前的粵劇較少使用佈景，台上只有兩道布門，一道供出場使用，布門上寫着「出將」二字，另一道供入場使用，布門上寫着「入相」二字。如需要説明戲中場景所在，便用一張椅子，鋪上黑色的「鬼衣」（小武穿的戲服），鬼衣上面放置一塊小黑板，用白粉筆寫上場景，如「花園」或「城樓」等。

　　清末民初，從全女班開始，粵劇即使用畫在布上的畫景，畫景上畫的景象基本是花園、宮殿、廳堂、公堂、城樓等場景。畫景可以捲上捲下，換景時只需要把畫景捲上或放下便可。同時，粵劇舞台也增加了台前大幕，以及簡單的立體佈景，如《白蛇傳》劇中使用的雷峰塔等。

　　到了變動時期，粵劇開始認真考究佈景，並開始使用立體佈景，即是用木頭與布組成的立體畫景，有亭台樓閣、假山、樹木等，最先使用可以移動的立體佈景是「梨園樂」粵劇團。接下來，便是「半廳堂景」，類似話劇與現在的電影電視一樣，佈景看起來與真實的無異，實際上是空心的。再後來，粵劇佈景更是沿用了上海流行的機關佈景，台上佈景設有機關裝置，演員與道具如鐵閘、門、牆等可以通過機關裝置在不打擾台上演出的情況下，迅速地移動，或從天而降、或升高、或忽然立於台中及遁入台下等。有一個時期，粵劇甚至有所謂的熄燈換景，即一場戲演完以後舞台上熄燈，鑼鼓音樂間奏半分鐘左右，燈光便亮，佈景快捷迅速地全部更換。粵劇的佈景，吸收了話劇與電影的長處，緊貼時代，在變革期間創造了不少瑰麗的畫像。

　　粵劇的道具如佈景一樣，從前是不大講究的，包括文房四寶、酒壺、馬鞭、刀劍槍等，大多使用木頭製作的，有些刀劍是用厚皮紙張製造，還有小量真兵器，相對粗糙，道具是屬於劇團公家擁有的。變革期間，粵劇所使用的道具，開始有由名伶自己置備，私有的道具很講究，吸收了先進的生產技術，如木製品貼上金屬紙張、鍍金或鍍銀的金屬品，製作逼真美觀。有一段時期甚至有粵劇藝人使用繡有自己名字的桌圍、椅套、床帳等，亦有在台前大幕上繡上贊助商的商店名字、商品廣告、電話與門牌號碼，這體現了粵劇商業化的傾向。至於大型的道具，如周豐年戲班演出《血戰榴花塔》[42]時便將小型的真火車搬上舞台，以博得觀眾的新鮮感，名伶小生聰演出《水漫金山》的時候亦試過將噴水池配合畫景演出。道具與佈景在變革期間追求逼真與新鮮，為後來的粵劇舞台發展提供了一定的參考。

　　粵劇燈光與音效的變動是由於科技的進步，主要圍繞光學、電學與力學。[43]在電力和電燈未普及以前，粵劇演出時，只能在台前的上端，掛上三盞煤氣燈（俗稱「大光燈」），用以照明，有了電燈電力以後，粵劇便有了電光照明與音效設備。首先將海外話劇電影使用的水銀燈引進，應用到粵劇舞台上的是粵劇女班名伶蘇州妹和李雪芳，她們更最先使用小電燈作為舞

42　賴伯疆、黃鏡明著《粵劇史》，中國戲劇出版社，1988年版，第259頁。

43　陳非儂著〈粵劇的源流和歷史〉，載廣東省戲劇研究室編《粵劇研究資料選》，廣東省戲劇研究室，1983年版，第161-162頁。

台道具的一種裝飾品,她們把小電燈裝在帽子上、椅子上、床上,新奇的效果轟動一時。

在變革時期,越來越多粵劇名伶開始對燈光下工夫進行研究,並取得了一定的成績,如陳非儂在演出《天女散花》一劇時,舞台熄燈,只留一盞水銀燈照明演出,再在舞台掛上一盞放出五色燈光不停轉動的電燈,在拋出像雪花一樣的小紙片的時候,五色燈光將紙片照得七彩繽紛,十分好看。薛覺先在《羅剎海市》一劇中,演出耍火球時,也運用了舞台熄燈,只留一盞水銀燈照明,突出兩個小火球四處滾動的美感,特別炫目。粵劇名伶黃超武,更發明了一種特殊的電光裝置,叫做「宇宙燈」,這種燈光照在服裝和道具上會發光以及能有透視的效果,在演出神仙劇目時,特別美觀。粵劇接受了話劇與電影進步的燈光與音效技術,大大提升了粵劇舞台科藝的發展。

第二章

香港粵劇流派異彩紛呈

　　本章承接第一章，着重探討在粵劇變革期間前後出現的粵劇流派代表人物及規律，並在此基礎上分析這對於香港粵劇的影響及與香港粵劇的關係，又對「五大流派」在不同地方解釋不一的原因進行梳理與深入研究，以及對其外部及內部的藝術品質作較詳細的探析。

　　關於香港粵劇的源流已在上文中敍述，本章所要關注的是粵劇藝人如何從同根同源、改革與分流的變革中通過自身的努力，不斷豐實，演變出具有時代性的香港表演風格、代表作品及個人風格，從而衍生出五大流派。雖然香港粵劇藝人的藝術發展基地皆以香港為主，但晚年不少陸續返回廣州執教，可見香港政府對於粵劇藝人的晚年保障是有所不足的。

　　五大流派至今對省港粵劇影響深遠，他們的發展與成就離不開香港獨特的環境優勢、商業性，以及具藝術創作自由的社會結構。因此，香港粵劇的特點結合了流派自身的型格與地方的生態環境，兩者對於粵劇以後的發展都是至關重要的。

第一節　流派的起源與「薛馬」派別形成因素

　　從二、三十年代開始，粵劇發展踏入鼎盛時期，名家輩出，各放異彩，從劇目、表演技藝、音樂唱腔到舞台美術，均迅速變革與發展，使粵劇向地方化、大眾化、現代化邁前了一大步。期間，省港大型班社不斷湧現，加上不少在海外揚名的藝人回國演出，讓粵劇界增添了一大批造詣不凡的演員。其中，千里駒與「五大流派」關係匪淺，他擔當了流派啟蒙的重要角色，是繼「文明戲」與「志士班」後，推動香港粵劇流派形成的一大關鍵。

　　粵劇「五大流派」之中，薛覺先與馬師曾在藝術上各有特色，譽滿省港澳，在東南亞、美國的華僑聚居地及國內的上海、天津、雲南等地也獲盛譽。本章將從外部與內部因素探討流派的形成與發展路徑。

一、香港粵劇流派構成的先驅

　　「文明戲」與「志士班」是香港粵劇流派構成的先驅。清末「戊戌維新」前後，國勢堪憂，一場文藝革新的運動幾乎席捲全國，在有志之士如梁啟超、康有為、譚嗣同、黃遵憲及後來宣導戲曲改革的「南社」諸人建議下，全國各地媒體加以響應，相關文章得以發表，一場聲勢浩大的戲曲改良運動迅速展開。上海、廣州與香港幾乎是同步加入這場改革運動當中，上海的改革對象為京劇，廣州與香港則以粵劇為改革對象。比較省港兩地，香港一直是資本主義發展較快及較成熟的城市，並一直是新思想、新潮流的集散地。就粵劇發展而言，二十世紀初的「文

明戲」與「志士班」是在香港首先發起的，從1906年到1911年「辛亥革命」期間，一共出現了二十多個「志士班」或與其相類似的演出團體。

「志士班」的名稱由來，是緣於戲班組織者及參與者主要是革命志士成員，他們所演出的劇目亦多數為了配合革命宣傳。童子科班「采南歌」在1904年由陳少白、程子儀、李紀堂等人創立的，是最早成立的志士班[44]，營運兩年後由於經濟原因而結業。但這並沒有影響省港志士班的發展，多個志士班相繼成立，雖然有些曇花一現，但也有些為時較長，影響也較大。這批或長或短的志士班有二十多個，若將其後繼續組織而不再以革命宣傳為目標的團體亦計算在內，則有三十多個[45]。各個志士班所演出的劇目不一定為「改良粵劇」，反而較多是新興的話劇（文明戲），以及包含梆黃演唱的「文明戲」，各種內容形式的演出紛呈，視乎每個志士班劇團的演出目的和取向而定。

1907年，由黃魯逸發起的「優天社」在澳門出現，其後因改組，改名為「優天影」，是最早試用粵劇演唱的志士班[46]；黃魯逸是《中國日報》的編輯，也是最多產的革命粵劇編劇家。關於「優天影」的成立，當時曾有如下記載：「自廣州采南歌劇團解散後，粵港兩地志士黃魯逸、盧梭魂、歐博明、黃世仲、

44　王馗著《粵劇》，浙江人民出版社，2012年版，第28頁。

45　羅卡、法蘭賓、鄺耀輝著《從戲臺到講臺》，香港國際演藝評論家協會（香港分會），1999年版，第20頁。

46　賴伯疆、黃鏡明著《粵劇史》，中國戲劇出版社，1988年版，第23-27頁。

李孟哲、姜魂俠等便組織優天影新劇團於澳門。諸志士多粉墨登場，現身說法，對於暴露官僚罪惡及排斥專制虐政，不遺餘力，粵人頗歡迎之，號之曰志士班。」[47] 由此可見，「志士班」一名，還是自「優天影」開始的。

「優天影」當時很受歡迎，一直在港澳及省城三地演出，不過稍後也逃不過清政府取締禁演的命運，於兩年後被迫解散。解散後，其原有班底被老藝人師傅友（白駒榮之師）收攬，取名為「天演台」，自備戲船到廣州四鄉演出，戲船塗為綠色，以示與紅船班有別[48]，因此志士班又被稱為「綠船班」。除了加入「天演台」劇團的藝人，其他部分社員也沒有放棄演出。1908年原社員陳鐵軍等十九人轉赴廣州組「振天聲」劇團，劇團曾經因光緒國喪全國禁演，特別赴南洋秘密演出，並在彼邦與孫中山先生會面，回國後因被告密而遭到禁演。

「振天聲」停演後，劇團隨即與廣州新組織的「現身說法社」合併，易名為「振南天」，數月後因為經費問題而解散。直到1911年，陳少白在香港牽頭組織「振天聲白話劇社」，為中國第一個粵語話劇劇團，並繼續以戲劇宣傳革命，陳少白銳意從藝術上經營白話劇的演出。如聘請香港著名月曆海報畫家關蕙農為劇團擔任設計師，改良佈景等，受到大眾歡迎，為接下來

47　陳華新著〈粵劇與辛亥革命〉，載廣州市政協文史資料研究委員會、粵劇研究中心合編《粵劇春秋》，廣州文史資料第42輯，廣東人民出版社，1990年版，第134-135頁。

48　郭秉箴著〈粵劇急劇變革的歷史剖析〉，載中國藝術研究院戲曲研究所《戲曲研究》編輯部編《戲曲研究》第20輯，文化藝術出版社，1986年版，第132頁。

的白話劇活動奠定了良好的基礎。「白話」相等於粵語和廣州白話，「白話劇」便是用粵語念白或唱念的戲劇，與傳統粵劇使用的「舞台官話」形成強烈的對比，與此同時粵劇唱念也漸漸開始使用白話。

「辛亥革命」期間，在廣州、香港、澳門組成的革命戲劇班社及活動絡繹不絕，1918年廣州出版了一本名為《梨影》[49]的雜誌，其創刊號便有介紹上述的「新劇」活動：「自振天聲（白話劇社）之後，繼起者為琳瑯幻境社、清平樂、達觀樂、非非影、鏡非台、國魂警鐘、民樂社、共和鐘、天人觀社、光華劇社、嘯聞俱樂部、霜天鐘、仁風社、仁聲社等，於是戲劇之風，為之一變。」上述的劇社主要是「白話劇」的團體，也有一些是「話劇加唱」的「半文明戲」的劇社，三十年代初更有「琳瑯幻境社」演出「鑼鼓白話劇」的訊息資料。二十年代也出現了「鐘聲慈善社」這類以音樂及演劇為主，不涉及政治與革命宣傳的綜合性團體，並得到商業團體的財政支援，吸納人數眾多，是能持久營運的革命戲劇班社的繼承者。

志士班的興起及它所進行的粵劇改良運動，歷時近二十年，在政治和藝術方面，都對粵劇的演變和發展，產生了前所未有的巨大影響。尤其在這段期間，不少在省、港、澳及海外的粵劇藝人都參與革命工作，使他們在政治上、思想上得到鍛煉與提高。孫中山先生還多次在海內外秘密接見粵劇藝人，對

49　中國戲劇家協會廣東分會、廣東話劇研究會編《廣東話劇運動史料集》第1集，中國戲劇家協會廣東分會、廣東話劇研究會編印，1984年版，第4-5頁。

他們進行反清宣傳，灌輸民主革命的思想教育，提升藝人的思想覺悟，不少粵劇藝人，或分散或集體參加了同盟會，並在各地為革命工作作出不同程度的貢獻[50]，其中「現身說法社」、「振南天」、「振天聲白話劇社」等具有影響力的班社都是在香港陸續成立的。

　　縱觀從清末開始至二十世紀初的「文明戲」、「志士班」與「改良粵劇」的熱潮，大概延至1924年後淡化。1924年，早期革命志士班的領導者黃魯逸重組「優天影」劇社，命名為「甲子優天影」，陳非儂亦為該社的社員，除了演出「半文明戲」外，還演出純粹的文明戲白話劇。總括而言，這一場省港兩地的革命戲劇及改良粵劇熱潮，除了有效地支援了國民革命之外，還對進入了二十世紀初的粵劇文化產生了重大的影響。就本質而言，無論是文明新戲還是外國電影，都是源自西方文化，尤其是話劇文明戲。東西方的劇場美學其實有着南轅北轍之別，有着寫實與寫意的矛盾。相對上海同樣以西化為本的新戲運動，蓬勃一時最終還是沒能結下果實的情況，粵劇這場新戲運動卻吸納了大量西方劇場的表演方法。粵劇界經過此段時間，幾乎是改朝換代，許多戲班都起用「志士班」的舊人。新血液也為粵劇注入了新的文化元素，二十年代崛起的一代名伶有「小生王」之稱的白駒榮，他出身自「天演台」志士班，又有演過白話劇文明戲的薛覺先，以及在「教戲館」學戲前演出過文明戲的馬師曾

等。新一代的藝人為粵劇帶來了新風，但戲班中藝人的文化程
度及素質雖然提高了，然而大多欠缺戲曲根基，以致香港粵劇
及後的發展路線與內地截然不同。

二、五大流派的啟蒙

關於粵劇「五大流派」的說法，總括來說，有下列幾種：

（1）粵劇「五大流派」是指薛覺先、馬師曾、白駒榮、桂名
揚與廖俠懷五位粵劇名伶。[51]

（2）粵劇「五大流派」是指薛覺先、馬師曾、桂名揚、廖俠
懷與白玉堂五位名伶。[52]

（3）粵劇「四大流派」是指薛覺先、馬師曾、桂名揚與白玉
堂。[53]

（4）粵劇「五大小生」是指薛覺先、馬師曾、桂名揚、白駒
榮與白玉堂。[54]

從以上四種不盡相同關於粵劇流派的說法，可以看到薛覺
先、馬師曾與桂名揚基本上是獲得各方面人士確認的；白駒榮
與白玉堂由於均有卓越的貢獻及姓氏相同，故不同類別的人士

51 蔡孝本、李紅著《此物最相思——粵劇史料文萃》，廣州出版社，
2016年版，第85頁。

52 黎鍵、湛黎淑貞編著《香港粵劇敘論》，三聯書店（香港）有限公
司，2010年版，第346頁。

53 粵劇教育及資訊中心，香港高山劇場新翼，歷史尋跡區，2018年
3月。

54 李我著、周樹佳整理《李我講古》（四），天地圖書有限公司（香
港），2009年版，第45頁。

會從不一樣的角度與立場去匹配其所認定的人物；廖俠懷則是因為專工丑生，以及致力組班到內地後方鄉鎮中演出，以致知名度較其他幾位弱一些，傳承人與影響也相對少一點。香港粵劇研究者黎鍵針對「五大流派」的說法[55]解釋過：「五十年代內地追溯所謂粵劇『五大流派』之說，所指的流派名伶，順序是薛覺先、馬師曾、桂名揚、白駒榮與廖俠懷，份屬前輩的白駒榮在該說中名列第四。此說不知何所本，香港業內人士一般則認為：若『白』指的是白駒榮，則『五大』次序理應為白、薛、馬、桂、廖，因為戲行的文化向以資歷論輩排名；再者，白氏原是粵劇發展中舊劇與城市新劇之間的轉接人物，其成就也以唱功為主，難與其後的四位相較。因此，估計『五大』之中的『白』當為名伶白玉堂……」黎鍵的看法有一定的依據，但筆者認為，可以從梳理幾位名伶演藝發展的歷程，一窺粵劇「流派」發展方式與規律，並藉此梳理與分析「五大流派」的脈絡與貢獻。

說到「五大流派」，不得不提千里駒（1886-1936），他對於粵劇流派的產生就像京劇大師王瑤卿對「四大名旦」的影響一樣重要。著名京劇表演藝術家梅蘭芳每次南行來廣州演出時，必看千里駒的表演，並且登門拜訪，切磋技藝，交流心得。梅蘭芳說過千里駒是他最崇拜的一個人，因為他演戲的時候，七情上面，處處不肯放鬆，認真去做，絕無欺台之弊，唱曲能露字，口法極佳，又能咬線，是一個完全能領會演戲要領的戲曲

55 黎鍵、湛黎淑貞編著《香港粵劇敘論》，三聯書店（香港）有限公司，2010年版，第346頁。

藝人。[56]

　　千里駒是近代粵劇史上最後一個著名的男「花旦王」，他見證並參與了粵劇男花旦向女花旦過渡的分界時刻。他先後向紮腳勝、肖麗湘虛心學藝，又獲得著名男花旦蛇王蘇的悉心教誨，並有機會與演出經驗豐富的名伶小生聰同台演出，可謂是集男花旦前輩們技藝之大成，並且在此基礎上有顯著的突破、提高與發展。自他以後，粵劇男花旦表演藝術就逐漸走下坡，最終為女花旦所取代。

　　千里駒從十三歲左右投身粵劇戲班拜師學藝，直至1936年病逝，從事粵劇舞台演出近三十年，在二十一歲之時便在國中興班演出成名，二十多年來在粵劇界產生了深遠巨大的作用與影響，如在藝術創新、藝術教育與藝人道德方面，皆為同時代及後來的藝人樹立了可貴的楷模典範。藝術創造上，他以嚴謹刻苦的藝術態度和不懈追求創新的精神，取得了卓越的成就；其藝術思想傾向於革新，並最早在子喉中使用真嗓與白話，開創了粵劇旦角運用廣州方言演唱之路；另外，他亦豐富了粵劇樂器的種類及推進其改革。

　　千里駒在藝術教育方面更是貢獻突出，雖然他沒有興辦過教育事業，也沒有收徒，但通過舞台實踐，亦培養了很多優秀的粵劇人才。他使用的教育方法，大概體現在以下六個方面[57]：

56　賴伯疆著《粵劇「花旦王」千里駒》，花城出版社，1986年版，第1頁。

57　賴伯疆著《粵劇「花旦王」千里駒》，花城出版社，1986年版，第168-170頁。

（1）選準培養對象

千里駒對培養對象的選擇力求準確，大多選擇有深厚潛力並已經初露苗頭的演員作為進一步培養造就的對象，如薛覺先、馬師曾、白駒榮、嫦娥英、白玉堂、鄺山笑等。他們雖然與千里駒不是師徒關係，而是半師半友的情誼，但確實是得到他不少教益，而他們也是經過他的培養提攜以後，才迅速在才能與技藝上成長起來。當然，這批人才有着一定的藝術根基和發展的潛力也是成功的要素之一。

（2）因材施教

千里駒根據不同對象各自相異的氣質特點與戲路進行教導，循循善誘。例如薛覺先善於溫文爾雅、風流倜儻的戲路，馬師曾則適宜表演粗豪狂放、滑稽有趣的劇目，基於他們各自的特點，千里駒指導馬師曾揚長避短，獨闢蹊徑，走與薛覺先判然有別的戲路。終於馬師曾能做到獨樹一幟，且與薛覺先並列粵劇蓬勃時代的雙雄，一爭高下。又例如千里駒看中鄺山笑的氣質，覺得他飾演花衫（未婚少女）不如飾演包頭（已婚婦女），便建議他改演包頭行當，結果造就了一位粵劇的著名花旦。

（3）實踐中指點

千里駒培養人才，不是通過設帳授徒，而是通過同台演出與場上的指點。每一位與他第一次拍檔的青年演員，皆會懾於他的盛名而不期然有惶恐不安的感覺，但千里駒總是會給予他

們鼓勵及讓他們大膽地放開手腳表現自我。演出時，更是處處關照他們，以自己精湛的演技不着痕跡地彌補他們的失誤與破綻。

（4）修改首本戲以便承傳

千里駒為了方便後學演員能夠充分發揮自身的優勢，不惜修改自己的首本戲讓他們能更好地詮釋，例如他根據馬師曾的氣質與戲路，刪削已有的情節，增添原本沒有的情節，以適應馬師曾。千里駒還曾經因為李自由的唱功基礎未成熟而刪減自己首本戲的一些唱段，以便他能勝任演出。

（5）給予青年演員實踐機會

千里駒不忌才，不害怕別人超越自己，相反他希望青出於藍，後來者居上。因此，他所上演的劇目中，有不少雙生雙旦的戲，讓年青的花旦在劇中能得到鍛煉的機會。如他在演出《萬劫紅蓮》時發現了嫦娥英獨特的才能，甚至認為比自己演得還好，感到非常欣慰，當眾誇獎嫦娥英說他比自己演得還要好，以後《萬劫紅蓮》就由他演下去好了；從此以後，千里駒就不再演出此劇了。

（6）成為青年演員精神上的支柱

當馬師曾首次演出薛覺先演過的《宣統大婚》而告失敗時，千里駒鼓勵他不要灰心，並幫助他分析演出不受歡迎的原因，讓他看清自己的長處，懂得發揮所長，並給予他重要的精神支

持，以及指引正確的方向與方法。千里駒還經常與青年演員分享自己以往刻苦學藝的經歷和經驗，鼓勵大家不怕吃苦，多向身邊的人學習，將別人的本事和經驗融會貫通變成自己的技藝。

除了積極提攜後輩，千里駒在藝術道德方面也有許多可貴之處。在待人接物方面，從來不擺大老倌架子，處事和藹謙恭，十分平易近人。在物質生活方面，從不奢侈揮霍，生活作風嚴謹正派，不沾染任何惡習。他對愛情嚴肅專一、對長者孝順、對朋友真誠、對後輩慈愛，在家中是孝子慈父，在工作中是威望崇高的導師兄長。他的演出態度嚴肅認真，講究演出品質，演出時全神貫注，從不馬虎了事，對人對己要求嚴格，對觀眾非常負責，也講信用，從來不將自己的藝術當作商品價高而沽。另外，他又以藝人身份積極參與了省港大罷工，並參與改組八和公會，廢除行長制度，創立委員制度，繼而與其他委員一起，領導八和公會進行了經濟和政治的抗爭，為謀求粵劇藝人的切身利益而做出了卓越貢獻。

從以上可見，千里駒對於粵劇「五大流派」的發展與建立有着至關重要的影響。其中，薛覺先、馬師曾、白駒榮與白玉堂皆得到過他親身的教導與扶持，承傳了他表演藝術及精神上的優點。千里駒對於粵劇業界的努力與貢獻，也讓其他同期後輩受益匪淺。

三、「陽春白雪」人物代表薛覺先

「薛馬爭雄」是為大眾所熟悉的一段粵劇歷史，因此，不妨

先從薛覺先與馬師曾開始一窺「五大流派」的形成因素。薛覺先（1904-1956）由於自小喜愛話劇和寫文章，加上在聖保羅英文書院的學習經歷，令他在粵劇藝術上勇於創新，善於吸收京劇、電影等藝術的長處，並能借鑑其他藝術品種的服裝、化妝、佈景和音樂伴奏特性。薛覺先在〈南遊旨趣〉裏面寫到他的藝術精神是：「合南北劇為一家，綜中西劇為全體。」[58]他於1921年進入「寰球樂」戲班，並拜新少華為師，取藝名為「薛覺先」。1922年，薛覺先由於資質優秀，被千里駒破格提拔進「梨園樂」戲班任丑生。

1929年開始，薛覺先開始自組班社「覺先聲」，長期在粵港和東南亞演出，1931到1940年期間他一直居於香港。1936年，也是粵劇變革時期的尾聲，薛覺先除了在香港推行其演出計劃之外，還精心策劃了一次為期三個月的新加坡走埠演出活動。出發之前隆重地出版了《覺先集》，並發表了一篇題為「南遊旨趣」的文章，這篇文章可說是薛覺先的戲劇改革宣言，深刻且扼要地表達了他的戲劇觀，包括對粵劇表演的主張和態度。[59]

1941年，日本侵佔香港後，薛覺先返回廣州，重組「覺先聲」劇團，分別在廣東、廣西、湖南和雲南演出。抗日戰爭勝利以後，薛覺先回到香港，由於健康原因，一度停演。1947年，

58 薛覺先〈南遊旨趣〉，載《覺先聲旅行劇團特刊》，1936年，轉引自《南國紅豆》2009年第4期。

59 賴伯疆著《薛覺先藝苑春秋》，上海文藝出版社，1993年版，第110-111頁。

薛覺先康復復出，先後組織「覺雲天」（花旦：鄧碧雲）、「新華劇團」（花旦：陳艷儂）在港演出。1952年薛覺先加入馬師曾與紅線女擔班的「真善美」劇團演出了兩年，之後舉家遷回廣州定居。1956年薛覺先被選為中國戲劇家協會廣州分會副主席，及後在廣州人民戲院演出《花染狀元紅》，次日仙逝。一生主演過五百多齣戲，粵語電影三十六部，其中粵語有聲電影《白金龍》打破了票房紀錄。

薛覺先中西並學的成長背景、得遇貴人的學藝過程及不斷組班進行實踐的藝術歷程，是他這一輩人能夠成為具有獨樹一格粵劇藝術表演風格的藝術名家的奠基石。除此以外，在傳統的基礎上，勇於突破也是形成「流派」的重要一環。終其一生，薛覺先除了是自二、三十年代起最傑出的粵劇表演藝術家，亦是近現代粵劇最具開創性的改革家，自他於二十年代初踏粵劇舞台以來，粵劇舞台上所有的環節幾乎都與他的改良或改革有關。

在舞台表演上，他為粵劇引進了許多改良自京崑的程式與動作；在音樂組織上，他引進了京鑼鼓，改良了傳統粵劇大鑼大鼓的喧囂，為他理想中的唯美粵劇奠下了現代化的基礎；在唱腔藝術上，他善於突破曲調原來的板眼、句格而創作了新腔「薛腔」，致力於改革唱腔，着意以粵音入曲、問字取腔、講求粵語腔韻，為粵劇聲腔全唱粵韻奠定了整體的格局。及後，他連同編劇家梁金堂創作了沿用至今的「長句二流」，與馮志芬創作了膾炙人口的「長句滾花」和「長句二黃」。這幾種句式，在配合劇情人物需要的情況下，縮短了鑼鼓、音樂起式與過門，

讓情感得以連貫並使劇情相對緊湊；他同時更創立了幾種句式的演唱與表演風格，得到後人的繼承與傳誦，影響深遠。

在粵劇舞台美術方面，薛覺先也是致力改革，因為粵劇早期出自草野土班，其舞台設置、演劇制度與劇場觀眾的習慣，皆帶有舊式村野演出的特點，如「檢場」人員可以自由穿插舞台、衣衫不整；大老倌自僱的私伙僱工，亦可以在演出時自由進出，為老倌整衣奉茶等。觀眾方面，即使在城市戲院，觀眾也一樣雜亂無章，可以在場內隨意走動與飲食，戲院內的各種叫賣此起彼落，繁雜紛亂。薛覺先在其能力之內盡量整肅此種無序的劇場文化，並着手建立各種舞台規章制度，以便美化舞台。例如在舞台上設置顧繡佈景、將舞台上的伴奏樂隊移至台側、整頓舞台上設置的商業廣告、取消「虎度門」等，雅化粵劇舞台，使之向京崑式的舞台規律學習與靠攏。

其實，薛覺先對於舞台美術的最大貢獻，是改革了粵劇服飾、穿戴與化妝。二十年代，粵劇對於戲裝並無一定的規定，而是隨意穿戴，不論古今。例如花旦默許可以爭妍鬥麗，古裝戲一樣可以穿著窄身旗袍與高跟鞋，頭戴誇張而高大的盔頭，大頭窄身，以示時髦；男丑穿馬褂長衫；女丑穿時尚「媽姐」服裝，戴兩寸髻的頭罩等；另外，戲服無分古今，更無時裝戲與古裝戲之別。薛覺先規定戲服、盔頭、靴鞋與各式穿戴一律採用京劇款式；演員化妝也摒除以往的土法，改學京班化妝，化妝品也採用了時尚或電影中使用的款式。自此，土野的粵劇舞台及其穿戴化妝等逐漸趨向正軌，並且向全國性的戲曲形態靠攏，自此一直維持到今天。

　　薛覺先大量引進西洋樂器至粵劇讓伴奏樂隊使用，貫徹他在〈南遊旨趣〉中提出的「融匯南北戲劇之精華，綜合中西音樂而製曲」的理想。他是引入小提琴的先行者，劇團的伴奏樂隊亦分設中樂部（粵劇傳統樂器）與西樂部（西洋樂器）。戲曲舞台上使用西洋樂器擔綱主要樂隊的構成，粵劇是第一家；使用小提琴作為樂隊首席，至今也是全國戲曲唯一的一家。

　　薛覺先能推行粵劇的改革，是因為：首先，他是被公認的「萬能泰斗」，多才多藝且多專多能。在其數十年的演藝生涯中，早期以丑生入行，及後走小生路線，號稱「文武丑生」。由於非「紅褲子」出身，早期他的武打基礎較弱，功底較差；但後來有機會與「南派」名伶小武靚元亨同班，遂向靚元亨請教，勤學「南派」武功及傳統排場程式等，重新打下了武功基礎。後期他既能演出舊程式，又可以打大翻、手橋，宜古宜今，允文允武，真正可以晉升到正印文武生之列；此外，他還能掛鬚開臉擔綱紅生，更能反串旦角飾演四大美人，行行兼擅，傳統根基紮實。其二，雖然薛覺先行行兼擅，但在舞台上他大多是永遠俊美的才子與小生，能唱擅演，扮相與裝身高雅，戲路斯文，遂風靡了廣大觀眾，眾人均視他為舞台的偶像與明星。加上他還有眾多傳播廣泛的電影為之宣傳，伶影的光芒互相輝映，城市粵劇的時代潮流以及經過他打造的精華舞台，便造就了這位粵劇的一代奇才。

　　總括來說，薛派藝術的形成與成功的要素可分為兩個部分，一是建立於個人成長與修養層面上的外部成因，包括以下幾點：

（1）文化及學歷的背景；

（2）刻苦專注的學藝過程；

（3）精益求精的藝術理想；

（4）勇於突破的創新精神；

（5）勤奮好學不恥下問的藝術修養；及

（6）良好的舞台形象與社會地位。

　　流派藝術的第二個構成部分，是藝人通過不斷的實踐與累積以後，創造出屬於自我的舞台風格，並得到行業的認可及有效承傳的內部成因，總結為以下幾點：

（1）創造代表性的唱腔脈絡；

（2）制定量身打造的經典劇目；

（3）確立舞台美術的藝術風格取向；

（4）設立音樂棚面的固定結構；

（5）擁有並有效經營自己的班牌；及

（6）培養與教化市場與觀眾。

　　梳理出以上兩個部分的流派成因，可以說明粵劇藝術如何能有效發展與傳承。現今業界生態環境的衰落，就是因為只顧及到技藝的學習，但對外部方面往往缺乏了關注，以致培養出來的接班人越來越流於表面，沒有了以往藝人那種對藝術的堅定與熱愛，導致藝術含金量每況愈下，市場與觀眾流失日趨嚴重。接下來將分析馬師曾的流派藝術，以進一步論證外部成因，尤其是文化程度與藝術修養，對於藝人與流派的養成是何其重要。

香港粵劇流派

四、「下里巴人」人物代表馬師曾

　　馬師曾（1900-1964）是廣東順德人，七歲移居武昌兩湖書院攻讀四書五經，辛亥革命以後返回廣州就讀敬業中學。雖然馬師曾沒有完成中學，但對比起當年普羅大眾的教育水準，已算相當不錯。1917年，馬師曾曾經在香港當學徒，之後回到廣州「太平春」教戲館學戲。在學戲期間，馬師曾正好遇到「南洋客」前來招徒弟，「太平春」負責人便將他「轉讓」給了「南洋客」。隨後的一段時間，馬師曾便浪跡東南亞，期間從事過演員、教員、店員、礦工、黃包車夫、街頭小販等不同職業，這些豐富的工作經歷對其日後的表演與創作都有一定的影響和幫助。[60]

　　馬師曾雖然沒有在英語學校的學習經歷，但是在書院攻讀四書五經以及浪跡東南亞就業於不同行業的成長背景、得到「南洋客」賞識的學藝過程及不斷組班進行藝術實踐的種種條件下，也與薛覺先一樣，成為了代表了那個年代具備獨樹一格表演風格的粵劇藝術大師，留下了大批經典劇目。馬師曾主演的劇本有數百個，其中不少是自己編寫或改編的，他擅長寫詩詞，對書法有研究，更有論著存世。「馬派」濃郁的生活氣息，得到普羅大眾的喜愛，他根據自己的聲音條件和生活體驗創造了「乞兒喉」，並與白駒榮一起推動男女合班及「官話」改「白話」的變革。香港粵劇名伶新馬師曾就經常使用「乞兒喉」演唱不同曲

60　（粵劇大辭典）編纂委員會編《粵劇大辭典》，廣州出版社，2008年版，第866頁。

目，可見「馬派」藝術在香港的受歡迎程度。

　　1923年，馬師曾回到香港，進入「人壽年」班擔任丑生，兩年後自己組建「大羅天」劇團。1933年主持組建了「太平劇團」，在抗日戰爭時期組織抗戰劇團、勝利劇團，輾轉兩廣進行演出。抗戰勝利後，馬師曾回到香港和廣州繼續演出，1950年帶領「紅星劇團」在廣州演出，1951年參加了廣州文藝界抗美援朝大遊行，任副總領隊。五十年代初期，馬師曾開始主要居於香港並拍攝電影，在港期間與紅線女等人組建了「真善美」劇團，編寫了大批劇目。1955年，馬師曾正式回到廣州工作，1958年成為首任廣東粵劇院院長，同時擔任多項公職，期間曾到武漢為中共第八屆六中全會作專場演出，獲毛澤東主席與周恩來總理出席觀看，及後也率領過劇團赴朝鮮、越南獻藝，1964年病逝於北京。

　　馬師曾出身於志士班，並是民樂社白話劇團及琳瑯幻境劇社的中堅成員，他有積極推廣社會新劇的意願，多才多藝，在戲班中與陳非儂二人積極編創新劇，有《金錢孽果》與《佳偶兵戎》，兩劇在新加坡推出，大受歡迎，二人既編且演，聲譽從此鵲起。[61] 稍後，他在「人壽年」期間一炮而紅，主要是因為此兩部新劇得到戲班的賞識，上演之後在香港大受歡迎。在粵劇改革的十年期間，馬師曾與陳非儂合作的「大羅天」劇團刻意求新，並以新派名角匯聚作為宣傳特色，所演劇目包括《苦鳳鶯

61　黎鍵、湛黎淑貞著《香港粵劇敘論》，三聯書店（香港）有限公司，2010年版，第316-317頁。

憐》、《佳偶兵戎》、《呆佬拜壽》、《紅玫瑰》、《原來我誤卿》、
《義氣存孤》及著名西裝戲《賊王子》等。《賊王子》改編自美國
大熱電影《八達城之盜》，原為《一千零一夜》的故事。此外，
馬師曾又參照了莎士比亞《哈姆雷特》的劇情，編寫了一部名為
《神經公爵》的新劇，內容則以諷刺時事為主，表現了馬師曾對
於海外名劇的興趣。

二十年代中期至三十年代之間，省港粵劇市場由於薛覺先
與馬師曾的崛起，戲迷觀眾對兩人各有支持，二人也各以不一
樣的戲路爭雄，以致有「薛馬爭雄」之説。薛覺先走的是雅化
的斯文路向，馬師曾走的是諧諧通俗的路子，但三十年代以
後，兩人陸續基於不同的原因，離開廣州，馬師曾更長達十年
不曾返穗，只在香港及走埠演出。攜劇團在美國走埠兩年期
間，馬師曾曾經藉此機會遊覽各地，在好萊塢及其他地區目睹
了外國電影工業與各種娛樂、演藝活動等，擴闊了個人的視
野。返回香港後不久便與太平戲院訂約[62]，以「太平劇團」的班
名常駐戲院，與薛覺先的「覺先聲」劇團同樣有完善的組織、
周詳的市場策略，於是客觀地形成了兩個劇團在港對峙的情
況，供香港觀眾自由選擇，進一步推進了「薛馬爭雄」的現象。
雙雄競逐的結果，帶動了香港粵劇三十年代的持續蓬勃。自
三十年代開始，「薛馬爭雄」一直維持了十年，太平劇團推出的
名劇有：《寶鼎明珠》、《龍城飛將》、《漢高祖》、《野花香》、《大

62　黎鍵、湛黎淑貞編著《香港粵劇敍論》，三聯書店（香港）有限公
　　司，2010年版，第317頁。

鬧能仁寺》、《刁蠻宮主戇駙馬》、《鬥氣姑爺》、《二世祖》、《大鄉里》等。

馬師曾在啟程到美國各地演出前，與薛覺先一樣，出版了《千里壯遊集》一冊刊物，披露自己對粵劇的期待與理想，他提出傳統粵劇舊有的一切程式、排場與規矩全都是一種障礙，應該加以廢除。文中說到：「我國戲劇、開化最早，……（至今）則有粵劇、京劇、白話劇、歌劇之分，並皆佳妙」，不過現在交通發達，生活變遷劇烈，現時「我們的伶人還死守着什麼場口、步武的成法，什麼靶子、演唱的老例，純粹用圖案作脊椎，決不能站起來自稱藝術。在此電影戲、舞台戲競爭激烈當中，哪有不一敗塗地的道理呢？」[63]

早期，由於他不熟悉粵劇的傳統藝術，在舞台演出中鬧了不少笑話，吃了不少苦頭，卻也因此促使他發憤圖強，刻苦鑽研，認真揣摩「江湖十八本」等傳統劇本，虛心向前輩藝人學習請教，並學習胡琴等樂器，因而技藝突飛猛進。及後，他大膽地打破舊粵劇的傳統形式，突破嚴格行當的限制，將「網巾邊」（丑）的表演方法與小武或老旦摻雜糅合起來，從而豐富了網巾邊行當的表演藝術。

馬師曾披露自己希望積極推行改革，而改革則必須捨棄舊有的成法，舉凡排場、步法、武戲靶子、音樂歌唱等，皆需要進行改變，不應再以戲曲的舊格式作為粵劇結構的基礎。陳非

63　馬師曾著《千里壯遊集》，馬師曾編印數千冊送觀眾，1931年版，第1-2頁。

儂在其口述著作《粵劇六十年》中憶述馬師曾演出的編排[64]，認為其作風與通常粵劇不同，以現實代替抽象，全晚只有六幕場次，去雜留精，刪陋就簡，演不同時代著不同服裝。出場時不用鑼鼓，配以逼真的畫景和道具，每一場起幕便唱做，唱曲時不用弦索過門，大鑼大鼓盡量減少，猶如白話劇中多加唱做的形式，此等戲劇，歐美最為流行。馬師曾的改革方向，其實是辛亥革命時期文明戲的延續。

　　他的改革，幾乎涉及舞台上一切的層面，創新之處頗多，如在音樂上與薛覺先一樣，引進大量西樂，以及引入色彩豐富的國樂樂器，甚至有時候全面使用西樂而不用任何傳統粵劇伴奏樂器。在舞台美術方面，馬師曾喜用白話劇及電影的佈景手法，較多使用立體佈景，要求戲院班主花費數萬元以添置真實的家具道具上台，一切配備與細節都十分講究，並以此作為票房賣點，大做宣傳。馬師曾長時期摒棄舊傳統，固然對粵劇帶來了相當大的衝擊，但也為粵劇帶來了新的思維與嘗試機會。三十年代省港粵劇環境的改變，主要的標誌就是粵劇的重點與主力藝人漸漸向香港移居，自此以後香港粵劇便轉入自己重要的一章。[65]

　　對比薛馬兩派藝術的形成與成功的要素，可以論證建立於個人成長與修養層面上的外部成因，以及通過不斷的實踐與累

64 陳非儂口述、余慕雲錄、沈吉誠編《粵劇六十年》，大成出版社，1982年版，第3頁。

65 黎鍵、湛黎淑貞著《香港粵劇敘論》，三聯書店（香港）有限公司，2010年版，第319頁。

積以後，創造出屬於自我的舞台風格，並得到行業的認可及有效承傳的內部成因，兩個構成部分是形成流派的關鍵因素，兩者必須緊密結合，才能使流派藝術繼續發展與傳承下去。現代粵劇藝人的文化程度與藝術修養偏低而造成的生態環境，令粵劇流派發展與自身發展產生惡性循環，唯有借鑑歷史，梳理好脈絡，調整粵劇界對於文化修養的不重視的態度，才是上策。

第二節　「白」派的釋義與「桂」「廖」流派特徵

本節將繼續梳理粵劇「五大流派」的脈絡，並進一步從內部因素與外部因素分析幾位名伶對於藝術事業的理想與抱負，從而反映流派的形成與發展之路。其中着重研究「白」派歸屬的疑問以及桂派與廖派的流派特徵。

另外，「六柱制」的體制改革與流派形成發展有密切關係，令粵劇從龐大的演員專工陣容，逐漸縮窄至幾十甚至十幾人的一人多專的組織。從第一節可以看到，薛覺先與馬師曾皆行行兼擅並優異突出，「兼行」這項轉化也促進了流派的產生與發展。

一、「小生王」白駒榮與「英偉少年」白玉堂

就以上提及的文化教養問題，洞悉先機的白駒榮（1892-1974）亦意識到粵劇教育對於粵劇發展的重要性，因此晚年在廣州致力於粵劇人才培養及教育事務。白駒榮是廣東順德人，父親陳厚英是粵劇演員，自幼耳濡目染，父親在生時他上了四年學，之後去了鞋店當店員幫補家計。十九歲的時候，白駒榮參加了支持粵劇改良運動的「天演台」戲班學戲，及後跟隨「下鄉

班」去村鎮演出實踐，期間師從鄭君可、吳友山及公腳賢學戲。他自1912年起便在「民壽年」劇團擔任第二小生，不久便升為第一小生，一年後轉至「國豐年」劇團，使用廣州話演唱〈金生挑盒〉的部分唱段，受到觀眾熱烈追捧，1915年起擔任「國豐年」的正印小生，得到前輩周瑜林的指點，技藝大有長進。[66]

白駒榮雖然入行較晚，但成名得十分迅速，前後六年便開始與千里駒（男花旦）組班在港澳演出《再生緣》，並獲得廣泛關注，及後應聘到美國三藩市演出，留美近兩年時間。1927年，白駒榮返回香港加入「人壽年」班，同時與千里駒一起為廣州唱片公司錄製唱片。1936年，他開始頻繁地往返越南、新加坡、馬來西亞、菲律賓等地巡迴演出，直到1938年與薛覺先（男花旦）首次聯手，在香港公開演出。隨後1941年日本侵華，白駒榮患嚴重眼疾，為了業界從業員的生計，仍冒險組班。1946年，白駒榮不幸雙目失明，被迫離開粵劇舞台賣唱為生。新中國成立後，他以頑強的意志，奇跡般重登舞台。白駒榮晚年改演老生、丑生，代表劇目有《梁天來》、《寶蓮燈》、《選女婿》、《琵琶上路》等。

白駒榮被譽為粵劇界的「小生王」，帶領粵劇「白話」改革，成功創造了「八字二黃慢板」，傳誦至今。白駒榮十分注意學習民間藝術與其他藝術，首本名曲〈客途秋恨〉就是吸收了失明藝人的「揚州腔」，而形成了風格獨特的「白腔平喉」。薛、馬、

66 《粵劇大詞典》編纂委員會編《粵劇大詞典》，廣州出版社，2008年版，第876-877頁。

白對藝術及自身修養的堅持也可見一斑，尤以白駒榮在赴美期間，優質的劇目和嚴肅的演出作風也帶過去，一改美國粵劇表演提綱戲「爆肚」的演出陋習，受到當地觀眾好評。

抗日戰爭勝利以後，白駒榮遷回廣州，此時失明的他，迫不得已在茶樓賣唱餬口，可幸於 1951 年，他參加了廣州市曲藝大隊，並擔任隊長，為抗美援朝義演，並於次年帶領曲藝大隊演出粵劇。在白駒榮的努力與政府的支持下，1953 年廣州粵劇工作團成立，白駒榮擔任團長，並堅持參加演出，改演老生與丑生。1955 年白駒榮加入中國共產黨，成為粵劇界第一位藝人黨員，在 1958 年調任廣東粵劇院藝術總指導，1959 年擔任廣東粵劇學校首任校長。白駒榮曾任人大代表、中國戲劇家協會廣州分會主席，在 1956 年還赴京參加全國先進生產（工作）者代表大會，於中南海懷仁堂演出《二堂放子》，劇組獲周恩來總理親自接見。

白駒榮致力於粵劇教育，在中華人民共和國成立以後，廣州市教育路辦了一所少年粵劇演員訓練班，是按照現代學校的要求建立起來的。學生從一千九百多位考生之中錄取六十四名學員，大部分是十歲至十四歲具備小學至初中文化程度的男女少年兒童。經過三個月的嚴格考察後，再從中挑選了五十二名正式學員進行培訓。

擔任廣東粵劇學校校長期間，白駒榮不辭勞苦地親自培養了大批粵劇接班人，為教戲育人嘔心瀝血，鞠躬盡瘁，他要求學生練習發聲，並且創造性地開設鋼琴練聲課。他又要求「梨園子弟要以戲德為重」，以此作為座右銘自律。廣東粵劇學校是一

所綜合性的戲曲專業學校，它的前身是1958年附設在廣東粵劇院內的「廣州老藝人劇團少年演員訓練班」[67]，學制為七年。教師有著名的粵劇演員，包括白駒榮、曾三多、李翠芳、新珠、孫頌文、金山炳、靚少英；著名樂師黃不滅、羅家樹、潘蘇、宋郁文、區疊、崔慕白等。該校歷屆畢業生共三百多人，日後不少都成為省港澳及海外粵劇社團的中流砥柱。

白駒榮壯年失明後，他的藝志未息，作為失明者，要上舞台表演是很難想像的事。白駒榮居然照樣上台演出。他在台上為要走準舞台位置，便靠地毯下放的竹片為標記。在雙目失明的狀況下，他成功地塑造眾多性格反差極大、有血有肉、維妙維肖的藝術形象。比如，他飾演《二堂放子》中的老生劉彥昌，將夫妻、父子之情，表演得細膩入微，感人肺腑；《紅樓二尤》中飾演生行加丑行的賈珍，入木三分地刻畫了道貌岸然而靈魂卑鄙的「老淫蟲」；《選女婿》中他飾丑角錢塘縣官，他透過化妝、服裝、身段等方面創造了一個尖頭、身闊、腳短的特殊人物造型，塑造了這個糊塗官的喜劇人物形象……他的藝術技巧結合他豐富的生活經驗、智慧、思考，加上實踐的積累，使表演達到爐火純青，活靈活現，而且觀眾在欣賞他的舞台表演時，竟然看不出他是位盲人。他胸懷豁達、正直無私、謙虛謹慎、儉樸敬業的精神，不僅給後人留下寶貴的藝術財富，而且被尊為一代宗師。

67 賴伯疆、黃鏡明著《粵劇史》，中國戲劇出版社，1988年版，第311頁。

薛覺先、馬師曾、白駒榮皆有上過正規學校，並同樣受過西方文化的浸淫與影響，加上不斷的組班實踐，鍛鍊了他們的眼界與胸懷，以致他們在傳承與創新中取得了較好的平衡，在粵劇傳統的基礎上，不斷吸收其他藝術精華，結合為適合自身條件的藝術風格，得以成為「流派」的翹楚。三位在學的經歷，也為他們的藝術創作道路奠定了一定的文化根基，有助他們摸索和思考自身的風格。此外，他們除了在自己的藝術領域上不斷前進，能創作、能管理、能演各個行當之外，在業界、社會甚至國家大事上也一樣有理想、有擔當。

＊　　＊　　＊

白玉堂（1901-1994），原名畢焜生，又名靚南。白玉堂的名字是他自己取的[68]，因為他喜歡看書、看小說揣摩戲裏人物的個性，讀到《七俠五義》「錦毛鼠」白玉堂時，感到他為人很好，很有豪氣，便以此為藝名。他1901年出生於廣東花縣的一個海員家庭，起初跟隨叔父黃種美在紅船投班學藝，再拜小生靚全為師，技藝日益精進。他在「樂同春劇團」由拉扯做起，升上四幫小生，及後與小武福成合演《水淹七軍》，扮演白臉關平，功架紮實，台風颯爽，為觀眾所熟悉並讚他為「英偉少年」。

後來，經千里駒介紹進入「人壽年」戲班接替小生白駒榮的位置，並得到千里駒的教誨，技藝大進。他先後與千里駒、

68　黎鍵編錄《香港粵劇口述史》，三聯書店（香港）有限公司，1993年版，第38頁。

肖麗章、陳非儂等著名男花旦合作演出，並曾經到美國、新加坡、越南等國家獻藝。之後「樂同春」改組成為「新中華」，白玉堂擔任正印小生，搭檔花旦肖麗章，由此奠定其地位。

抗日戰爭前，他和名旦衛少芳組成的「興中華劇團」，與馬師曾的「太平劇團」、薛覺先的「覺先聲劇團」鼎足而立。在淪陷期間，白玉堂於廣州及四鄉輪流演出，他注意到在「大東亞」與「周豐年」聲名鵲起的芳艷芬，於是將她羅致到劇團中[69]，合演《夜祭雷峰塔》。和平以後，再組「興中華」，聘請陳露薇、鄧碧雲等擔任正印花旦，名劇《黃飛虎反五關》的功架，成為後輩的經典模範。

白玉堂的「班身」(戲班年資)經驗豐富。首本戲很多，如《捨子奉姑》、《蟾光惹恨》、《風火送慈雲》、《潘安醉綠珠》、《多情孟麗君》、《魚腸劍》等。白玉堂戲路寬廣、能文能武，南派武功紮實，動作利索，演出袍甲戲《隋楊廣陸地行舟》時，尤見其唱做的功力，以擅演袍甲戲見稱。他又能令打擊樂師傅為了配合他的威猛表演，在一個晚上打破兩副大鈸，氣壯力雄，老而彌堅。[70]

白玉堂是一位出色的粵劇表演藝術家是毋庸置疑的事實，但是與前面所述三位不一樣的是，他相對專注在舞台表演技藝上，而沒有在粵劇藝術整體發展的維度上推進，所擅長行當也

69　岳清著《錦繡梨園：1950至1959年香港粵劇》，一點文化有限公司，2005年版，第354頁。

70　賴伯疆、黃鏡明著《粵劇史》，中國戲劇出版社，1988年版，第202頁。

基本只局限於小生袍甲戲，更沒有實際的代表聲腔特點及梆黃系統的創新與改革流傳，並非像薛覺先、馬師曾及白駒榮三位行行擅長，以及有較高的藝術抱負與理想。因此，應用稍早提及的外部及內部流派構成的因素去推敲與分析，「五大流派」的「白派」所指應是白駒榮，下列表格將四位名伶與粵劇流派形成的要素進行配對，以便一覽。

表七：香港粵劇流派的構成因素配對表（一）

流派構成因素	薛覺先	馬師曾	白駒榮	白玉堂
外部				
文化與學歷的背景	✓	✓	✓	
刻苦專注的學藝過程	✓	✓	✓	✓
精益求精的藝術理想	✓	✓	✓	
勇於突破的創新精神	✓	✓	✓	
勤奮好學不恥下問的藝術修養	✓	✓	✓	✓
良好的舞台形象	✓	✓	✓	✓
內部				
創造代表性的唱腔脈絡	✓	✓	✓	
制定量身打造的經典劇目	✓	✓	✓	✓
確立舞台美術的風格取向	✓	✓	✓	
設立音樂棚面的固定結構	✓	✓	✓	
擁有並有效經營自己的班牌	✓	✓	✓	✓
培養與教化市場與觀眾	✓	✓	✓	

二、「金牌小武」桂名揚與「千面笑匠」廖俠懷

桂名揚（1909-1958）祖籍浙江寧波，祖父和父親來粵做官，後落籍在廣東南海。自幼喜愛粵劇，在廣東鐵路專門學校讀書時，就曾主演《舉獅觀圖》而受到獎勵。在母親的支持下，十一歲拜「優天影」戲班的男花旦潘漢池為師，習花旦，及後隨小武「崩牙成」的戲館到南洋演戲，改演小武。回國以後，加入黃大漢組織的「真相劇社」，借戲劇從事革命宣傳工作。

省港大罷工時期，自發加入「重樂樂」劇社，為罷工工人義演籌款，隨後加入「大羅天」劇團擔任第三小武。「國風」劇團散班以後，應聘到美國三藩市大中華戲院演出，由於扮演趙子龍很成功，當地華僑觀眾獎勵他十四兩重的黃金牌子，開拓了粵劇男演員在美國獲得金牌獎勵的先河，桂名揚也因此榮獲「金牌小武」的美譽。[71] 桂名揚在美國演出時與劇團擔任豔旦的文華妹相識並訂終身，1932年春二人回國後在廣州喜結連理。[72]

自美國返廣後，桂名揚組織「日月星」劇團，與陳錦棠、廖俠懷等合作演出。抗日戰爭勝利以後，他在香港與馬師曾、紅線女等合作組織「大三元」劇團，後來又與廖俠懷、白玉堂等合作組織「寶豐粵劇團」。1952年，桂名揚到佛山等地演出一個月，及後加入「紅星粵劇團」，可惜不久後因為醫生用藥過量導

71 蔡孝本、李紅著《此物最相思——粵劇史料文萃》，廣州出版社，2016年版，第104頁。

72 桂仲川主編《金牌小武桂名揚》，懿津出版企劃公司（香港），2017年版，第29頁。

致雙耳失聰被迫離開舞台，在香港一度生活潦倒。幸得廣東粵劇團聘任他回穗當教師指點後輩，1957年10月回到廣州，談到返穗的動機[73]，他說自從受到病魔的折磨，幽居簡出以後，在港的悠然生活讓他精神上總感到欠缺某一種東西。返穗之前曾到廣州參觀粵劇新建設，還受到當局和友好熱烈接待，完全出乎他的意料，劇團領導人還殷殷垂詢有關傳統劇目和粵劇改良等問題，及後參觀了幾場演出，明白了廣州劇人對前人的藝術精華非常重視，若干傳統劇目，經過改良之後要排練數月之久，才與觀眾見面，藝術水準得到提高，觀眾對粵劇的興趣也有提升。

在廣州參觀期間，桂名揚還見到好朋友馬師曾，愛徒盧海天、梁蔭棠和女兒劉美卿等人，他們都希望桂名揚能回穗工作，桂名揚也深慶自己的藝術生命從此得以恢復，並以有涯之生，替祖國做點工作。他希望返穗之後除了擔任廣東粵劇團的正常工作之外，盡可能地將腦海記憶中的數百種傳統劇目記錄下來，包括失傳的江湖十八本在內，可惜返穗後突然染上嚴重肺疾，與世長辭，享年四十九歲。桂名揚的親屬與生前好友在東川路舉行了簡單的追悼儀式，主祭人是白駒榮。

桂名揚的身形高大威猛、能文能武、功架獨到、台風瀟灑、扮相俊逸，尤以演袍甲戲見長，業界稱之為「背後的旗也會演戲」。他的首本戲有《趙子龍》、《火燒阿房宮》、《冷面皇夫》、

73　桂仲川主編《金牌小武桂名揚》，懿津出版企劃公司（香港），2017年版，第110頁。

《劉璞吞金》、《冰山火線》、《皇姑嫁何人》、《花染狀元紅》等。除了出色的舞台表演以外，「桂派」的唱腔也是獨樹一格，以明朗爽快見稱。「桂派」首創「鑼邊花」與「包槌滾花」，人稱他擁有「薛」韻「馬」神，集合了兩家的優點自成一家。桂派有不少傳人，如陳錦棠、任劍輝、麥炳榮、梁蔭棠、黃超武、黃千歲、盧海天、羅家寶等皆成為了著名演員[74]，桂名揚對徒弟們要求十分嚴格，行內流傳「三巴掌打醒武探花」的典故便是出自他與徒弟梁蔭棠。大意是有「武探花」之稱的梁蔭棠在小有名氣以後與師父同台演出，並為了在師父面前一展所能，故在台口處把大刀舞得呼呼作響，怎知連續三晚經過師父面前時，師父都是當眾甩他一巴掌。眾說桂名揚一定是嫉妒徒弟演出獲得觀眾的讚賞而如此對待他，但是梁蔭棠知道一定是自己做錯了，師父才會如此，於是連夜前往桂名揚處，奉茶下跪請求指點。後經師父說明台口耍大刀的危險性，梁蔭棠心服口服。多年後在旁人建議自為一家時，梁蔭棠說道：「身受恩師桂名揚大恩，傳承衣缽，繼承前輩，下傳後世，我只是個藝術過渡之人……」，可見桂名揚對徒弟一絲不苟，對藝術認真負責的美德。[75]

＊　　＊　　＊

74 桂仲川主編《金牌小武桂名揚》，懿津出版企劃公司，2017年版，第175頁。

75 蔡孝本、李紅著《此物最相思——粵劇史料文萃》，廣州出版社，2016年版，第105頁。

廖俠懷（1903-1952），廣東新會人，後隨父遷居至南海西樵，父親是一位貧苦農民。廖俠懷因為父母早喪，被迫到廣州當學徒，期間上過夜校，從小喜愛粵劇。後來由於生活困難，被迫「賣豬仔」到新加坡一個錫礦當夥計，公餘時間喜歡自學和參加業餘工人演戲活動，並且經常到牛車水戲院看「永壽年」劇團的演出。著名粵劇演員靚元亨到新加坡演戲時發現他的演戲天賦，收他為徒弟，取藝名為「新蛇仔」。[76]

及後，他應馬師曾之邀，回廣州參加「大羅天」劇團任第二丑生，並先後在「梨園樂」、「新景象」、「鈞天樂」、「日月星」等戲班演出。因為他唱腔流暢爽朗，表演詼諧滑稽，得到戲行與觀眾留意，之後赴美國三藩市等地演出，也大受歡迎。在省港班中，他與葉弗弱、李海泉、半日安並稱「四大丑生」。根據自己嗓音不明亮的特點，他為自己設計了一種演唱節奏爽朗、頓挫分明、多採用切分音和後半拍起唱的演唱方式，着重於吐字清晰而不追求旋律變化，給人的印象是行腔流暢而又滑稽詼諧，以及符合丑生行當的風格，有切合自身的條件，後人稱之為「廖腔」，尤以「中板」、「滾花」、「木魚」、「板眼」最為出色。廖俠懷雖然外貌不揚，但是對藝術態度嚴謹，富有獨創精神，藝術造詣甚高。

由於二十歲才開始學戲，導致其基本功不及科班出身的演員紮實，因此他就另覓學藝的道路，培養三大愛好：看書、看

76　（粵劇大詞典）編纂委員會編《粵劇大詞典》，廣州出版社，2008年版，第927頁。

戲、逛街。他以從未進過學校讀書而終身遺憾，所以時常注意學習文化，看書充實自己，後來竟能夠獨自撰曲，與編劇家合作寫戲。他的徒弟們經常合夥買書送予他賀壽，眾人都深知師父喜愛閱讀。廖俠懷喜歡看戲是為了學習別人的技藝，吸收他人的長處。他最崇拜的是美國電影演員查理‧卓別林和粵劇名丑姜魂俠。[77]卓別林誇張的電影手法給予他很大的影響與借鑑。他喜歡逛街是因為可以觀察生活。曾有一次，他在路上見到一位患有精神病的少女，便有意識地尾隨身後，仔細地聽她自言自語說瘋話，了解她的身世，並十分同情她的遭遇。及後，便把文明戲《棒喝自由女》改編成粵劇《花王之女》，增加了逼瘋女主角的情節，更成為他的首本戲。以上便是「三大愛好」的累積與沉澱帶給「廖派」藝術貼近生活的自然主義表演風格。

在抗日戰爭初期，廖俠懷與他人合作編演過一批針砭時弊的粵劇。他發展了丑角行當的表演，人稱「千面笑匠」，口上與臉上的表演功夫老到，演男、女、老、少、跛、盲、矮無所不能，特別是反串女角，尤其出色，如慈禧太后、《西廂記》的紅娘、《穆桂英》的穆瓜、《花染狀元紅》的四姐等，他擅長模仿紮腳女人的身段，眼神儀態宛似古典美人，是全行公認最出色的「女丑」。此外，廖俠懷在《雙料龜公》中飾演的跛子、《本地狀元》的麻風病人、《武松》的武大郎、《啞仔賣胭脂》的啞仔皆形神俱似，且口才犀利，千斤口白，雄辯滔滔。

77 蔡孝本、李紅著《此物最相思——粵劇史料文萃》，廣州出版社，2016年版，第101-103頁。

「廖派」喜劇藝術的重要特點是笑中帶淚，即廖俠懷並非透過嘲弄殘疾人的生理缺陷引發觀眾捧腹大笑，而是包含着對弱者的同情，控訴人間的不平，反映出社會底層的滿腔怨恨，其真誠與厚道的人品也在舞台上體現出來。在他參演的《沙三少》、《花王之女》、《大鬧廣昌隆》、《雙料龜公》中皆有此類灑着動情淚水的表演、含着眼淚苦澀的笑、包含着窮人的無奈和心酸，能勾起觀眾無限同情，震撼着觀眾的靈魂，給他們留下難以磨滅的印象。他創作的荒誕戲《甘地會西施》運用極為大膽的浪漫構思，將印度聖雄甘地和兩千多年前的西施，放在夢遊中相會對話，借甘地與西施之口，抨擊舊社會的腐敗黑暗，表現強烈的愛國主義思想。此劇他起用剛從日本留學回國的舞台美術設計師張雪峰，足足花了三個月時間才完成舞台美術設計，除了美輪美奐的佈景以外，更運用了大量的特技處理，使觀眾耳目一新。

廖俠懷是粵劇全行公認的「聖人」，除了「三愛」還有「四不」，即不飲酒、不抽煙、不賭錢、不好色，在當時的社會環境中是十分難得的品行。他對戲德與人品十分重視，一生俠氣滿懷、嫉惡如仇、潛心藝術、潔身自好，人稱「伶聖」是也。

桂名揚與廖俠懷的成長歷程中，在少年期間皆長期逗留海外交流學藝，回國以後，又大量參加專業劇團各種行當的演出，吸收了不同名家的藝術精華。經常走埠演出，累積自身經驗，創造出獨一無二的表演及唱腔流派，成為了粵劇戲班炙手可熱的名家，影響了大批粵劇從業員與愛好者。

相對於薛、馬、白三個流派而言，桂、廖在省港演戲時間

較少，因此雖然藝術造詣不相伯仲，但名聲有所不及。不過，他們對於文化、品格、修養與粵劇教育的關注，以及喜愛與專家學者交流學習、實踐與理論並重是很值得後人借鑑與參考的。

表八：香港粵劇流派的構成因素配對表（二）

流派構成因素	桂名揚	廖俠懷
外部		
文化與學歷的背景	✓	
刻苦專注的學藝過程	✓	✓
精益求精的藝術理想	✓	✓
勇於突破的創新精神	✓	✓
勤奮好學不恥下問的藝術修養	✓	✓
良好的舞台形象	✓	✓
內部		
創造代表性的唱腔脈絡	✓	✓
制定量身打造的經典劇目	✓	✓
確立舞台美術的風格取向		✓
設立音樂棚面的固定結構	✓	✓
擁有並有效經營自己的班牌	✓	✓
培養與教化市場與觀眾	✓	✓

三、「六柱制」對「五大流派」的影響

粵劇從「土班」開始風行「十行當制」（詳見第一章第三節），按照漢劇與湘劇的規矩，順應本地觀戲的習慣，得出晚清時期的十二行當腳色，各有所司，按戲行一向宗奉的行頭規矩，所

謂「朝廷論爵，戲班論位」，強調「職分者當為」[78]，即十二行當各有其職守，不容跨越，每一行當的腳色都有自己的分量。戲班中的「開戲師爺」（編劇）也一律以十二行當開戲，務求讓十二行當都有戲可演，眾人平等，所謂「眾人戲」，而觀眾亦習慣了一個完整班底的整套行當腳色的表演規律。

晚清時期，粵劇除了若干武打雜技以外，由於早期的粵劇實際以武打、做功為主，加上在外江班的影響下積累了一大批屬於做功藝術的程式與技藝，因此時至二十年代，十二行當基本上都有了各自的表演特色，每一個行當也都有了名角，甚至有「首本戲」的出現，精彩紛呈。

隨着粵劇進入了戲院以後，武打「成套」漸趨消亡，「正本」戲逐漸改為貼近社會與時代的「改良新戲」，觀眾對於新戲的數量需求日益變大，基本要求每週有新戲。三十年代以後，極端者更是要求天天有新戲，劇目的轉變與題材的轉換帶動了戲中人物與腳色的變換。從傳統到現代，觀眾的審美趣味也在變化，因此行當與表演藝術亦產生了變動。例如，二、三十年代交替，觀眾不再喜歡看掛鬚，名伶也不喜歡掛鬚，因而戲班便興起一個風氣，在看戲單張上強調演出《六國大封相》的六國元帥不掛鬚[79]，並且強調劇目為「改良戲劇」。風氣使然，連擔任頭牌掛白鬚的武生行當也淪為不合時尚了，於是小武開始抬

78　黎鍵、湛黎淑貞編著《香港粵劇敍論》，三聯書店（香港）有限公司，2010年版，第162頁。

79　歐陽予倩著〈試談粵劇〉，載歐陽予倩編《中國戲曲研究資料初輯》，戲劇藝術出版社，1954年版，第114頁。

頭，舞台上也文也武的俊男也就成為了潮流，繼而又有了後來新創的「文武生」的行當，故可以說，粵劇改良為粵劇添加了新的行當。行當的改制，普遍認為是由於當時的社會經濟原因，這便說明了商業性的、社會化的粵劇在自由市場中的形態轉變。

粵劇戲班以名腳作為招徠觀眾的重點，故給予名腳的戲金（酬金）亦越來越高。此種高薪羅致演員的風氣到了省港班時期更加熱烈，各個戲班紛紛挖角，網羅人才，名伶的戲金於是日益增高，戲班經濟負擔則日益沉重。為了開源節流，戲班普遍的方式是以重金禮聘少數名角，提高叫座力，但其他次要或閒雜行當卻繼續維持微薄的薪金。

事實上，自從流行「改良新戲」以後，原有的十二行當腳色中的許多行當逐漸變得可有可無，大多投閒置散，只是當時戲班的人數與行當體制仍有八和會館的保障，甚至還有廣州民政廳的法律備案，十二行當與人數不容有變。後來，各投閒置散或失業的戲班從業員甚至需要通過八和會館以「會派」的方式逼令戲班使用，為了保障戲人的生活，本着「有飯大家吃」的同業精神，「會派」的制度一直延續到香港的七、八十年代。

二十年代中期開始，「戲院班」或「省港班」的行當逐漸集中在五條「台柱」上，此形式主要體現在俗稱為「通天卡」的宣傳戲單上。[80]「通天卡」的特點是主要台柱的名稱之上都不再冠以行當的名銜，而是直接寫上台柱的名字。從一張1924年「梨園

80 黎鍵、湛黎淑貞著《香港粵劇敍論》，三聯書店（香港）有限公司，2010年版，第167頁。

樂」的戲單可見，主要台柱正是武生、小武、花旦、小生與丑生五個行當，其餘行當一律已淪為次要腳色。而小武靚少華，為了招攬當時著名演員新少華加入「梨園樂」擔任正印小武，便稱自己為「文武生」，這可以突顯他能文能武的優勢。第一代「文武生」演員還有東生、朱次伯、靚元亨等。

　　二十年代中期至 1930 年期間，「五柱制」已經在行業中得到了確認，不過卻依然在「十二行當腳色」體制內實施，因為這是八和會館與戲行的制度，也是戲班等級辨識的一個準繩。然而，隨着「文武生」稱號的出現，兼行的形式便日漸興起，連薛覺先也宣稱自己為「文武丑生」，以示丑行也可以身兼小生與小武，身價更高。此外，更出現了「文武小生」、「通天老倌」、「萬能泰斗」等以示行行俱擅的稱號，兼行的概念和表演獲得了確認與歡迎，因此過去十大行當中專行的體制便徹底瓦解了。[81]這種兼行的概念，讓各個主要演員可以公然實行兼行或跨行的實踐，如武生除了也文也武之外也可以開臉（花臉）演出大鑼大鼓的袍甲戲；小生也可以轉扮小武，甚至掛鬚扮演公腳老生等；丑生可以掛鬚，亦可以反串婆旦，傳統上的男、女丑分行便成絕響了。

　　「五柱制」的出現奠定了粵劇「六柱制」的行當結構，隨着市場需要，談情說愛的劇目日漸增多，俊男與美女花旦的需求殷切，因此在「文武生」行當出現之後再增加了「二幫花旦」行

81　黎鍵、湛黎淑貞編著《香港粵劇敍論》，三聯書店（香港）有限公司，2010 年版，第 167 頁。

當，其實即是傳統十大行當中「貼旦」的延續，是「正旦」與「青
衣」之副車。筆者認為「六柱制」的確立還有很大一部分是受到
西方電影演員制度的影響，即是設有第一男女主角、第二男女
主角，再加上兩位按劇情需要而設的有分量的主要演員，一般
是一老一丑的配搭。

表九：六柱制進化與西方電影對比表

	晚清：十二行當腳色	二十年代中期：五柱制*	六柱制（因戲而異）	西方電影演員制度
1	武生	靚榮	武生（正生、總生、花臉）	老角
2	小武	靚少華	文武生（長靠短打小武、小生）	第一男主角
3	花旦	千里駒	二幫花旦（花衫、貼旦）	第二女主角
4	正旦		正印花旦（正旦、花旦）	第一女主角
5	正生			
6	總生			
7	小生	靚少鳳	小生（小武、公腳）	第二男主角
8	公腳			
9	大花臉			
10	二花臉			
11	男丑（網巾邊）	薛覺先	丑生（掛鬚、婆旦）	丑角（反派）
12	女丑（頑笑旦）			

＊以「梨園樂」通天卡為例

　　「六柱制」的確立有利有弊，其弊端是將重頭戲集中在生、
旦、丑三行身上，其他人腳色的戲份越來越少，有些行當甚至

無戲可演，可有可無，價值越來越低，以致無人願意去傳承，傳統劇目無人問津，行當藝術漸漸式微。劇目也因為行當的局限，翻來覆去情愛之戲缺乏新意，以致市場愈來愈窄，觀眾逐漸流失。長遠來說，對粵劇造成極大的破壞，但是「六柱制」也為「五大流派」奠定了發展的基礎，讓粵劇短期間內湧現了技藝極佳的人物。

由於傳統十二行當腳式的原因，早期「六柱制」的排列仍然以武生為首，依次則是小武、花旦、二幫、小生與丑生。但是其時領班的角色實際已經轉移至不掛鬚的小武身上了，小武（文武生）實際也是「改良新戲」裏面的第一男主角，從表十可以看到，「五大流派」的幾位前輩皆從擔任不同的戲班行當開始，並由此按照自身的特點與才能，發展出屬於自己的「首本戲」，從而晉升成為第一男主角，即文武生地位。他們成名並且能獨當一面的年紀皆十分年輕，並非像現今行內所看到的四、五十歲才能擔任台柱的現象。「五大流派」代表的是青春、俊美、摩登、有個性的時代象徵；他們引領潮流，建立藝術家修養與品格形象；除了舞台上的粵劇演出，更將粵劇帶到電影、唱片等

表十：五大流派伶人美譽及兼行表

五大流派	美譽	文武生	花旦	小生	武生	丑生
薛覺先	萬能泰斗	✓	✓	✓	✓	✓
馬師曾	乞兒喉	✓	✓	✓	✓	✓
白駒榮	小生王	✓		✓	✓	✓
桂名揚	金牌小武	✓			✓	
廖俠懷	千面笑匠	✓			✓	✓

新興娛樂事業，並借此將各種藝術類型的優點通過實踐，在傳統的基礎上融會貫通。可以説，他們的成功並非偶然，而是有規律可循，因此粵劇尤其在四、五十年代的香港能夠在繼承他們的基礎上持續發光發熱。可惜今日「五大流派」的影響隨着時間推移漸漸失色，許多應該保留的優點沒有傳承下來，例如認真嚴肅的舞台美術、大膽創新的唱腔風格、緊貼時代的劇目編撰等；反而經常利用「生活化」的藉口淡化粵劇的藝術性，殊不知粵劇今天與昔日對比，已經後退了最少半個世紀。

第三節　五大流派以外的名伶藝術特徵

早期每位粵劇藝人都會根據自身條件創造獨具一格的「絕活」，如「關公戲」、「爛衫戲」、「生武松」、「女武狀元」等。藝人們之間的聯姻、拜師、結拜文化也是當期的行業趨向；樂於助人、關懷社會、愛國愛民的情操更是當時粵劇名伶的信念與精神。

現時，在香港，雖然沿用了以往的組班靈活制度，但是由於業界經濟保障已經大不如前，各人為了三餐一宿疲於奔命，沒有能夠共同提升藝術的環境氛圍，所以亦導致藝術水準下滑。可貴的是，前人們在勤奮學習積攢舞台經驗的同時，也致力於教育、傳承、創新的工作，更為粵劇唱腔流傳灌錄了大量唱片，以及為表演藝術傳承拍攝了大量粵劇電影。梳理前人的經驗，有效借鑑，應是香港粵劇業界需要極為重視的任務。

一、小武名伶「絕活」紛呈

前文論述的粵劇五大流派伶人分別以演文武生（薛覺先）、丑生（馬師曾、廖俠懷）、小生（白駒榮）、小武（桂名揚）揚名，他們隨着歷練與年紀的增長也會兼演其他行當。[82]二、三十年代除了五大流派以外，名伶紛呈，對往後流派承傳及創造有至關重要的影響。例如小武行當，就有名伶靚元亨、新靚就（關德興）、靚少佳等。

<p style="text-align:center">＊　　＊　　＊</p>

靚元亨（1892-1966）是馬師曾的師傅，屬於清末粵劇名伶，與男花旦千里駒一樣，對於五大流派的形成以及二十世紀初的粵劇名伶表演技藝風格皆有較大的影響。他八歲的時候在廣州河南海幢寺做雜工時跟和尚學過武術[83]，認字抄經，十二歲進入采南歌童子班學藝，一年後參加演出。當時他在《羅成寫書》中的大劈叉三起三落、單腿寫書、單腿車身表演，獲得當時「花旦王」蛇王蘇的青睞。十五歲離開采南歌班，認蛇王蘇為義父，拜周瑜利作師父，隨着戲班學習及演出。在師父與戲班其他前輩如靚仙、東生、金山茂、鬼王標、突眼王等的悉心教導下，靚元亨終於學藝有成，成為正印小生。1912年，宏順公司為他

82　賴伯疆、黃鏡明著《粵劇史》，中國戲劇出版社，1988年版，第191頁。

83　（粵劇大辭典）編纂委員會編《粵劇大辭典》，廣州出版社，2008年版，第923頁。

組班，名為「祝華年」，首本戲《海盜名流》名噪一時。及後，靚元亨赴新加坡自組「永壽年」戲班，在東南亞一帶演出，為東南亞粵劇的傳播與發展奠定了厚實的根基。

靚元亨自小打下南派武功基礎，習藝後善於吸收京劇北派武功優點，經過融會貫通，與舞台上不斷的實踐，達到了身段優美、節奏鮮明、乾淨俐落、緊扣人心的境界，特別對手、眼、身、步的運用極為準確。無論是武功、舞蹈與做功皆分量十足及寸度適度，故有「寸度亨」[84]的美譽。其中最為人讚頌的劇目是《鳳儀亭》的呂布一角，與鑼鼓配合之時，動作、手勢齊起齊收，分寸準確，一絲不差。靚元亨在紮架時，單腳站立穩如磐石，前弓後箭，低而不坐，車身輕盈矯健，單腳左右俯仰自如，架式多變並且造型奇美。他在《鳳儀亭》中創造了四個功架，被同行稱為「呂布架」，沿用至今。在武松戲中，靚元亨的表演富有南派特點，將武松演得活靈活現，觀眾稱他為「生武松」。

由於技藝高超，當時的演員都以靚元亨為學藝楷模，不少名伶都受過他的教益，如馬師曾、廖俠懷、陳非儂皆是他親自傳授過的弟子，薛覺先則成名後仍向他討教南派武功。靚元亨的戲德很好，表演作風嚴肅認真，從不欺台，無論觀眾多少，都認真對待，晚年定居新加坡。

＊　　＊　　＊

84 賴伯疆、黃鏡明著《粵劇史》，中國戲劇出版社，1988年版，第184頁。

另一位與新加坡頗有淵源的小武演員是關德興（1906-1996），其藝名為新靚就，生於廣州，年少時是建築工人，體魄健碩。他酷愛觀看粵劇，尤其神往《武松打虎》、《岳母刺字》等英雄形象。十三歲赴新加坡牛車水進入戲班，師從小武新北，一年後加入「祝華年」班演戲，因臨時頂替當紅武生靚就演出幾可亂真，受到觀眾歡迎，於是取藝名為新靚就。及後加入「大羅天」戲班，前往越南、美國等地演出，以武藝出色獲得華僑觀眾讚譽。三十年代，除了演出電影《歌侶情潮》等以外，更曾嘗試將外國雜技與夏威夷土風舞引入粵劇舞台表演，引起熱烈反響。[85]

抗戰前夕，關德興在美國舉行過義演、義賣，賣掉結婚金戒指，獻金救國。抗日戰爭爆發以後，在香港組織「廣東戲劇宣慰團」，在皇后戲院等地演出粵劇募捐籌款，他在表演中展現了獨臂挽三百斤勁弓、飛刀退敵、揮打丈二鋼鞭等絕技。1940年，他作為「廣東省動員委員會抗戰宣傳團」團長啟程前往菲律賓，兩個月後轉赴美國，宣傳抗日募捐，在美國期間籌得三十萬美金，全數捐給抗日前線。抗日戰爭勝利以後，關德興與余麗珍組成「大鳳凰」劇團到新加坡、馬來西亞等地演出。關德興腿功了得，在《鳳儀亭》演出時能金雞獨立[86]，不搖不抖，造型讓觀眾拍手叫絕。他堅持發揚粵劇傳統南派藝術，反對一成不

85　賴伯疆、黃鏡明著《粵劇史》，中國戲劇出版社，1988年版，第204頁。

86　（粵劇大辭典）編纂委員會編《粵劇大辭典》，廣州出版社，2008年版，第878頁。

變搬演京劇的武打程式與劇目，還能夠演唱全仄韻的曲詞，十分動聽，當時風頭甚勁。除了粵劇演出以外，關德興拍了許多電影，尤以《黃飛鴻》系列著稱，此系列共有七十七部影片，被列入健力士世界紀錄大全。

關德興晚年仍以黃飛鴻濟世為懷的精神自勉，率領眾多八和子弟為內地自然災害籌款募捐，並在1982年獲得英女王頒授MBE勳銜（大英帝國員佐勳章）。關德興一生愛民愛國，並在新加坡、越南、馬來西亞、美國等地積極傳播粵劇藝術；他在香港任八和會館主席期間團結業界，在社會上為粵劇樹立了光明正面形象，他對香港粵劇發展的貢獻是巨大的。

<div align="center">＊　　　＊　　　＊</div>

第三位與新加坡甚有淵源的粵劇名伶是靚少佳（1907-1982），原名譚少佳，他六歲便隨父親聲架南[87]（粵劇演員）到新加坡上學、習藝，1918年十二歲開始登台演戲，先後在「普長春」、「永壽年」戲班學戲，跑遍新加坡、馬來西亞等地。從小父親對他有嚴格要求，練就紮實的基本功，入行以後靚少佳受到著名小武演員靚元亨與英雄水的很深影響。他十六歲回國以後，先後在「樂榮華」與「人壽年」班社參與演出，十九歲便擔綱正印小武。1933年「人壽年」散班以後，靚少佳領銜組建「勝壽年」劇團，在省港澳及新加坡、馬來西亞等地演出，直到抗日

87　賴伯疆、黃鏡明著《粵劇史》，中國戲劇出版社，1988年版，第205頁。

戰爭結束以後，才回到廣州演出。

靚少佳早期主演文武生行當[88]，後來改攻小武行當，他嗓音清亮、行腔流暢、功底厚實，不但熟悉粵劇傳統基本技藝和傳承傳統小武的火爆剛勁風格，更能兼收京劇武生的做功武藝，薈萃南拳北腿的精華，靈活塑造各種人物形象，首本戲有《三氣周瑜》、《夜戰馬超》、《攔江截斗》、《三帥困崝山》等。靚少佳對待粵劇藝術嚴肅認真，講求品質，從藝六十多年，極少輕易「跳班」，而是相對固定地在幾個著名戲班演戲，不斷琢磨演技，提升演出水準。另外，三十年代初，粵劇行內流行改編外國電影故事之時，他與陳非儂合演的《今宵重見月團圓》與《女狀師》在票房上獲得巨大的成功。

<p style="text-align:center">＊　　＊　　＊</p>

以上三位名伶皆長期逗留新加坡與南洋一帶，為下一代的南洋粵劇演員營造了成長與學習的環境與條件，造就了後來一大批從南洋返港的粵劇名伶，為香港粵劇流派的發展與傳承作出了傑出的貢獻。

二、末代男花旦與四大名旦

粵劇花旦行當早期是由男花旦主導，直到男女可以合班（1933年），女花旦才開始普遍起來。本章提及過不少男花旦，

88　《粵劇大辭典》編纂委員會編《粵劇大辭典》，廣州出版社，2008年版，第924頁。

如千里駒、嫦娥英，甚至薛覺先也曾與白駒榮演出時擔任過男花旦。另外對香港粵劇發展影響深遠的男花旦還有陳非儂、靚少鳳。

陳非儂（1899-1985）原名陳景廉[89]，青年時代先後參加了「民樂社」、「南天化宇」、「琳瑯幻境社」等話劇團演出話劇。當靚元亨率領「永壽年」戲班在馬來西亞、新加坡演出走埠時，陳非儂通過編劇馮顯洲推薦加入「永壽年」戲班，並獲靚元亨收為徒弟，在師父的悉心栽培下，陳非儂很快便擔任正印花旦。他與馬師曾和編劇馮顯洲合作，將「優天影」名劇《激壞半個老豆》、《孤寒種轉性》等劇改編為新派粵劇來演出，因為富有濃烈的生活氣息與詼諧有趣而大受觀眾歡迎。

1923年陳非儂回國加入「梨園樂」戲班，與薛覺先合作，次年加入「甲子優天影」戲班，演出《自由女炸彈逼婚》等劇，1925年與馬師曾組建「大羅天」劇團。1927年，他與靚少鳳等組織「鈞天樂」劇團，演出《文太后》、《風塵三俠》等劇目，後來更與黃千歲、王中王合作，赴上海演出。1933年，他回到香港與馬師曾重組「大羅天」劇團，演出《古怪公婆》（後改編為《佳偶兵戎》），融匯了京劇《天女散花》的長綢舞、《虹霓關》的雙頭槍等技藝，讓觀眾耳目一新，大受市場歡迎。其後，他與馬師曾共同進行粵劇改革，在部分劇目演出減少了打擊樂，將京劇藝術引進粵劇中。陳非儂善於與人合作，既虛懷若谷，又慷

89 《粵劇大辭典》編纂委員會編《粵劇大辭典》，廣州出版社，2008年版，第950頁。

慨授業，三十年代中期，更組建「非儂劇團」到越南、泰國、馬來西亞、緬甸等國演出，反應熱烈。

1941年底，香港淪陷以後，陳非儂與梁醒波等曾返回內地演出，抗戰勝利後再回到香港，創辦了「非儂粵劇學院」擔任院長。[90] 辦校期間，組織過「一枝梅」等劇團，數十年間，培養了一大批弟子，其中成名的有一百多位，如吳君麗、陳寶珠、南紅、李寶瑩、李龍、李鳳等粵劇名伶。

<p style="text-align:center">＊　　＊　　＊</p>

另一位男花旦靚少鳳，原名羅叔明，出身書香世家，自小受到父親影響，喜歡研習音樂，後來學習男花旦。靚少鳳早年在南洋州府演戲，編過大量文明戲，在「平天彩」戲班演出首本戲《癲》、《嘲》、《廢》等劇，轟動新加坡。他既能編劇又能演戲，當時積極支持馬師曾改編劇本、改革演技。後來因為嗓音的變化，改行演小生，回到香港以後還演過文武生與丑生。抗日戰爭期間，他返回湛江，組織八和粵劇宣傳團，從事抗日宣傳演出，並對紅線女多番教導，更為她取藝名。

靚少鳳扮相俊美，聲調雖低卻能「咬線」（音準）、露字、拍子準確，尤其擅長演唱「中板」，有「中板王」之美譽，經典劇目有《危城鶼鰈》、《花落春歸去》、《燕歸人未歸》等。靚少鳳演出的《西廂待月》及《梁山伯與祝英台》頗有影響力，紅線女和羅

90　賴伯疆、黃鏡明著《粵劇史》，中國戲劇出版社，1988年版，第204頁。

品超從他的表演中得到了不少借鑑，晚年退出舞台後任職戲班
「櫃檯」一職。

＊　　＊　　＊

男花旦換代以後，譚蘭卿、上海妹、衛少芳、陳豔儂四位
女花旦聲名鵲起，並列為當時的「四大名旦」。譚蘭卿（1908-
1981），乳名阿甜[91]，十三歲隨姐姐仙花旺與桂花棠學戲，十六歲
便隨桂花棠赴美國演戲。因為生性活潑調皮，戲班中人稱她為
「花旦雜」。在美國演出兩年後返港，並取藝名為譚蘭卿。二十
年代末期，她先後在廣州大新公司天台遊樂場、「菱花影」戲班
演出。1935年應馬師曾之邀加入「太平劇團」任正印花旦，成為
男女合班後的第一批女花旦。

由於與馬師曾長期合作，受他薰陶，譚蘭卿演技大進，抗
日戰爭前與馬師曾演出了《天國情鴛》、《野花香》、《刁蠻公主
戇駙馬》等劇。抗日戰爭期間，她在澳門自組戲班演出，曾經
將西洋爵士鼓引進粵劇樂隊中。抗戰勝利以後，薛覺先回到香
港與譚蘭卿合演過《璇宮豔史》。她早年歌喉清脆悅耳、露字並
有「金嗓子」與「小曲花旦王」之稱，除了聲線優美，她的表演
更是靈巧、大方、深刻、趨時，受到觀眾的歡迎，但後期因為
體形發胖而改演丑行。譚蘭卿從藝期間，還參加拍攝了兩百多

91 賴伯疆、黃鏡明著《粵劇史》，中國戲劇出版社，1988年版，第
　　207頁。

部電影[92]，並培養了不少人才，如關海山、陳好逑等粵劇名伶。

四大名旦之二是上海妹（1909-1954），原名顏思莊，出生於新加坡，父親顏傑卿是著名粵劇小生[93]，她三歲便跟隨戲班生活，因為性格天真活潑，喜歡學戲，許多藝人都願意教她。除父親外，上海妹還得到譽滿新加坡男花旦余秋耀，以及著名武旦醒醒群的言傳身教，故根基紮實，技藝快速提升。年紀很輕便能擔任正印花旦，演出《十三妹大鬧能仁寺》、《楊八姐取金刀》、《伏楚霸》、《陳宮罵曹》等唱做兼備的傳統劇目，在南洋各地初放異彩。1931年，上海妹應邀與馬師曾同赴美國演出，得到馬師曾的熱心指導，演技進一步提高。

1933年香港開始允許男女合班之際，上海妹即與譚蘭卿加入馬師曾的「太平劇團」，並且同時擔任正印花旦，演出《龍城飛將》、《國色天香》等名劇。1937年，上海妹與夫婿半日安應邀參加薛覺先的「覺先聲」劇團，在薛覺先的指導下，上海妹技藝更趨純熟。她與薛覺先合演的《胡不歸》、《前程萬里》、《燕歸來》、《嫣然一笑》、《玉梨魂》等，令她聲名大噪，被譽為「花旦王」。上海妹擅長演出溫柔賢淑的古代婦女，台風典雅大方，刻畫人物細緻，行內外人皆稱其表演是「過水磨，磨出來的」，還說她「連戲骨戲罅都做盡，連手指腳趾都有戲」。她的戲路很寬，吸收力強，還能反串生角，在唱腔上善於繼承和吸收傳統

92　《粵劇大辭典》編纂委員會編《粵劇大辭典》，廣州出版社，2008年版，第928頁。

93　《粵劇大辭典》編纂委員會編《粵劇大辭典》，廣州出版社，2008年版，第863頁。

唱腔藝術，結合自身嗓音條件創造了「妹腔」，演唱「滾花」與「反線中板」最為出色。

上海妹熱心助人，大力扶持新人，更具有愛國精神，在抗日期間自己撰曲〈焦土抗戰〉，並親自演唱灌錄成唱片，宣傳抗日救亡。1941年日本佔領香港，她與半日安、呂玉郎組建「大中華」劇團返回內地演出支持抗日。抗日戰爭勝利以後，她回到香港，先後在「新聲」、「錦添花」、「麗春花」等劇團演出。上海妹與薛覺先的幾齣經典劇目，至今還經常上演，劇目的傳承在香港粵劇界即是一種流派傳承的方式，這個觀點將在下文進一步論述。

第三位男女合班後的四大名旦是衛少芳（1908-1983），原名衛愛珍[94]，父親是畫家，表姐李雪芳是粵劇全女班的著名花旦。她自小學戲，三十年代參加馬師曾的「太平劇團」，不久後轉到「興中華」劇團擔任正印花旦，與白玉堂合作，逐步形成擅演悲劇的風格。及後她到香港演出，在「勝利年」、「錦添花」等劇團擔任正印花旦，並同時拍攝戲曲電影，又在省港斥資先後組織衛少芳劇團、前鋒劇社及冠華南、太上等劇團。在此期間，她大多與麥炳榮合作，著名劇目有《陳圓圓》、《王寶釧》、《乞兒入太廟》等。衛少芳治理班社有方法、管理得力、處事認真，得到人們的讚許。她擅長演出青衣行當，演出倫理劇最為感人，《花街慈母》與《劈山救母》皆是其首本戲。

94 （粵劇大辭典）編纂委員會編《粵劇大辭典》，廣州出版社，2008年版，第864頁。

關於最後一位四大名旦，一說是譚玉蘭，另一說為陳豔儂（1919-2002）。其中，以陳豔儂對香港粵劇影響較深。不過，陳豔儂理應算是第二代名旦。陳豔儂的父親是粵劇演員「武生言」，少時在新加坡、馬來西亞生活。[95]她入行時拜女武生陳少偉為師父，專工刀馬旦，很快便得到注目，後來與小生沖天鳳成婚，三十年代中期隨夫回港，並在「興中華」戲班擔任二幫花旦。四十年代初期，她到澳門加入「日月星」劇團與白駒榮等合作，及後在任劍輝組織的「新聲」劇團擔任正印花旦，與白雪仙、靚次伯等合作，演出劇目有《西樓記》、《劉金定》等。

五十年代，陳豔儂先後在香港的「大好彩」、「錦城春」、「豔陽紅」、「光華」等劇團擔任正印花旦，她能文能武，曾有「女武狀元」、「刀馬旦之王」的美譽，舞台上的腰功與腿功出神入化，長靠短打樣樣皆精。她還苦練踩沙煲的真功夫，輕功了得，演出《十三妹大鬧能仁寺》時，踩在十八個沙煲上身輕如燕，靈活騰挪，獲得觀眾稱譽她具備「空前絕後」的武藝。陳豔儂還能反串男角，掛鬚演出，文戲演出也能保持水準，她在新加坡演出的時候，曾被譽為「星洲千里駒」。1957年陳豔儂移居美國，在三藩市等地仍經常指導後輩，更曾經發起組建美國西部八和會館。

95　（粵劇大辭典）編纂委員會編《粵劇大辭典》，廣州出版社，2008年版，第951頁。

三、武生代表與四大丑生等名伶

與五大流派同期，各個行當名伶紛呈，武生與丑生湧現風靡一時的代表性人物，武生方面有新華、靚榮、新珠、曾三多、靚次伯等；丑生方面，有廖俠懷為首的「四大丑生」，除廖俠懷外，「四大丑生」其餘三位分別是半日安、李海泉、葉弗弱。通過梳理前人的生平，可見諸位武生演員在從藝過程中皆受到過當時著名京劇演員的薰陶，得到他們的教導，並積極就表演技藝進行交流互動。在此時期，南北的交往是密切、相互欣賞並無分彼此的。粵劇武生行當更融匯了許多京劇藝術的優點，成為自成一格、帶有地方特點的地方劇種代表。

新華（1849-1927）出身粵劇藝人之家，父親酈明[96]，習大淨行當，曾經參與李文茂起義抗清的活動。新華在「慶上元」童子班學藝，之後進入戲班演武生，清同治期間已經揚名。他擅長演出「白袍戲」，尤以「靴底功」見著，在《六國大封相》中扮演公孫衍坐車時的功架，如「拋鬚」、「曬靴底」，被譽為「通行第一」。新華的唱做念打造詣皆有很高水準，從藝期間去過上海、北京、天津、漢口等地與兄弟劇種藝人交流，廣泛吸收各劇種優點，能編能演，戲路寬廣。首本戲有《蘇武牧羊》、《太白和番》、《六郎罪子》等。

新華十分注重念白，在演出《殺子報》時設計了許多念白，獲得肯定，為粵劇注重口白的風格打開了先河。同時，他還帶領了灌錄粵劇唱片的風潮，灌錄了《甘露寺陳情》、《李密陳

96 （粵劇大辭典）編纂委員會編《粵劇大辭典》，廣州出版社，2008年版，第925頁。

情》、《季札掛劍》、《殺子報》等多張唱片，為粵劇唱腔的廣泛
流傳立下功勞。對於培育粵劇新秀，新華也視為己任，及後成
名的有武生公爺禧、公爺創、東坡安、聲架悅、靚耀，並培養
了不少花旦、小生與丑生行當的後輩。光緒年間粵劇界在廣州
建立八和會館時，他也是創始人之一，積極為粵劇中興出謀劃
策。

第二位武生靚榮（約1888-1948）是當時業界的「武生王」，
清光緒三十年（1904年）進入采南歌戲班學戲，同期有靚元亨、
余秋耀等人。演出一年多以後，采南歌散班，靚榮等學員便分
別參與其他戲班演出。二十世紀初，靚榮與金山炳、周瑜利赴
美國三藩市演出了一段較長時間。民國初期，靚榮返回廣州，
先後進入「漢同春」、「漢天樂」、「人壽年」等戲班，廣泛得到讚
譽。在「人壽年」戲班與千里駒合作之時，推動了粵劇白話化的
運動。靚榮成名以後，認真吸收其他劇種的精華，並曾經到上
海向京劇著名武生金少山請教，演技得到了提升。之後，他在
「祝華年」、「祝康年」等省港大班擔任正印武生，也曾經自行組
建「國豐年」戲班，與李海泉、小丁香等合作。

靚榮擅演掛黑或白鬚口的劇目，演黑鬚尤其出彩，他唱做
俱佳，嗓音洪亮、運腔自然、發口嚴謹，手腳功架、眼功身形
均紮實有勁，口碑載道，首本戲有《霸王別姬》、《打洞結拜》、
《夜困曹府》等。二十年代靚榮參與灌錄粵劇唱片，至今佛山市
的廣東粵劇博物館還收藏了他的《沙陀班兵》與《楚霸王烏江自
刎》唱片，他的大喉唱腔更為當時名伶競相仿效。三十年代初，
靚榮出任八和會館理事，並再赴美國演出。晚年才返回廣州，

在廣州海珠戲院演出《霸王別姬》之時與世長辭，他對舞台的熱愛之情為業界所稱道。

新珠（1894-1968），擅演關公戲，有「生關公」的美譽。他十四歲進入廣州「新少年戲館」童子班學藝，邊學邊演，為時三年。成年以後，參加省港大班的演出，去過北京、天津、上海、東南亞、美國等地演出。新珠二十八歲的時候回到香港，先後在「祝華年」、「周豐年」、「人壽年」擔任正印武生。他在新加坡演出之時，認識了擅長演關公戲的京劇武生李榮芳，當時粵劇演出關公的傳統是白臉掛鬚，李榮芳卻建議新珠學習京劇的做法，改為以「紅臉」演關公。同時，還為新珠介紹了《古城會》等幾齣關公戲，助他豐富了關公的表演技巧，將京劇北派武打與粵劇南派武功融合起來，匯南北之長自成一家，創造了關公威而不露的特殊「眼功」、撒開蟒袍劈叉等技巧，並獲得了「生關公」的稱譽。

新珠的首本戲有《水淹七軍》、《過五關斬六將》、《古城會》、《華容道》、《單刀會》等，薛覺先也曾向他學習演出《關公月下釋貂蟬》，成為薛派名劇之一。他演戲善於描繪與刻畫人物內心世界與性格特徵，他所塑造的關公形象，有血有肉，栩栩如生。1956年赴北京演出的時候，周恩來總理還特地對新珠說[97]：「你演的關公確實是別開生面，與京劇不同，有粵劇自己的特色。粵劇的南派武功有很多優秀傳統藝術，你是個老前輩，要好好發掘、整理、傳授。這樣，才能保留你們南

<hr />

97　（粵劇大辭典）編纂委員會編《粵劇大辭典》，廣州出版，社2008年版，第925頁。

方的藝術特點。」新珠成名以後也繼續積極向京劇著名演員林樹森、周信芳、王鴻壽的傳人學藝，擅於把南北融匯一家、獨創一格、自成流派，豐富並發展了粵劇的表演技藝。後來新珠演出的《關公送嫂》、《關公月下釋貂蟬》都被拍攝成粵劇電影。

新珠從藝後期除了排演關公戲以外，更在《秦香蓮》、《梨花罪子》、《楚漢爭》、《舉獅觀圖》、《李文茂起義》等戲擔當武生、鬚生，其中演包公戲尤為出色。五十年代後期，新珠任廣東粵劇學校藝術指導，以教學為主。1962年積極參與發掘傳統劇目和古老排場，首先提出將南派手橋的基礎「木人樁」作出整理，並與曾三多、梁國亨組成三人小組，整理出一百零八個「木人樁」連續動作，於1963年編匯成完整教材出版。可惜由於文化大革命期間的動盪，沒有很好地被繼承下來。

曾三多（1899-1964），父親李蓉是粵劇男花旦，後來為藝人曾來收為養子，得到其傳藝，練就了紮實的童子功，九歲即在新加坡登台演出。他演出的第一齣戲是《武松殺嫂》，扮演西門慶，獲得一致好評；不久後他又跟隨著名武生外江聰學習《六國大封相》中的「坐車」技巧，從吉隆坡到新加坡演出《封相坐車》，得到觀眾贈與許多金牌。[98]

十六歲時，曾三多隨義父回到廣州，在「華天樂」戲班擔任正印武生，十九歲組班赴上海演出，並遇到了著名京劇演員毛韻珂與林樹森等，從而受到京劇的表演藝術薰陶。他在上海演

98　賴伯疆、黃鏡明著《粵劇史》，中國戲劇出版社，1988年版，第206頁。

出《蘇秦戲張儀》、《一戎衣》、《流沙井》等均受到當地觀眾的歡
迎與讚賞。他先後參加了許多大班的演出，如「大羅天」、「寰球
樂」、「日月星」等，由於聲線欠佳，特別重視表演藝術的鑽研，
擅長少林洪拳、眼法、髯功、腰功，身段功架莊重、簡練、瀟
灑，節奏性強，造型生動傳神。同時，曾三多熟悉排場，善於
編劇，首本戲有《醉倒騎驢》、《尚司徒寄妻託子》、《火燒阿房
宮》、《三奏公爺上殿》等。

1936年，他舉家遷居香港，與白玉堂、林超群等組成「興
中華」戲班[99]，有赴美國等地演出，為抗日戰爭募捐義演；建國
後，再舉家返回廣州。曾三多一生謙厚正直，積極上進，從藝
期間，還拍攝了大量粵劇電影，為省港兩地粵劇發展作出了重
大的貢獻。

二十年代時期粵劇武生中，靚次伯（1905-1992）也十分具
有影響力，他出身粵劇世家，他的二哥靚廣、三哥新太子卓都
是知名小生。靚次伯十二歲跟隨二哥投身「祝華年」戲班學戲，
十六歲初中畢業後便進入戲行，隨三哥加入「樂千秋」戲班。
十九歲被「頌太平」戲班聘為第二武生，並正式拜正印武生靚大
方為師父，不斷鑽研技藝。他剛滿二十歲便被著名戲班「人壽
年」聘任為正印武生，與靚少佳、林超群、李自由、羅家權等合
作演出。他在主演《龍虎渡姜公》一劇時，扮演聞太師一角聲情
並茂，飲譽全行，隨後他又參加過「新豔陽」、「新龍鳳」、「大金

99 （粵劇大辭典）編纂委員會編《粵劇大辭典》，廣州出版社，2008年
版，第921頁。

聲」等戲班。靚次伯的首本戲有《六國大封相》、《舉獅觀圖》、《十二金牌召岳飛》、《傾國名花盛世才》等。

　　靚次伯在成名以後，保持虛心好學的態度，繼續向不同領域藝人討教學習，如向藝人龍舟珠學唱龍舟、南音和運腔等演唱技巧[100]。抗日戰爭期間，他加入了李少芸、余麗珍的「光華」劇團，抗戰勝利後，轉入「新馬」劇團與新馬師曾合作，之後定居香港，長期在「新聲」劇團擔任正印武生。從藝後期，加入任劍輝、白雪仙創立的「仙鳳鳴」劇團，以及「任白」徒弟後來組成的「雛鳳鳴」劇團擔任正印武生，直至八十年代末離開粵劇舞台。[101]

<p style="text-align:center">＊　　　＊　　　＊</p>

　　丑生行當在這段期間的發展也是勢不可擋，除了本章提及過的領軍者馬師曾和廖俠懷以外，與廖俠懷並稱「四大丑生」的名伶還有半日安、李海泉與葉弗弱，可見當時丑生行當的受歡迎程度。

　　半日安（1902-1964）原名李鴻安，二十年代拜馬師曾為師，工丑生，1930年參加馬師曾的「國風」劇團赴越南等地演出，次年又隨馬師曾赴美國演出。馬師曾其時邀請了已在新加坡享有盛名的上海妹同往，並撮合了半日安與上海妹的姻緣。兩夫婦

100 《粵劇大辭典》編纂委員會編《粵劇大辭典》，廣州出版社，2008年版，第957頁。

101 1992年2月，靚次伯病逝於香港。

不但是模範夫妻，而且樂於助人，經常資助有困難的同行。他與上海妹在馬師曾「太平」劇團擔綱時，於香港「太平」戲院先後演出《鬥氣姑爺》、《野花香》、《刁蠻公主戇駙馬》等劇目。

1937年，半日安夫婦應薛覺先之邀轉到「覺先聲」劇團，合作四年間，人稱「薛、妹、安」藝術鐵三角[102]，也成就了半日安與廖俠懷等人並列「四大丑生」。半日安唱做俱佳，以扮演傻呆公子及反串老夫人口碑最好。首本戲有《胡不歸》、《姑緣嫂劫》、《前程萬里》、《嫣然一笑》、《西施》等。香港淪陷時期，半日安夫婦組織「大中華」戲班回內地演出，不願意屈服於日軍的勢力。抗戰勝利以後，他們再返回香港，在八和會館組織的戲行工會為救濟失業藝人舉行籌款義演，與薛覺先、白駒榮、廖俠懷等合演《六國大封相》。五十年代初期，半日安更參與粤語電影拍攝，在香港與文覺非、李海泉、伊秋水等合拍了電影《四大天王》等。

另一位丑生是名伶李海泉（1902-1965），他是著名演員李小龍之父，初進戲行是在「笑塵寰」戲班，二十年代在「興中華」戲班與白玉堂、靚東全、肖麗章等合演《錦毛鼠》、《羅通掃北》、《夜渡蘆花》等劇。[103]三十年代中期，以擅演市井底層人物生活的「爛衫戲」成名，首本戲有《打劫陰司路》、《煙精掃長堤》等。抗日期間，他從廣州移居香港，後來赴美國巡演多年，

102 《粵劇大辭典》編纂委員會編《粵劇大辭典》，廣州出版社，2008年版，第862頁。

103 《粵劇大辭典》編纂委員會編《粵劇大辭典》，廣州出版社，2008年版，第948頁。

抗戰勝利以後才返港定居。

三十年代末至四十年代初，李海泉獲稱「四大丑生」之一，他的表演幽默且含蓄，質樸中見奇趣，唱腔渾厚而富有感情，讓觀眾捧腹之餘也感受到他的藝術魅力，受到美國華僑及省港觀眾的讚譽。及後，他在白玉堂擔綱的「興中華」劇團擔任正印丑生之時，演出了《乞米養狀元》，演技令觀眾笑中帶淚，並轟動香港。《乞米養狀元》與陳錦棠的《狀元紅》、廖俠懷的《本地狀元》、薛覺先的《花染狀元紅》被當時業界稱為「四大狀元」[104]戲，風靡一時。

「四大丑生」最後一位是葉弗弱（1905-1979），他早年就讀於香港，在校期間就喜歡演劇，後來更入行成為演員。二十年代初期，他參加了劇社，當時盛行粵劇改良運動，他與伊秋水、林坤山等被譽為「新劇鉅子」。四十年代期間，葉弗弱先後在「大羅天」、「萬年青」、「覺先聲」、「義擎天」等劇團擔任正印丑生，與薛覺先、白駒榮、靚少鳳、千里駒、白玉堂、秦小梨等演出了名劇《璇宮豔史》、《三伯爵》、《七十二銅城》、《燕歸人未歸》等。葉弗弱以演出官衣丑戲見長，成名作是《十萬童屍》裏飾演屠岸賈。

1939年，葉弗弱與新珠、徐人心等赴美國演出，返港不久後香港便淪陷了，葉弗弱堅決拒絕演出，並離開了香港。他在抗戰勝利以後重返香港，先後加入「碧雲天」、「新華」等劇團，

104 賴伯疆、黃鏡明著《粵劇史》，中國戲劇出版社，1988年版，第213頁。

並同時拍攝了不少電影。新中國成立以後，葉弗弱返回廣州，
六十年代初期更在佛山擔任粵劇訓練班主任，致力培養新一代
接班人。[105]

105 《粵劇大辭典》編纂委員會編《粵劇大辭典》，廣州出版社，2008
　　年版，第 875-876 頁。

第三章
香港粵劇流派的
戲劇及組織架構特點

　　本章承接第二章，着重探討在香港粵劇流派的傳承進程中，其形成的藝術風格以及組織架構體系。香港粵劇具有中西合璧、宜古宜今的藝術風格，這和它與電影、話劇「文明戲」的互動及高度「自由」的表演舞台有着密切的關聯。此外，香港商業化機制下的藝術生態與「老倌」成長的規律、觀眾影響、大眾娛樂等因素，也影響着其流派的傳承與發展。

第一節　香港粵劇流派的藝術特點

　　粵劇可塑性很高，既有豐富的傳統，亦不斷吸收外來文化，中西合璧，宜古宜今。縱然它作為劇種的歷史源遠流長，但是從劇目內容至表演形式皆不甚穩定，經常處於變動之中。粵劇定型之後，老傳統與新傳統兩根支柱相互支撐，通過粵劇藝人們的努力逐漸和諧融合。

　　如何將新舊兩種傳統相互銜接、留住精華、去掉糟粕，並且持續革新、發展粵劇獨有的風格，首先我們要了解其風格特點，包括豐厚的根基、豐富的音樂、開放的態度等。本節將探

討香港粵劇建立的鮮明風格及其成因。

一、中西合璧的劇目題材

粵劇的演出劇目，題材廣泛、形式多樣、數量龐大，是地方劇種中的佼佼者。其「身家」豐厚，既有流行數百年的傳統大戲，也有可以隨時編撰上演的新戲。單單從其三個「十八本」的演變，便可一窺其傳統底子是何等豐厚與紮實。第一個「江湖十八本」，是李斗在《揚州畫舫錄》裏面數次提及的清代乾隆期間的流行劇目，無論崑曲、高腔、亂彈皆有所謂的「十八本」。粵劇最早的「江湖十八本」之中，還欠缺第十一、十四至十七這五本劇目[106]，但是從所知道的十三本可以看出粵劇與當時崑曲、高腔及其他花部亂彈劇種的密切淵源，這個時期的粵劇，嚴格來說，並沒有具備多少廣東地方的特色，劇目基本皆是從「外江班」移植過來的。

第二個「十八本」是在粵劇藝人李文茂咸豐年間響應太平天國運動，粵劇被清政府勒令禁演，解除禁令後，由粵劇藝人們自己編寫的一批「正本戲」，也稱「整本戲」。[107]實際上，這是一批長篇的提綱戲，由於當時的粵劇藝人十分熟悉傳統「排場」，便將之重新組合，改變姓名與事蹟，賦予新的內容，從而編成新的劇目。粵劇的傳統排場，是由一定的鑼鼓、唱腔、動

106 麥嘯霞著〈廣東戲劇史略〉，載廣東省戲劇研究社編《粵劇研究資料選》廣東省戲劇研室，1983年版，第36頁。
107 郭秉箴著《粵劇藝術論》，中國戲劇出版社，1988年版，第151頁。

作、舞台調度等組合而成，有人物劇情的表演片段，例如「遊花園」、「書房會」、「殺奸妻」、「斬三帥」、「困谷口」、「收妖怪」等，將若干的傳統排場連綴起來，便可以構成一齣新劇目。

　　這十八齣「新江湖十八本」，以《西河會》、《金葉菊》、《和為貴》等較多上演，保留至現代。因為這十八齣戲有文武場面的靈活搭配，以及方言土語的生動穿插，所以與「外江班」的大排大路劇目截然不同，贏得粵劇觀眾的歡迎。

表十一：粵劇三個「十八本」的演變對比

最早的「江湖十八本」	「新江湖十八本」	「大排場十八本」
一捧雪（玉杯之爭）	再重光	寒宮取笑（公腳、正旦）
二度梅（陳杏元、梅良玉）	雙國緣（春秋秦晉兩國聯姻）	三郎教子（公腳、正旦）
三官堂（陳世美、秦香蓮）	動天庭（李牧之妻孝感動天）	三下南唐（花旦、花臉）
四進士（奪產、冤獄）	青石嶺	四郎探母（武生）
五登科（五子登科）	贈帕緣	五郎救弟（二花臉）
六月雪（鄒衍冤獄）	困幽州（楊家將雙龍會）	六郎罪子（武生）
七賢眷（劉氏兄弟沉冤得雪）	七國齊（蘇秦合縱七國）	沙陀借兵（總生）
八美圖（柳樹春事）	俠雙花	打洞結拜（花臉、花旦）
九更天（僕人救主冤案）	九龍山	酒樓戲鳳（小生、花旦）
十奏嚴嵩	逆天倫	打雁尋父（公腳、正旦）
十一：不詳	和為貴（賣國奸臣被治罪）	平貴別窰（小武、花旦）
十二金牌（岳武穆班師）	鬧揚州（救出程咬金）	仁貴回窰（小武、花旦）
十三歲童子封王	雙結緣（平民大鬧金鑾）	李忠賣武（二花臉）
十四：不詳	雪仲冤（平民得以沉冤得雪）	高平關取級（小武）
十五：不詳	龍虎門（家仇國恨）	高望進表（二花臉）
十六：不詳	西河會（忠奸兩臣之鬥爭）	斬二王（二花臉）
十七：不詳	金葉菊（冤魂報夢母子團員）	辨才釋妖（公腳、花旦）
十八路諸侯（三國志）	黃花山（英雄反腐仗義濟民）	金蓮戲叔（小武、花旦）

到了光緒中期,「新江湖十八本」的劇目又讓觀眾覺得千篇一律,不夠新穎了,便開始有文人參加編撰和修訂劇本,出現了第三種十八本,即「大排場十八本」。由於劇目建基於傳統排場,因此新戲統稱為「大排場十八本」,亦為當時粵劇藝人必須學習的劇目,若擅長其中一兩齣戲,便能成為名角或台柱,如著名武生蛇公榮、新華、公爺創、東坡安、公爺忠等均以擅演罪子探母成名。

「大排場十八本」中,花旦有七齣首本,小武、公腳與二花臉各有四齣首本、正旦有三齣首本,花臉與武生各有兩齣首本,小生與總生各有一齣首本。它的曲文、科介與口白皆有編定,特點可以簡單地總結為:

(1)詞語質樸

(2)用韻甚寬

(3)平鋪時均有曲韻(旋律性)

(4)直敍時必有至味(味道)

(5)賣弄必有深意(內涵)

(6)俚俗必有實情

粵劇除了以上紮實的「家底」之外,二十世紀初便有了富有時代色彩的時裝戲,如改良粵劇等。新中國成立以前的幾十年間,粵劇演出的所謂傳統劇目,其實都是經過不斷改變的,粵劇還能隨時隨地編撰出新戲。新戲的取材來自小說、民間故事、社會新聞,以及將道聽塗說的故事加以發酵,亦可以將中外電影、文明戲、話劇的情節改變成粵劇。總括來說,這些劇目相對粗糙,大多隨演隨丟,經得起考驗與篩選的為數極少。

但經過日積月累，數量也屬驚人，甚至是其他劇種無法比擬的。

　　然而，由於粵劇向來無演出的「定本」，因此演出態度不嚴肅的演員，便隨便添油加醋，製造噱頭，博取劇場效果；也有富正義感的演員，利用此方便發出人民的呼聲。例如廖俠懷在《賊仔戲狀元》一劇中，有感於抗戰勝利後，國民黨官商勾結，貪污美國的救濟物資，用石頭冒充奶粉而大發洋財之事，便在台詞中道：「我不會做生意，因為一不會呃，二不會騙，三不會奶粉變石頭，那些人偷偷摸摸發洋財，做什麼都比他們好……」[108]，這與劇情無關的台詞，卻每每博得觀眾大力喝彩。

　　當時針砭時事，直接反映現實或曲折地影射現實的粵劇風格，一方面顯示粵劇藝術形式上未夠穩定，能夠隨時變動及容納新的創造，但同時也顯示出其靈活性。雖然不斷上演新戲能令粵劇不斷開拓新題材，但上演過的劇目因未經反覆琢磨與錘煉，以致藝術上相對少有真正的新突破。

　　不少粵劇是從外國戲劇、電影的故事變成的，有些保留了外國人的裝扮、唱腔轉換為粵劇，如改編自古代阿拉伯民間故事集《一千零一夜》之《八達城之盜》的《賊王子》；有些則以西方化的中國人在舞台上演出，如改編自美國影片《郡主與侍者》的《白金龍》；還有一些西方經典名著，改編成粵劇以後變換了戲名，如《巴黎聖母院》改為《鐘樓駝俠》、《威尼斯商人》改為《半磅肉》、《哈姆雷特》部分情節轉化為《神經公爵》等。有時，部分改編劇目幾經輾轉變換，便成為了粵劇的著名傳統劇目，

108　郭秉箴著《粵劇藝術論》，中國戲劇出版社，1988年版，第75頁。

如薛覺先的首本戲《胡不歸》便出自日本小說《不如歸》。[109]

　　粵劇由古樸的面貌逐漸變新，最大的特點是使凝固的表現形式越來越鬆動靈活，內容與形式互相滲透，新內容不斷衝擊舊形式，形式的鬆動又為接納新內容創造了有利條件。它吸收了文明戲、話劇和電影反映生活的特徵，不斷編寫出新戲，從而構成當代粵劇形式上有別於其他劇種的現代色彩。它從文明戲中吸收了生活的快捷靈活，從話劇吸收了結構嚴密緊湊和內容的現實感，從電影吸收了構思奇特和表情細膩的優點；為原來傳統粵劇的不平衡未穩定的狀態，注入了藝術的活力，由簡樸走向豐滿與豐富。

　　二十世紀三十年代初，隨着有聲電影的誕生，粵語電影成為時尚趨勢。1933年年底根據同名粵劇改編的粵語電影《白金龍》憑藉薛覺先的號召力，在廣州、香港和東南亞地區的票房創了紀錄，推動了中國的粵語電影，也推進了香港電影業的發展。據相關資料顯示，從1934年至1941年間，以粵劇劇目改編、粵劇名伶主演的電影至少有二十多部。[110]另外，粵劇研究者黎鍵在《香港粵劇敍論》中指出，從1960年至1969年粵劇電影因為香港粵劇當時低迷，導致數量急速滑落，由1960年的五十四部跌至1969年的零部，但這十年間一共出產了兩百零四部粵劇電影。[111]

109 郭秉箴著《粵劇藝術論》，中國戲劇出版社，1988年版，第76-77頁。

110 余慕雲著《香港電影史話（第2卷）》，次文化堂，1997年版，第72至74頁。

111 黎鍵、湛黎淑貞編著《香港粵劇敍論》，三聯書店（香港）有限公司，2010年版，第402頁。

話劇與電影跟粵劇最突顯出嫁接與影響是以下兩方面[112]：

（1）時間與空間的寫實

　　傳統的粵劇劇本內容精煉，台詞不多，依賴表演者帶出環境，環境雖虛擬，細節卻相對誇張，憑藉表演藝術上的發揮去充實簡約的文字台本。但到了這個時期的粵劇劇本，除了某些排場與舞蹈場面寫上「自由發揮」注腳之外，皆學習了話劇寫實和集中的場景方式，很少過場戲，因而粵劇舞台時間、空間變得相對寫實，形成獨樹一幟的舞台風格。

（2）以唱代做交代副線

　　由於人物活動的時空變得寫實與固定，因而減少了舞蹈與大篇幅的舞台調度，同時又增加了演唱的分量來彌補戲曲特點的不足。另外，為了要將頭緒複雜的故事，壓縮在幾個固定的場景裏，又要保持戲曲從頭講起的傳統，所以唱的部分雖然內容精簡了，但演出時間卻沒有減少。於是，粵劇的風格逐漸以唱為重，如何非凡的《情僧偷到瀟湘館》便是以「三支香，一支主題曲」風靡一時。其後，粵劇進一步加重了唱的成分，一支主題曲甚至可以唱幾十分鐘。然而劇情的進展是停滯的，演出的節奏是緩慢的，大動作也減少了。這種情形偶爾有之可以算是一種創新與實踐，但長期全部採用此種模式，對於粵劇的發展

112　郭秉箴著《粵劇藝術論》，中國戲劇出版社，1988年版，第80-84頁。

便有破壞性的影響，因為表演的戲劇矛盾與張力一旦被簡化，便難以抓住觀眾，更導致戲曲失去其本體的魅力。

粵劇電影是戲曲史和電影史的獨特現象，根據現有資料統計[113]，粵劇電影的數量約有一千部左右，其中大多是在香港製作以及出品。香港是亞洲電影的重要基地，在世界影業上佔有相對重要的地位，粵劇電影利用香港電影產業的商業化運作及東南亞地區的市場資金為後盾，形成了迴圈產業鏈，得以大量製作和生產，使粵劇成為戲曲電影作品中數目最多的地方劇種。第一章提及過粵劇改革，影響其改動的因素主要有二：第一便是電影對粵劇的影響；第二是源自於第二章提及的粵劇行內爭雄的現象。綜合以上可見，粵劇的風格從劇本內容、表演方式、舞台美術手法、唱腔形式、樂隊組成皆彰顯了它中西合璧、宜古宜今的風格特點。

二、從戲棚過渡到戲院的演出規律

粵劇的傳統雖然悠久，但是專供粵劇演出的戲院，是到清代光緒時期才相繼出現。廣州粵劇在進入劇場戲院以前，基本上都在農村鄉間生存，演出的場地一是竹子搭建的戲棚，或是廟宇前蓋建的戲台。民間大戲的觀眾除了人以外，還有神，是神人共用的娛樂方式。此時的戲台一般較為簡陋，少數具有規模的會在戲台兩側建有層樓，設有座位收取觀眾費用，戲台前

113 《粵劇大辭典》編纂委員會編《粵劇大辭典》，廣州出版社，2008年版，第1195頁。

的平地則任人觀看，稱為「逼地」[114]。除此之外，在廣州居住的居民或商人需要招募戲班演出的，也會在其會館內進行演出，一些有規模的會館甚至會建有戲台。當時的粵劇演出也有一定的風格與規矩，整台演出以三日四夜或四日五夜為準，可從下表一窺其規律：

表十二：早期粵劇戲棚演出的規律

台期日程	時間	劇目	內容
三日四夜	第一夜	《六國大封相》	包括《八仙賀壽》、《仙姬送子》
	第一日（正日）	正本戲（一）	長劇
	第二夜	三齣頭 成套 天光戲（鼓尾）	從指定「崑腔戲」中選三齣由數個折子戲串連而成的武打戲演至早上九點
	第二日	正本戲（二）	同上
	第三夜	三齣頭 成套 天光戲（鼓尾）	同上
	第三日	正本戲（三）	同上
	第四夜	三齣頭 成套 天光戲（鼓尾）	同上
四日五夜	第四日	正本戲（四）	同上
	第五夜	三齣頭 成套 天光戲（鼓尾）	同上

114 黎鍵、湛黎淑貞編著《香港粵劇敍論》，三聯書店（香港）有限公司，2010年版，第151頁。

歐陽予倩先生曾引述[115]，遠至1917年以前的戲棚是用竹子與葵葉搭建，可容納兩、三千名觀眾，舞台正面可以站立一千人。他還說到「天光戲」及後在廣州、香港的戲院仍有上演，但都限於在週六晚上加演。戲班進入戲院以前，其制度仍然大致按照以上的形式進行，但本地風格漸漸取代外江班及崑曲的地位，如「齣頭」慢慢轉為「大排場十八本」、主要演員擔演的首本戲，或其他正本長劇。此時「齣頭」一般由顧客點演，劇目並無一定，可見戲棚演出至後期已經開始根據觀眾（顧客）的喜好，而安排演出劇目，規矩相對寬鬆自由，市場行為的風格也漸漸顯露。

戲班進入戲院以後，初期仍然按照一般的例戲程式進行，如以三日四夜或另外指定的日程為一「屆」，每一屆第一晚例行演出《六國大封相》以便檢閱戲班的實力，然後再按照原有程序演出其餘的節目。但隨着時間的推移，社會的發展、人才的流失、市場的競爭、觀眾的組成等因素皆帶動着粵劇的改變，如在人們的生活變得繁忙起來以後，考慮到時間上的方便和經濟效益，夜戲便規定演至十二時結束，遇到假期則延長時間至通宵，主角演完頭齣便下台，由三等配角承擔尾齣，敷衍至天光，這也間接給予了後輩們舞台實踐的機會，至今香港粵劇神功戲的演出仍保留這個規矩，分為兩個六柱制梯隊日夜輪換演出，第一梯隊是主要的六條柱子，第二梯隊由二式（第二文武

115 歐陽予倩著〈試談粵劇〉，載歐陽予倩編《中國戲曲研究資料初輯》，戲劇藝術出版社，1954年版，第112頁。

生)、三花 (正印花旦)、二丑 (第二丑生)、二武 (第二武生)、
二小 (第二小生)、四花 (二幫花旦) 組成,行內稱為「二步針」。

　　時至清末,戲院的粵劇已經形成了一套新的規矩,尤其是
廣州的戲院演出,宣統年間便有以下特點:

(1) 老式的戲園仍然沿用舊名,內部設計大多保持原有風格。

(2) 演出團體有獨立的班社,以及「公司班」。

(3) 日戲演「正本」,劇本較長,台柱眾多;夜戲演「齣頭」,以
　　及折子戲,為名腳的首本;宣傳上一律稱「首本」。

(4) 粵劇編劇家大量創作富有時代特色的新劇,粵劇已完全脫
　　離北劇「花部」的舊套,內容更多為有關道德與倫理教化意
　　味的新戲,樹立了粵劇富有時代氣息與城市化的風格。

　　除此之外,戲院內部的設置及有關看戲文化的特點亦漸漸
開始商業化及市場化,從當時不少「戲橋」的宣傳單張上可以看
到各式座位的名稱和收費,作為公眾場所的戲院也需要男女分
開而坐,男女的座位也有不一樣的收費,日戲與夜戲也有不同
的票價。

　　粵劇進入戲院,劇場的環境及條件皆有改變,時至清末,
廣州已經出現了多家新式的戲院,戲院成為粵劇改革與競爭的
強大後盾。香港早期的粵劇演出是完全依賴廣州的供應,但是
戲院業的競爭卻比廣州更早。從清末開始,由於香港粵劇的市
場漸趨興旺,廣州大型班社來香港演出的頻率越來越高,於是
獨特的「省港班」文化便乘勢崛起。廣州的粵劇早已經是商業
化模式經營,即有東主投資及公司化形式管理,一切皆以市場
為依歸,根據觀眾喜好、票房成績安排組織團隊、劇目與台期

等。光緒末年開始，壟斷性的戲班公司陸續出現，所有大型的紅船班、省港班幾乎都由大公司控制。

首先是何萼樓在港島中環開設「高陞戲院」[116]，緊接着鄧瓜也在九如坊開設新戲院，何萼樓為了與鄧瓜爭掠陣地，又在水車館對面開設「和平戲院」，源杏翹亦不甘落後，在石塘咀投資開設「太平戲院」以及在九龍開設「普慶戲院」。省港各大戲院，多由各大戲班的東主投資，其主事人多為各大班東主的親信，如廣州的「海珠戲院」便由何萼樓的寶昌公司管事祝鵬主持；「樂善戲院」則由鄧瓜的宏順公司管事伯鵬掌握；他們相互勾搭，壟斷戲行，亦互相傾軋，勾心鬥角。

戲院對大型戲班、公司班的主事人，特別是「藉福館」的成員十分逢迎，以便通過他們「度戲」，即組織戲班到戲院進行演出，以及聯絡戲行內的人員。故此，各個戲院對這些主事人多方籠絡，如聘任他們辦事，每月送乾薪，甚至從戲院的盈利中撥出一部分予他們分紅。由於戲院疏通人脈成本甚高，以致它們對於藝人的剝削花樣極多，有不少對於藝人的苛刻規定，後來經過八和會館出面調停，才達成和平的協定。

城市戲院的建立推動了粵劇表演規律及風格的改變，從配合城市觀眾的審美要求，到銜接社會與科學文明的進步，加上二十世紀電力的發明，都讓粵劇舞台進一步向現代化邁進。香港電力供應比廣州為早，為 1890 年，廣州的電力供應則要到

116 劉國興著〈戲班和戲院（粵劇史話之二）〉，載廣東省戲劇研究室編《粵劇研究資料選》，1983 年版，第 361 頁。

1904年。自從引入了電力以後,戲院的照明系統便由大光燈改為電燈,電燈泡於是成為了時髦的象徵,戲班亦不斷地改進燈光照明技術,如二十年代改用水銀燈、三十年代初用了西方劇場的射燈等。名伶為了讓自己的戲服產生光彩閃爍的效果,竟穿使用乾電池發電的「電燈衫」,首先帶領這個風氣的,根據粵劇戲服專家陳國源的說法,是來自著名花旦李雪芳。[117] 除了燈光以外,音響的發展也帶動了粵劇注重唱腔的風格。

四十至七十年代期間,也是香港粵劇舞台發展史上最輝煌的時代,除了神功戲以外,上演粵劇戲院一共有十七間,包括了:太平、真光、高陞、中央、普慶、東樂、皇都、平安、北河、仙樂、南昌、新光、大舞台、利舞台、新舞台、九龍樂宮及百麗殿劇院,每年每個戲院上演約三百至四百套大戲,其中有一些場地每次只能容納三十多位觀眾。這些戲院高度商業化的營運模式,以及它們在市場上開放的競爭效益,通過驚人數量的舞台實踐、市場開拓與觀眾回饋,進一步穩定了香港粵劇的風格,包括以下四個特點:

(1)古今中外的劇本題材[118]

一、帶有地方色彩的民間故事,如《大鬧廣昌隆》。

二、打上時代印記的文人作品,如《山東響馬》。

三、富於針砭時事的改良新戲,如《洪承疇》。

四、源自海外素材的改編劇目,如《胡不歸》。

117 陳國源主講粵劇服裝的講座,「戲曲連環五十講」,香港公開大學李嘉誠專業進修學院,2011年。

118 郭秉箴著《粵劇藝術論》,中國戲劇出版社,1988年版,第71頁。

五、迎合觀眾喜好的臆造杜撰，如《甘地會西施》。

（2）表演方式的通俗靈活化

一、演員自由進行再度創作，添加地方色彩，如《三娘教子》。

二、庸俗化與脂粉味的審美趣味，如《玉梨魂》。

三、從剛健武打為主轉向柔婉唱功為主，如《情僧偷到瀟湘館》。

四、行當逐漸簡化，白駒榮：「豐富了一個周瑜，失去了一個武松。」

五、大量運用唱腔與音樂填補表演藝術的萎縮。

（3）舞台美術手法銜接科學文明的進步

一、時間空間的寫實化，如《梁天來》話劇式場景佈置。

二、舞台場面電影化，如《荷池映美》。

三、熱衷於時髦的電力、光學、聲效應用，如水銀燈、射燈、麥克風等。

四、服裝色彩與樣式的新奇化，如電燈衫、反宮裝（雙面）等。

（4）唱腔風格與樂隊融匯中西

一、語言的新舊結合不斷複雜化，如《情僧偷到瀟湘館》主題曲，融匯了西方歌劇詠嘆調。

二、西洋樂器的大量使用，伴奏樂隊中西合併。

總括而言，戲棚與戲院的龐大演出量為粵劇進一步形成自我風格做出了相當大的貢獻，也為「五大流派」的形成與發展

提供了基礎，彼此相互依賴且有密不可分的關係。

三、粵劇唱腔體系與香港粵劇唱腔特點

　　香港的粵劇藝術，與粵曲、粵樂，存在着共生、共融及相互促進的關係，其中粵劇將其餘生態模式共冶一爐，也是所有表演形式的集散地。一方面，粵劇的形成與發展離不開民間藝術元素的融入；另一方面，粵劇又將琳琅滿目的表演形式在舞台上輸出，促使粵劇與粵曲、粵樂藝術得以不斷發展與更新。粵劇的唱腔體系在三者之間扮演着重要的角色，它穿插、融合、促進着彼此的發展與進步，讓粵劇、粵曲與粵樂穩定其風格，並成為互相之間的共通語言。從「五大流派」的梳理中可以論證，「流派」的建立與認可除了關乎伶人在表演上的突出造詣，最重要的還有其代表性的唱腔藝術，以及在粵劇音樂上的創新和貢獻。

　　與「五大流派」一樣，因為粵劇的地域分割性與非「定」性，粵劇唱腔體系也有多種説法，大致分為以下幾種：

　　（1）梆子類、二黃類、説唱類、乙反類、西皮、戀壇、小曲、牌子等。[119]

　　（2）梆黃體系、歌謠體系、念白體系、牌子、小曲雜曲、廣東音樂、鑼鼓。[120]

119 廣東省戲劇研究室主編、《粵劇唱腔音樂概論》編寫組編寫《粵劇唱腔音樂概論》，人民音樂出版社（北京），1984年版，第59頁。
120 陳杰華編《粵劇唱腔音樂資料大全》，台山市華寧彩印廠印刷，1998年版，第4頁。

（3）板腔體、曲牌體、歌謠體、念白、小曲及其他。[121]

（4）梆黃體系、歌謠體系、念白體系、牌子體系、雜曲體系、敲擊體系。[122]

（5）板腔體（包括梆子、二黃、歌謠、西皮、戀壇）、曲牌體（包括牌子、小曲、廣東音樂、雜曲、外來音樂）。[123]

（6）板腔體、曲牌體、歌謠體、廣東音樂、雜曲、專戲專腔。[124]

由於筆者也曾是粵劇音樂領班，根據二十多年的伴奏經驗，以及對粵劇唱腔體系的粗淺理解，筆者認為黃少俠的說法相對接近香港業界的認知，但若能補上「廣東音樂」便更加完美。總括而言，粵劇唱腔體系分為七大類，分別為：梆黃體系、歌謠體系、念白體系、牌子體系、雜曲體系、廣東音樂體系與敲擊體系。通過了解粵劇唱腔的歷史與沿革，便能了解粵劇在形成與發展期間所受到其他地方劇種的影響，如粵劇唱腔的二黃、梆子與西皮，聽起來與漢劇的二黃、西皮和四平調相似，因為漢劇和湘劇，都稱二黃為「南路」，而將粵劇稱「梆子」稱為「北路」，即西皮。

121 《粵劇大詞典》編纂委員會編《粵劇大辭典》，廣州出版社，2008年版，第271頁。

122 黃少俠著《粵曲基本知識》，一軒樂苑，2011年第七次版，第1頁。

123 蘇惠良、黃錦洲、潘邦榛著《粵劇板腔》，羊城晚報出版社，2014年版，第5頁。

124 蔡孝本、李紅著《此物最相思——粵劇史料文萃》，廣州出版社，2016版，第41頁。

　　清中葉以後，廣東戲班以弋陽腔、梆子腔和崑山腔為主要聲腔，鑄成了粵劇音樂的雛形。及後又融入了西皮、二黃和民間歌謠，逐漸自成一格，形成了今天所看見以梆黃體系為主、其他體系為輔的粵劇風格，並以豐富多樣的板腔與曲牌連接，成為了獨具地方特色的唱腔體系。粵劇唱腔音樂的形成和發展，經歷了從梆黃分流到合流、舞台官話到廣州話、假嗓到真假嗓結合、曲牌單一到中西合璧等長期而複雜的演變歷程。最終，粵劇唱腔成熟並穩定了自身的風格，形成了具有鮮明地方色彩、多樣化、靈活化及海納百川的聲腔特點。

　　首先，粵劇體系裏面至關重要的梆黃體系亦稱板腔體，香港業界流行稱之為梆黃，它包含了梆子類、二黃類、西皮類、及戀壇類。傳統的梆子是使用6 3定弦的，因此梆子類又稱為「士工」類。一般來說，梆子類的唱腔音樂相對流暢明快，節奏分為散板（自由）、流水板（1/4拍）、中板（2/4拍）與慢板（4/4拍）四種。以下用節奏作為分類，便於一窺梆子系統的構成。

表十三：梆子體系

節奏模式		板式類別
1	散板	首板、煞板、滾花、沉腔花、倒板
2	流水板	快中板、爽中板/爽七字清、點翰流水中板、新腔流水、仿京腔流水等
3	中板	中板（三字句/七字句/十字句）、有序中板、三腳凳、芙蓉腔
4	慢板	慢板

以上是梆子類的一個按照節奏類型的簡單劃分，粵劇每一個板式類別，皆有它的功能與含義。以散板模式來說，首板通常是放在一場戲的開端，起到提綱挈領的作用，如打勝仗的時候幕後一句首板再出場，顯得威風凜凜，意氣風發。煞板一般是用作一場戲的結尾、收尾，亦成為滾花煞板。滾花則分為普通滾花與長句滾花，普通滾花一般在較自由的對話或自述中使用，長句滾花則是訴衷情或感慨的情況下使用。沉腔花也是源自於滾花，以連續三個低音7表示心中的沉重與悲憤情緒。至於倒板則是從京劇唱腔中吸收過來的，由於它的唱腔與首板及二黃倒板的某些部分相似，因此近年已經較少使用，它帶有悲憤難平的情緒。

流水板模式變化較多，快中板可作為其代表，它節奏急促、緊迫，適合表達緊張、激動的情緒和氣氛。爽中板也叫爽七字清，它實際上是七字（清）中板的變奏，節奏加快了一倍，因此變為流水板式，表示春風得意、策馬揚鞭的快樂情感。點翰中板源自古老排場欽點翰林的牌子，因為旋律好聽，因此近代粵劇便使用它的譜子進行填詞，但是因為它有固定的譜子，所以不能任意套用在另一段七字清爽中板之上，近代粵曲作品，譚惜萍的〈孔雀東南飛〉生旦生離死別之際便使用了這個板式。而新腔流水與仿京腔流水等皆是運用了七字清爽中板詞句格式繼而另外設計的唱腔，由於是創新，暫時還沒有固定規格，算是因故事情節、人物情緒而創作的專有類型，及後會不會成為「傳統」，尚言之過早沒有定數。

第三類是梆子中板，七字句及十字句中板亦稱為七字清及

十字清，實際上即是快中板的延伸，快中板與爽中板便是七字句及十字句的快速與中速，由於劇情、人物、感情的需要，速度減慢下來，就成為了 2/4 拍的慢速七字句或十字句中板了；三字句中板則是依附於它們之上，如逐漸加速便將字數也縮短，從七字句漸變到三字句，基本上三字句不會獨立存在成為一整段唱腔。三腳凳是由三字句演變而來，多數已經變成以五個字為一頓的格式，情緒上帶有輕鬆、雀躍的歡快情感。有序中板是在三腳凳的基礎上加上音樂過門，音樂過門是將唱腔重複一遍，因此又稱「學口學舌」，產生詼諧、搞笑、有趣的效果，丑角行當甚為合用。芙蓉腔的特點是無伴奏演唱，亦稱「靜場唱」，帶有音樂過門，包括了芙蓉中板、減字芙蓉、花鼓芙蓉與白欖芙蓉。由於芙蓉腔演唱時為靜場，因此一般在敍述重要情節發展或需要集中觀眾注意力在演唱內容時使用。

最後是梆子慢板，即士工慢板，以形式而言，是相對單一的形式，其變化是落實在行當的詮釋上。與其他梆子體系一樣，梆子慢板分為平喉、子喉、肉帶左（古腔）、大喉（霸腔）、合調幾種演唱方式，速度在 4/4 拍的基礎上分為快速、中速與慢速。梆子慢板的板面與過門豐富多樣，但是因為面對商業化「時間就是金錢」的發展，許多已經失傳。慢板基本上適用於任何情緒，可隨着輕重緩急，安排速度。若以粵劇行當進行分類，是遠遠不止以上這幾種「喉」的，但是所有行當「喉」的基礎是建立在以下幾個類別：

（1）子喉：女聲，高於平喉一個八度，旦角使用。

（2）平喉：男聲（平時講話的音高），低於子喉一個八度，

文武生，小生等使用。

（3）大喉：亦稱為霸腔，男聲，演唱時行腔向高音走，花臉等使用。

（4）肉帶左：亦稱為古腔，男聲，演唱時高於平喉、低於大喉的行腔音高，武生等使用。

表十四：二黃系統

	節奏模式	板式類別
1	散板	首板、煞板、滾花、哭相思、叫相思、倒板、歎板
2	流水板	流水二黃（亦二流）
3	慢板	慢板（正線、反線、乙反、滴珠）

表十五：西皮、戀壇體系

	節奏模式	板式類別
1	慢板	西皮慢板、戀壇慢板
2	中板	戀壇中板
3	流水	戀壇二流

以上按節奏的劃分予粵劇的梆黃體系作了簡單的分析，並針對梆子類作了詳細的分析，以便一窺其多元性及適用性。梆黃體系在以上基礎上還能因應演員的表演與劇情而千變萬化，甚至部分還在持續創新與修正，但是節奏（亦稱為板路）、句式（如七字句、十字句等）、調式、平仄、上下句結束音、音樂板面（序）與過門皆有各自固定的規律。粵劇梆黃體系的靈活性能配合劇情人物，與粵曲曲藝着重音色、旋律、行腔等有所不同，香港粵劇演員的唱腔與曲藝表演的風格是截然不同的，香

港曲藝界的從業員稱作「歌伶」。

　　粵劇音樂體系的歌謠體系、念白體系、廣東音樂體系與敲擊體系是源自嶺南本地的民間藝術形式,具有強烈的地方特點。歌謠體系包括了南音、木魚、板眼、龍舟、粵謳、鹹水歌等[125],它們是流行於珠江三角洲一帶的民間曲藝形式,被攝收到粵劇唱腔之後,逐漸形成獨立的曲牌。帶有濃郁的地方風味與色彩,與梆黃體系的風格特點截然相反,卻能互相補充,通過長時間的融匯,已經渾然一體。關於念白,前輩藝術家們經常説「千斤白、四兩唱」,足以見得念白在戲曲藝術中的重要性。粵劇的念白,大致可分為散板與有板兩種類型,如白欖、口古、鑼鼓白等是有板的念白;口白、詩白、英雄白、有韻口白、浪白與引白則是散板的念白,它們雖然是散板但卻有一定的寸度,戲曲所謂的「一緊二慢三寬」從口白體系裏體現得最為直接。

　　廣東音樂與粵劇都是在以廣州為中心的珠江三角洲孕育和發展起來的,它們既一同受到地域的風俗習慣影響,也共同受到此地民謠的滋潤。香港在二、三十年代後出現了一大批粵樂作曲家,當時粵樂為當時的唱片市場與電台播音帶來了一個新興的蓬勃市場,歌壇(曲藝)式的粵曲粵樂風頭更是一時無兩,成就了「四大天王」[126](尹自重、何大傻、陳文達、林浩然),還

125　陳杰華編《粵劇唱腔音樂資料大全》,台山市華寧彩印廠印刷,
　　　1998年版,第285頁。
126　黎田、黃家齊著《粵樂》,廣東人民出版社,2003年版,第8頁。

有呂文成、易劍泉、陳俊英等一代名家。廣東音樂的主題部分具有鮮明獨特的南中國亞熱帶情調，在繼承吸收傳統民族民間音樂精華的基礎上，加入西洋音樂的養分再融為己有，勇於開拓創新，代表性曲目眾多，富含旋律，新穎別致，節奏明快，一氣呵成，悠揚悅耳，並且可唱可奏，因而迅速傳播普及，受到大眾喜愛，也為香港粵劇音樂圈締造了輝煌的成就。

粵劇鑼鼓體系分為三種類型：高邊鑼鼓、文鑼鼓與京鑼鼓。一般武戲與傳統排場使用高邊鑼鼓，傷感與悲涼的情節使用文鑼鼓，京鑼鼓則適用於大多數近代劇目，特別是當粵劇進入劇院以後。鑼鼓的特點在於配合演員的身段動作、引導與結束唱腔、伴奏念白、增強語氣、烘托氣氛與渲染情緒。早期香港粵劇名伶都十分擅長使用鑼鼓，而不是被鑼鼓的程式控制表演。牌子體系與雜曲體系皆是外來元素，牌子源自於崑曲，雜曲則是集結了流行曲、小調、海外歌曲等音樂元素。

香港粵劇唱腔音樂體系的藝術風格節奏分明、旋律新穎、悠揚悅耳、靈活簡潔；同時，與粵樂一樣，勇於開拓創新、融匯各地元素；其風格是具備了能夠與時並進的特質。香港粵劇能夠一直在西方文化為大的環境裏茁壯成長（雖然也有衰落的時候），其唱腔音樂體系起了重大的承托作用。

第二節　香港粵劇的組織架構體系

香港粵劇的粵劇風格形成以後，接踵而來的就是政府的規章制度、政策、戲班的管理與現代班社營運模式對其造成的進一步影響。其衍生的組織架構體系對於香港粵劇台前演藝工作

者、樂師、幕後團隊、編劇、舞台美術與管理人員皆帶來了地方特殊文化的衝擊，以致香港粵劇發展為今天所見的生態環境與特色。

一、文化政策的影響

　　由於香港特殊的文化背景，西方文化政策成為了香港回歸以前政府對於文化藝術的主要應用手段。英國主要是由歐洲的遺民組成，文化主要融會益格魯（Anglo）、撒克遜（Saxon）與諾曼法國（Norman French）三族，混合了凱爾特（Celts）及維京（Vikings）的野蠻風格。英文是混雜的語言，源自日耳曼語系，繼而混雜了拉丁文與法文。英國是聯合王國，包括了英格蘭（England）、蘇格蘭（Scotland）、北愛爾蘭（Northern）與威爾斯（Wales），是融合、漸進與內斂的綜合體，有世族及權貴階級，整體社會和諧，但又有評論與異端，並且學術發達。英國允許工廠剝削工人，亦允許馬克思研究資本主義。英國人統治香港，有着不急於求功、求一致的耐性，英國人欣賞兩地的文化差異與支持香港保留本土文化的特點。

　　香港主要分界地域，如港島、九龍、新界、九龍城寨等雖然都在港英政府管治之下，卻有着不同的對應政策；甚至調景嶺、北角與土瓜灣這些共產黨及國民黨的盤踞地，港英政府也有寬忍的政策，各安其所。港英時代的香港，不是一統（United），而是複合（Composite）的香港。經濟上重視商業發展，卻保存中小企業的生存空間；社會政策在醫療、教育與住房方面，儘管不以官方渠道聲明，但已經有福利主義的趨向。

香港的多元化在二戰以後至八十年代比今天更甚，對外與廣州、澳門、歐美、日本及南洋都有密切的關係，經濟發展有健全的漁農業、工業及商業、金融等構成的三層架構。工人們朝氣勃勃，形成本地文化的消費群體。

淺談了港英政府的特點後，再從法律（即法例條文中關於藝術文化的部分）與財政預算（即對於藝術文化事項的支持及取向）探討香港的「文化政策」。香港著名文化人胡恩威在其著作曾提到，新中國成立以前，香港的角色是一個中轉站，因為當時英國政府基本上只集中於中環地區的管理，其餘地區都是農村，香港那時候是一個流動性極高的地方，只被看作是一個英國人做生意的根據點。由於有「九廣鐵路」的方便，許多廣州的戲班與名伶便穿梭於省港進行粵劇演出[127]，「省港班」的巔峰期亦是這段時期。

1949年後，邊界線開始被封鎖，港英政府開始做防衛措施[128]，同時不少粵人開始遷往香港，為香港帶來了許多文化藝術界的人才。1949年至1969年間，港英政府在文化方面沒有採取進取的行動，然而香港民間發展卻十分踴躍，社區活動發展生機勃勃。1960年代開始，港英政府開始意識到意識形態對於管治一個地區扮演着一個重要的角色，因此便着手從「文娛」開始介入民間文化活動，將「文娛」與「康樂」的政策引入香

127 胡恩威著《胡恩威亂講文化政策》，進念・二十面體E+E，2016年版，第90頁。
128 胡恩威著《胡恩威亂講文化政策》，進念・二十面體E+E，2016年版，第91頁。

港[129]，希望借此團結社會各方民眾。例如舉辦舞會，讓年輕人有渠道宣洩精力，減少他們示威遊行的機會。由此可見，港英政府文化政策的目的是為了社會穩定，配合其管治的需要，而非為了順應民間文化的發展路徑。「文娛」的角色在香港也越來越重要，香港的第一座公共文娛中心「香港大會堂」便是於1962年落成的。

1970年代，港督麥理浩開始有意識地引導文化發展，除了繼續大力推動娛樂活動以避免年輕人聚集示威以外，更大力開設公共圖書館，發展大眾的休閒閱讀空間。[130] 1974年，第一間公共圖書館在荃灣福來邨落成；1976年，首輛流動圖書館投入服務。實際上，香港在1935年鼠疫之後，便成立了市政局，負責衛生與文娛康樂服務，其功能與英國的市議會相似，因此公共圖書館便順理成章地由市政局負責管理。此時，隨着香港人口的遞增，政府推出了新市鎮政策，有了新市鎮，便需要興建新的大會堂，如荃灣大會堂、屯門大會堂、沙田大會堂等。這批社區會堂，除了提供表演場地之外，其更重要的任務是給社區內的學校作開學與畢業典禮等活動使用。1980年代以後，香港的「文娛」設施硬件迅速發展，各個社區會堂相繼落成，出現了建築設計界的小高峰。[131]

129　胡恩威著《胡恩威亂講文化政策》，進念・二十面體E+E，2016年版，第94頁。

130　胡恩威著《胡恩威亂講文化政策》，進念・二十面體E+E，2016年版，第97頁。

131　胡恩威著《胡恩威亂講文化政策》，進念・二十面體E+E，2016年版，第98頁。

　　市政局在管理表演場地的同時也設立了「文化節目組」（Cultural Presentation），「香港藝術節」是獨立於政府的非牟利機構，從1973年開始接受市政局資助，其他收入包括香港賽馬會贊助、票房及募捐等；自1976年起，市政局又創辦了「亞洲藝術節」。當時，市政局是擁有最多文化資源的行政單位，除表演藝術外，博物館與圖書館皆是由市政局興建與管理的。

　　及後，政府非常擔心市政局權力過大，因此便成立了區域市政局，此後新界地區由區域市政局管轄，九龍半島與港島則由市政局繼續負責。[132]在文化事務上，區域市政局採取了與市政局相同的措施，如興建圖書館、博物館以及資助文化節目等。因為權力的分割，香港文化資源便出現了多元性，加強了相互之間的競爭、互補與發展。

　　1991年，香港立法局首次舉行地區直接選舉，直選政策實施以後，文化藝術代表組成，代表民間把文化政策的訴求作完整的、系統式的表述，自此以後政府政策制訂的透明度也大大提升，文化政策的發展因此引入了更多民間的聲音，但政策決定權仍在文康廣播科手上。通過公開諮詢，「香港藝術發展局」亦終於在1995年成立，確立了除了表演藝術外，視覺藝術、電影、文學、詩歌、藝術評論及藝術行政皆屬於藝術發展的部分，並開始發揮它政策倡議和發展本地藝術的作用。

　　第一任香港特別行政區行政長官董建華的任期是從1997年

132　胡恩威著《胡恩威亂講文化政策》，進念‧二十面體E+E，2016年版，第108頁。

回歸至2004年，在此期間，文康廣播科被取消，傳媒部分交予資訊科技及廣播局管理；藝術、文化、體育、康樂活動事務則交予民政事務局負責。1999年，市政局與區域市政局同時被解散，原來的康樂文化管治權改由康樂文化事務署接手。[133]為了支持文化產業的發展，2000年，董建華成立了文化委員會，由張信剛擔任主席，委員會發表了一份關於香港文化發展的《政策建議報告》，提出了若干受到文化藝術界特別歡迎的原則：

（1）確立由官方主導變為民間主導：臂距原則（Arm's Length）。

（2）圖書館與博物館行政架構體系與運作更新。

　　由於民政事務局局長的改任以及行政長官的變動，董建華任期內的許多文化政策建議都沒有落實，最後不了了之。

　　第二任香港特別行政區行政長官曾蔭權的任期，是從2005年至2012年。2008年，由於全球金融海嘯，「經濟機遇委員會」應運而生[134]，政府當時要致力推動六大產業，文化藝術也是其中之一，許多文化藝術界代表亦深表支持，但是進行至一半，經濟危機過去了，事項便擱置了。綜合以上香港的文化政策發展，可以看到藝術的社會價值，在香港最常被應用的論據有以下幾點[135]：

133　胡恩威著《胡恩威亂講文化政策》，進念・二十面體E+E，2016年版，第112頁。

134　胡恩威著《胡恩威亂講文化政策》，進念・二十面體E+E，2016年版，第123頁。

135　鄭新文著《藝術管理概論——香港地區經驗及國內外案例》，上海音樂出版社，2015年版，第12頁。

（1）藝術能提高生活品質；

（2）提供健康的休閒活動；

（3）提升個人素質、增強社會競爭力；

（4）確立文化身份、增強民族自豪感；及

（5）促進經濟活動。

　　文化政策顯示了政府對文化的態度，不同的制度在指定文化政策的時候有不同的取向。英國學者費‧約翰（John Pick）按照政府不同程度干預手法將文化政策分為三類[136]：第一類是「條例式」（Prescriptive）政策，多為發展中國家所採用，由政府界定藝術的範疇、控制藝術製作、操控藝術欣賞及展示形式。第二類為「記述式」（Descriptive）政策，它不設立具體目標或制度，純粹為文化現狀發佈消息，並宣佈維持現狀的打算，允許藝術多元發展，「積極但不干預」，此類方式適用於各種社會體系高度發展的國家，如英國。最後是「反應式」（Reactive）政策，它尊重市場導向，但也設立專門的機制，在需要的時候為文化藝術機構提供諮詢及資助，不會直接干預，如美國。

　　香港文化政策的發展大致分為以上所述的五段重要時期，即：從1949年前的「無意識」；到1949年後的「反應式」；至1970年以後的「記述式」；到回歸後第一任行政長官的試圖「條例式」；至第二任行政長官返回「記述式」（經濟崩塌時期）。結合近幾年而論，香港文化政策的改革包含着中西文化的共融，

136　費‧約翰著、江靜玲譯《藝術與公共政策：從古希臘到現今政府的藝術政策探討》，桂冠圖書有限公司，1995年版，第105頁。

如：香港粵劇在1949年以前出現「省港班」的蓬勃現象；1949年以後發展了戲院本地戲班演出；1970年以後滋養了民間社團；回歸後第一期養成了深圳粵劇曲藝社；回歸後第二期步入了政府資源依賴期等。種種事實證明，社會發展及文化政策對於香港粵劇生存的形態起着至關重要的影響。

二、班社營運與管理

香港粵劇現代的班社營運模式大致分為三種：一種為「老倌」（文武生為主，花旦為次）物色到「金主」（資助人）或自行出資，如當代粵劇名伶李龍、龍貫天、梁兆明、尹飛燕等；他們的「班牌」（劇團名稱）會隨着合作對象而更改，相對不固定。近年更開始流行起由業餘票友來當「金主」，資助「老倌」起班的同時，自己更擔演主角，給觀眾的感覺是聘任專業粵劇團隊「陪襯」自己「踏台板」的願望。

「老倌」或「金主」在此種營運模式中負責選擇劇目與班底，聘任一位劇團經理負責申請或租賃表演場地，以及聯絡主要演員與處理戲班事務；一位舞台監督負責聘任舞台工作人員、「下欄」（非主要演員），管理演出時舞台、燈光、音效的安排，以及撰寫「分場」（各場的要求與出場流程）以便貼置在後台壁報板上供各演員查看出場要求；另外一至兩位負責總務與策劃的行政人員；音樂總監及/或擊樂領導負責安排樂隊事宜。戲班的所有人皆是兼任制，演出前能夠有一至兩次主要演員與樂隊領班講戲或排練的機會已屬難得，大多都是「台上見」，即各自看劇本，演出時提前少許「入台」，查看「分場」，與其他主演者作簡

單交流，再憑多年積累的舞台經驗臨場發揮。

因此，香港粵劇近年來十分看重演員與樂師的「班身」（戲班年資），「班身」越長即代表熟悉的劇目越多，在沒有排戲的情況下，更能保證演出時不出紕漏。此類營運模式的票房與觀眾大多倚靠「老倌」的忠實戲迷，他們甚至會為「老倌」組織戲迷會，不論「老倌」何時何地演出什麼劇目，他們都會現身買票支持。隨着「老倌」年資越來越深，戲迷們的年齡也越來越大，並由於門票主要由內部消化，普通觀眾與青年觀眾的市場便會逐漸消失，以致現今香港粵劇觀眾的普遍年齡都在六十歲以上。

第二種班社營運模式是公司制，由經濟實力雄厚的公司招攬相對固定的劇團「班底」。以戲班班政家劉金耀掌舵的「鳴芝聲」為例，他發掘了出身於八和粵劇學院第二屆的畢業生蓋鳴暉任女文武生，她學任劍輝並主要演出任白經典劇目；及後她拜林家聲為師，轉以承傳「林派」劇目為己任。該劇團在市場上獲得了兩大流派的戲迷追捧，已成為賣座不衰、在市場佔有率很高的粵劇著名戲班。「鳴芝聲」起班初期，採取的是眾星拱月的方式，除了蓋鳴暉以外，所有台柱皆是當時的紅伶，以便突顯「大班」的規模與氣派。首兩年聘任尹飛燕為正印花旦、尤聲普為丑生、阮兆輝任小生；不過後期陣容稍有變動。

「鳴芝聲」的組織與經營完全是按照娛樂公司的制度，以企業化模式進行現代商業營運，所經營的業務除了劇院演出和神功戲以外，還包攬了許多慈善商演，以及兼營周邊商品如光碟等。由於劉金耀自身也擁有其他公司與業務，因此「鳴芝聲」的

行政與市場團隊人員基本由公司的全職職員兼任。公司還有計劃地拓展市場，強化劇團的演出與製作，例如安排專車接送戲迷、聘用固定的樂隊成員、投資現代舞台美術科藝等。最重要的是，公司不吝嗇投資包裝蓋鳴暉的形象，甚至為她爭取在電視、電影的曝光率，更在各方媒體投入大量宣傳，所以該劇團的市場影響力一直持續，直到劉金耀離世以前。[137]

劉金耀去世以後，由於看中「鳴芝聲」與蓋鳴暉自身的價值與市場佔有率，堪輿學家李居明出資租下香港北角新光劇院（香港唯一一所自負盈虧的劇院）的同時，一併招攬了「鳴芝聲」與蓋鳴暉，除了沿用以往公司制度的營運模式，更開始為該劇團撰寫劇本，投入巨額宣傳與製作費用。擁有了「私伙」的劇院作為排練與演出基地後，「鳴芝聲」可以更有機會實踐與排演屬於自身的劇目；至於劇團日後的發展，則需拭目以待。除了「鳴芝聲」以外，近年粵劇名伶龍劍笙返港的演出均由丘亞葵執掌的製作公司主辦，而任白徒弟陳寶珠與梅雪詩的演出則有任白慈善基金會以公司營運的模式主辦，但對比起「鳴芝聲」，他們演出的次數較少，但周期較長。

第三種模式是獲得官方資助的組班模式，分長期與短期兩種情況。長期受到官方資助的劇團有演藝青年粵劇團與香港青苗粵劇團，短期資助的劇團一般為香港藝術節、中國戲曲節、西九文化區等委約（Commissioned）演出。官方資助的營運模

137 黎鍵、湛黎淑貞 著《香港粵劇敍論》，三聯書店（香港）有限公司，2010年版，第467頁。

式是參照西方藝術管理的機制，主要針對財政、人力與設施作詳細規劃，再按照規劃嚴格執行劇團演出。財政預算方面，是按照導演（或藝術總監）要求的人力和設施來設定；人力方面，包括了導演、編劇、演員、樂隊等按項目薪酬待遇計算的工作人員，而設施則以排練與演出場地使用次數與時間為主要考慮。在此基礎上，官方機構會適當提供行政與宣傳協助，但劇團演出的行政方面事務則由助理及舞台經理部門共同支援。此類模式的演出品質相對有保證，尤其當聘任了有要求的導演或藝術總監時，在排練、舞台美術、演員參與等方面都會比「老倌」自組戲班有規章次序，較少有「台上見」的情況出現。由於演出有品質保證、良好口碑與充足宣傳，市場的拓展便較為成功，甚至能夠獲得青年、外籍與非傳統類觀眾的支持。

現代藝術管理理念與舊戲班的營運模式和管理十分相近，英國的藝術管理研究者費・約翰說過：「藝術管理人員致力於為藝術家及觀眾達成一個美感的合約，並使最多的人能從藝術中得到最大的滿足及收益。」中國著名藝術管理學者宗曉軍則認為：「藝術管理應該同時實現藝術活動的藝術效益、經濟效益和社會效益最大化。」香港資深藝術管理人鄭新文亦曾說：「藝術管理是通過藝術管理技能，以最符合經濟效益的方法實現藝術家或藝術團體的藝術目標。」舊戲班的營運模式實際上是「老倌」自組班社與公司班的前身，研究舊戲班的營運模式能夠有效對比現代香港粵劇的優勢與劣勢。

粵劇班社營運的概念源自「瓊花會館」，即早期粵劇本地班

藝人的行會組織，關於它創建的年代與地點有着幾種不同的說法，但皆基本確定它在「粵」地區的粵劇本地戲班活動中有着重要的地位與作用。清道光年間（1821年至1850年）楊懋建著的《夢華瑣簿》道：「廣州佛山鎮瓊花會館，為伶人報賽之所，香火極盛。每歲祀神時各班中共推生腳一人，生平演劇未充廝役下賤者，捧神像出龕入彩亭。」[138] 瓊花會館是當地管理戲班的機構與進行活動的場所，伶人在此聚首、排練、教習、切磋技藝、辦理戲務。本地班下鄉演出前，必須在瓊花會館聚集，然後再分散至四鄉演出。在重大節日時，本地班還會聯合演出。

　　前文提到由於李文茂起義失敗，粵劇備受壓制摧殘，瓊花會館也為清兵所毀。及後隨着清廷禁令稍微放鬆，粵劇逐步恢復演出。為了讓各個戲班有立足之所，粵劇藝人於同治七年（1868年）成立了「吉慶公所」，地點在廣州黃沙同吉大街。公所的大廳掛有「水牌」，開列粵劇各個戲班的名稱、演員名單、劇目等，供予四鄉進城僱請戲班的「主會」選擇，「主會」相等於現時的主辦單位。主會選擇好戲班以後，需要在吉慶公所簽訂合同，合同內容一般包括演出時間、地點、劇目、主演者、「戲金」金額，以及雙方須遵守的條款。公所按照合同金額抽取百分之二的佣金，由主會與選定戲班各出百分之一。光緒十五年（1889年）「八和會館」建成以後，吉慶公所遷往廣州河南同德大街，成為附屬於八和會館專責管理戲班「買戲賣戲」的營業機構。

138　（粵劇大辭典）編纂委員會編《粵劇大辭典》，廣州出版社，2008年版，第810頁。

清光緒十年（1884年），「八和會館」由粵劇藝人新華倡導，集合全行之力開始組建，並於1889年建成，為繼「瓊花會館」、「吉慶公所」之後的粵劇藝人行會組織。[139] 八和會館實行行長制度，首任行長便是新華（鄺殿卿），會館將藝人按照行當及在戲班內的職務安置在八個不同的「堂口」（部門），包括了「永和堂」（武戲為主的生角）、「兆和堂」（文戲為主的生角）、「福和堂」（旦）、「慶和堂」（淨）、「新和堂」（丑）、「德和堂」（五軍虎）、「普和堂」（音樂）與「慎和堂」（戲班行政）。同時，各個堂口均設有宿舍。會館還設有養老院，安息所，並開辦八和子弟小學、八和粵劇養成所等學校及科班。八和會館對團結藝人、協調戲班關係、籌辦藝人福利事業等皆起過積極的作用。

此時期的戲班組成是全年計算的，每年由農曆六月十九日開始，稱作「開頭台」（第一齣戲），因為六月十九日的神誕最為大型。全年有兩個休息時段：「小散班」是農曆十二月二十日至三十日，「大散班」是農曆二月初一至五月底；每年戲班都大致按照這個時間表執行。各個戲班基本上由清末民初時企業化的公司經營，「公司」會選聘一位「督爺」負責各項戲班業務，如生意盈虧、選擇並預訂演員及將他們分配到公司屬下各戲班中演出。對外方面，「公司」設有「接戲」一職，其功能是與各地（鄉鎮）來到廣州買戲的主會洽商演出業務；而「行江」一職，便是負責出差到各地（四鄉）招攬生意。從以上可見，早期戲班的時

139 《粵劇大辭典》編纂委員會編《粵劇大辭典》，廣州出版社，2008年版，第80頁。

間表的訂定，加上總經理（督爺）、業務經理（接戲）、市場經理
（行江）幾個方面的人員配備與功能，足以彰顯戲班對於市場、
行政與管理事務的重視。

清末民初，由於戲班「公司」化，戲班「櫃檯」一職，一律
要先加入「全福堂」或「藉福堂」。一般督爺、坐艙及管賬則加
入「藉福堂」，屬於高級管理部門。「櫃檯」的職位需要逐級升
遷；加入兩個堂口，需要有人推薦和見證，才能順利入會並取
得職業資格，演員出身不是職員的入職要求。

當時需要組班，第一件事是要準備「下處」，即戲班落腳住
宿的地方。第二則需要配備管理人員，包括承班人、領班人、
總管事人、小管事、催場人、抱牙笏人、查堂人與司賬人。第三
是約聘角色及演出服務人員。下表可一覽各部門的組成[140]：

表十六：班社部門的結構

總司理		
坐艙		
大艙（演員）	棚面（音樂）	櫃檯（戲班經理部）
以十大行當為基礎的各個行當演員	中樂部（中國樂器）	總務部
	西樂部（西洋樂器）	宣傳部
		劇務部

140　賴伯疆、黃鏡明著《粵劇史》，中國戲劇出版社，1988年版，第
　　　292頁。

「櫃檯」[141]分為三個小部門,「總務部」、「宣傳部」與「劇務部」。結合以上所述舊戲班的決策人員(總經理、業務經理、市場經理),以及他們屬下的八位管理人員,再加上「櫃檯」(戲班經理部)轄下的舞台美術類、行政類及生活類隊伍,足以證明早期粵劇的班社營運是有組織、有目標、有預算,分工清晰明細,可讓各有所長的人員在適當的崗位上施展所能,力求通過團結各方力量,實現其藝術目標,也同時實現較高的社會與經濟效益。

無論是「瓊花會館」、「吉慶公所」還是「八和會館」,在不同年代、不同社會因素的情況下創設,皆是為了團結業界,為業界建立市場、管理、營運的規矩。「八和會館」成立的初期,甚至意識到養老與培育對於業界的重要性;值得關注的還有班政團隊不一定是演員出身,但他們需要具備足夠的行內知識,這便可以避免演員擔政引起的主觀問題。當代香港粵劇因為經歷了社會動盪的各種衝擊,戲班人員及開支縮減了;除了前文提及的「六柱制」改革以外,班社營運與管理也轉型至精簡及合併人手的模式。

粵劇早期班社營運除了有精密的管理與行政架構外,戲班規矩也是十分嚴謹的。設立班規的目的是為了保證演出可以順利進行,例如伶人搭班需要首先交戲單,即他所擅長的劇目,然後再進行說戲與對戲。除了這些班規,舞台演出進行時還有

141 賴伯疆、黃鏡明著《粵劇史》,中國戲劇出版社,1988年版,第297頁。

許多「禁令」[142]，如禁派戲翻場、禁台上翻場、禁當場陰人、台
上不許看場面、台上不許看後台、不准頓足、不許私窺前台、
不許笑場、不許報錯家門、不許臨時告假、不許臨時推諉、不
許臨時誤場與戲房內不准耍笑等。現時香港大部分戲班與青年
演員已對以往此類班規禁令日益生疏，皆因大多數戲班的組成
都是不固定的，按照「老倌」每次演出的劇目以及能夠配合其
「檔期」的人員組合，並且每每連說戲與對戲的時間和機會都沒
有，以致引伸了演出水準不能保證及架構與規矩鬆散，近年更
出現過非主演演員因為兩個劇場距離很近，一人同時分身兩台
戲的情況。

　　因此，早期的粵劇紅船班、公司班與省港班等戲班行政架
構與運作模式是十分值得現代香港粵劇參考和借鑑的。班社營
運與管理因為時代的變遷、社會的動盪而有所改變，甚至不受
重視，但現時戲班演員與音樂人員身兼多職、藝術與行政雙肩
挑等情況，確實為業界帶來了因利益衝突而相互排擠的問題，
並造成權力過於集中的「老倌」獨大文化，形成了惡性循環的生
態環境。隨着社會逐步回歸穩定，經濟逐漸步向繁榮，傳統的
班社營運概念是否應該隨之而恢復，是值得香港粵劇業界深思
的問題。

142 麥嘯霞著〈廣東戲劇史略〉，載廣東省戲劇研究室編《粵劇研究資
　　料選》，廣東省戲劇研究室，1983年版，第118頁。

三、台前幕後的組成

　　早期的粵劇戲班由於台前演出人員眾多，幕後的支援隊伍也十分龐大，當時戲班並沒有私伙衣箱，服裝皆是裝載在由公家提供「眾人箱」，一共有十六個大紅箱[143]，行內有一句話叫「九衣十雜」，意思是管理衣箱的人員一共有九位（另加一位學徒），另管理雜箱的一共有十位，衣箱所載是以戲服為主，雜箱則以道具及瑣物為主。

　　除了服裝與道具部門，幕後組成還有「扯畫」（佈景部）。在還沒有立體佈景的時候，佈景只是使用能夠捲起來的「軟畫景」，因此稱為「扯畫」，一般有十一位職員，另外配置一至兩位「看電機」人員。由於鄉下沒有電燈，皆使用大光燈，在演出之前需要在台前掛上三支或四支大光燈，若需要配合某些佈景，就要提前準備小型電機一台，由一至兩人負責「看電機」，如需要使用擴音器，便需要再增加一至兩人，因此「扯畫」部門共有十三至十四位職員。當時，戲班將佈景、燈光、音響合為一個部門，與現代舞台幕後組成有較大的差異。

　　現代香港粵劇的舞台幕後工作人員組成一般分為兩種模式，一種為傳統戲班模式，另一種為現代西方劇場模式。傳統戲班模式大多為前文提及的第一種及第二種戲班營運模式所取用，即「老倌」自組戲班與公司化戲班，以下統稱其主辦者為「主會」。此模式的舞台工作人員組成有以下幾種職位與職能：

143　黎鍵編錄《香港粵劇口述史》，三聯書店（香港）有限公司，1993年版，第23頁。

（1）劇團經理：亦稱為節目策劃或策劃統籌（也可分為兩人），其職能就是按照劇團的組成與預算進行場地、人員配備、劇目、票務、宣傳等策劃，以及跟劇團「老倌」與高級管理人員溝通交流各自的演出要求事項。

（2）劇團總務（中軍）：這職位早期是負責為劇團添置消耗性物品，例如文房四寶、元寶蠟燭香等，後來因為劇團的這部分職務越來越少，現在總務的職能主要是影印樂譜，在社交平台上與下欄演員溝通排練、入台或角色安排，協助「老倌」排練或入台時的雜務事項（如停車安排、買食物等），其他演員入台之後有任何問題也會與總務溝通安排。

（3）舞台監督：其職能分為三大部分，第一是按照劇目聘任下欄演員，為他們安排角色，業界稱為「派角」；第二部分為撰寫劇目「分場」，「分場」是源自於粵劇戲班的傳統，即是按照劇目場次，以圖表形式畫出每一場次的扼要要求與出場流程，貼在後台的壁報板上，便於各個演員查閱；第三部分是負責安排調度演出的舞台、燈光與佈景事宜。

（4）燈光佈景：此部門服從於舞台監督，職能是按照劇目提供佈景，以及安排人手（一般三至四人），由於「老倌」班與公司班是以不固定形式組成，因此不會配備佈景，每次演出都會聘用舞台製作公司提供佈景（傳統戲曲軟景為主）與大型道具。

（5）服裝道具：「老倌」班與公司班的六位台柱一般都是自備「私伙」戲服，因此在香港若要成為「老倌」，在服裝上的投資是演員們的沉重負擔，而其他下欄演員的服裝則由起班者聘任服裝公司為其準備，一般行內稱之為「眾人箱」，所有下欄演

員需要自行化妝與裝身，然後穿著由服裝公司提供的戲服。「老倌」有時候也會自行聘用「私伙」衣箱，「私伙」衣箱會為演員提供適當服裝、協助化妝、裝身等工作。

（6）攝影與錄影：此職位是負責演出時的舞台攝影與全場的錄影，根據主會要求有時也會在後台簡單搭建一塊硬景為演員與戲迷們合照，亦會為主會提供簡單剪輯並燒錄光碟，演出的相片則會將底片提供予主會選擇（另外收取沖印費用）。

（7）海報設計：此職位的職責是根據主會提供的照片進行海報設計、排版與印刷，海報一般會刊登於香港粵劇的三本主流月刊中作為廣告，視乎主會的要求而定。

（8）票務查詢：由於粵劇戲迷觀眾年齡較長，以及行內有內部購票的文化，因此安排專人為大眾解答相關事宜，以及預訂門票，此人多為主會信任的內部人員，費用一般由主會與他協商溝通；如果是「老倌」戲迷會的會長，則不會收取工作費用。

總括而言，「傳統戲班模式」的優點是簡便靈活、價格實惠；缺點是每場演出舞台上的佈景、服裝、道具如出一轍，帶不出劇目的特點與新鮮感。另外，工作人員需要深厚的戲班知識，年輕人難以入行，導致各職位人員逐漸凋零。雖然現今香港粵劇戲班台前幕後的經費已經大為縮減，但是由於不積極拓展青年觀眾市場、台前缺乏新鮮血液、幕後人員離現代審美距離較大等因素，票房依然難以負荷演出製作的開銷。可幸的是不同劇團已經逐漸開始關注到舞台美術團隊與市場的問題，願意斥資在這些方面提高演出水準，若能在幕前的演員培養上也更着重，相信可以逐漸改變香港粵劇的組織營運風氣。

由官方資助的粵劇演出，大多使用西方劇場舞台美術模式，幕後工作人員組成分為七個部門，整個團隊從導演開始說戲的時候便進入製作，按照劇本、導演要求與演員特點各自做深入調研，提出方案予導演參考，獲得共識以後再進行模擬製作，安排劇組分別試用，然後根據情況與排練進度進行修改，如此不斷改進至上演為止；如果連續演出兩場或以上，甚至還會每一場演出後繼續改進。整個過程約三個月左右，工作人員會按照項目簽約，以合約方式為主辦機構所聘用。

西方劇場的幕後七個部門分別是：

表十七：舞台幕後工作人員組成表

部門名稱	部門職能	部門成員
舞台經理 （Stage Manager）	舞台各個部門協調，演出時管理台前演員與幕後的配合，保證演出可以順暢進行	1位專案經理（PM） 1位舞台經理（SM） 1-2位助理舞台經理（ASM） 4-8位舞台工作人員（Stage Crew）
佈景設計 （Set Design）	按照導演要求設計每一幕的硬景、軟景以及所有佈景	1位佈景設計師 聘用製作公司
服裝設計 （Costume Design）	按照導演要求設計每一位演員的服裝及頭飾	1位服裝設計師 聘用製作與服裝公司（2-3位）
道具製作 （Props Making）	按照導演要求進行道具設計與製作	1位道具設計師 聘用道具製作公司
燈光 （Lighting）	按照導演要求進行燈光設計與配置電腦指令	1位燈光設計師 2-3位燈光執行助理
音效 （Sound）	按照導演要求與演員條件進行音效設計與配置電腦指令	1位音效設計師 2-3位音效執行助理
技術指導 （Technical Direction）	按照導演要求進行特效設計與配置電腦指令	1位技術指導員 1位助理
	合計	20至26位，另外需聘用佈景、服裝、道具公司

　　以上的舞台美術團隊成本昂貴，如果沒有官方機構的資助，此類認真大型的製作幾乎是不可能面世的。其實，投入了龐大資源在舞台美術製作上，最合適的演出方案應該是能夠連續演出十場以上，可是由於香港目前康文署轄下的演出場地是公開開放予大眾申請，人人機會平等，因此幾乎不可能安排連續三天以上的演出。另外，可供選擇的場地有香港演藝學院與新光劇院，但是租賃價格昂貴，競爭也十分激烈，仍是緩和不了場地的難題。西九文化區的戲曲中心現已落成，希望有助解決香港粵劇界的場地問題。

　　香港粵劇戲班台前幕後組成，除了演員、行政人員與舞台美術團隊以外，樂隊也是重要的一環。粵劇「棚面」音樂組合樂器主要有五種類型，第一是硬弓組合，包括二弦、提琴（大板胡）、三弦、月琴和喉管（或橫簫），亦稱為五架頭，大多在演出武戲與排場的時候使用。第二是軟弓組合，包括高胡、揚琴、琵琶（或秦琴）、洞簫、椰胡或二胡，大多為文戲演出所用。第三是從本地曲藝伴奏形式發展起來的組合，包括洞簫、椰胡、琵琶（古箏或秦琴），大多為演出説唱板式的時候使用。第四是吹打樂組合，包括大小嗩吶為主奏，配上鑼鼓等打擊樂器，或加進其他弦索樂器，大多在例戲與古老排場時使用。最後是西洋樂器組合，包括小提琴、色士風、電結他、木琴等為核心，常用於文戲與唱功戲。

　　香港粵劇樂隊的聘任一般由擔任班主的「老倌」或主辦人安排，先聘任樂隊領班，再由樂隊領班安排其他樂隊成員，樂隊

領班是由「掌板」（擊樂領導）或「頭架」（音樂領導）擔任。劇
團若排戲通常會安排兩位領導出席，其他人員則在演出開始以
前半小時左右抵達劇場，全憑經驗與臨場發揮。香港粵劇樂師
的行情十分搶手，皆因民間曲藝社的唱局活動給予樂師的待遇
十分穩定。因此，在激烈競爭之下，粵劇樂隊的藝術水準近年
來也在持續下滑，樂師昂貴的薪酬待遇讓劇團排戲經費難以負
擔，造成惡性循環的生態環境。

第 四 章

香港粵劇流派的承傳

　　本章論述繼承第一代名伶的香港第二代、第三代粵劇「老倌」。通過分析，能夠窺見當時的名伶如何靈活交叉合作組班，他們不斷交流學習、共同創作、相互扶持，成就了五大流派，並培養提攜了下一代的粵劇名伶。

　　他們的交流合作不僅圍繞着省港澳，還積極拓展至新加坡、馬來西亞、越南、美國等地，同時也吸收融匯不同地方藝術的優點進行創新，開闊的心胸與眼界難能可貴。其次，透過研究分析，藝人的家庭影響對於他們的藝術養成也是十分重要的，大多此時期的伶人不是出身於梨園世家，便是自小在家庭氛圍下喜愛看戲的受眾，在十歲左右開始學戲更是奠定基本功基礎的最佳時機。以上整理，望為下一代青年演員提供借鑑與參考。

第一節　香港粵劇第二代接班人

　　香港粵劇開山第一代的文武生藝人在前文已詳細描述，其最大的特色是靈活的組班形式，讓不同藝人能夠長期合作交流，共同在繼承傳統的基礎上通過長期大量的實踐不斷創新，

將其藝術特點透過班社演出及拜師學習傳藝至第二代接班人。「接班人」這個詞特別適合形容第二代粵劇名伶。在班社歷練的實際操作上，第一代名伶選準培養目標、因材施教，在實踐中給予指點，甚至親自修改首本戲以便承傳。第一代粵劇藝人積極提拔年輕演員以穩固賴以為生的市場與票房收入，在技藝傳承的同時，他們亦是年輕演員精神上的支柱。

一、轉承多師的文武生接班人

早期粵劇的小生、小武和武生皆分工明細，行當分明，一齣戲內，同一角色不同場次，因應故事情節發展會由不同演員擔綱演出。例如《王寶釧》一劇中，〈別窰〉一場由小武行當的演員擔綱，〈回窰〉一場則由武生行當演員擔演。後來因為香港市場與觀眾喜歡追捧「角兒」的原因，熱衷於「偶像」效應，所以便出現了「六柱制」與「兼行」的體制。前文綜述了「六柱制」體制及其建立的緣由，「兼行」也是由於戲班體制此項轉變而衍生的。京劇行當沒有文武生一行，但也有不少演員能文能武，如李萬春與李少春，他們都能武場文演、文場武演、兼擅文武。著名香港文武生演員羅家英認為[144]，葉盛蘭更有特色，其本行是小生，但兼演武場，可謂「文武兼備」。

第二代文武生傳人的特點是轉承多師，吸取第一代藝人不同的藝術特點，例如薛覺先的藝術特點是「萬能老倌」，擅演

144 黎鍵編錄《香港粵劇口述史》，三聯書店（香港）有限公司，1993年版，第58頁。

各個行當，追求精緻、優雅、符合時代潮流的舞台藝術風格；桂明揚則專長武戲，在唱腔方面師承薛腔、剛柔並重、爽朗通透，舞台形象高大英偉有型有格；廖俠懷擅演「丑生」，善於發現並鑽研各個階層人物的特徵，被譽為「千面笑匠」；馬師曾的藝術特點是通俗詼諧，唱腔幽默多變；白駒榮專工小生，唱腔細膩，表演深刻。此節主要集中研究在香港獲得廣泛追捧，以及留有經典劇目流傳至今的文武生代表，第二代接班人忠於自己的喜好，長期在前一輩藝人的班社裏參與實踐，並積極研究他們的名劇以及表演技藝，集思廣益且沒有門戶之見，進而結合自身的優點不斷實踐，最終名揚四海。

＊　　＊　　＊

薛覺先接班人陳錦棠（1911-1984）[145]，早期藝名為靚玉，曾經與關德興一起向藝人新北學習武功，後來拜薛覺先為師並認作義父，行內暱稱為「一哥」，並有「武狀元」之譽。雖然他是薛覺先的入室弟子，但沒有局限他喜愛並學習桂名揚藝術風格的追求。他在靶子功、翎子功、腿功與傳統排場方面皆經過嚴格的訓練，除了積極向京劇藝人學習北派技藝以外，更向南派名師吸取南派武功精粹，南北武技共冶一爐，練就了幹練、敏捷、穩定、多樣的武場表演技藝。從藝以後，陳錦棠聘請著名北派武師包世英、蕭月樓、小老虎來南方效力，為其文武兼

145 桂仲川編《金牌小武桂名揚》，懿津出版企劃公司，2017年版，第175頁。

備的戲路添加實力，南拳北腿之風薈萃一時，成為了當時粵劇界的佳話。陳錦棠的戲路很廣[146]，擅演少年英雄楊宗保、薛丁山、高君保等顧盼自豪的正派人物，而飾演西門慶、凌貴興、沙三少等反派人物時，又能細膩描繪其卑污的內心。

陳錦棠初入行時跟隨師父在「覺先聲」班社擔任小生，三年之後被重金禮聘至「日月星」劇團，與曾三多、桂名揚、廖俠懷等合作演出了一年。及後自組「錦添花」專注研發武戲的劇目與發展其觀眾群與戲迷。二戰前夕陳錦棠聘請了著名編劇家給「錦添花」寫戲，如南海十三郎的《五代殘唐》、《桃花扇底兵》、《紫塞梅花》；馮志芬、余文淇合編的《寶劍留痕》、《狀元紅》、《金鏢黃天霸》、《草木皆兵》等。[147]

陳錦棠在唱功上繼承了桂名揚的特點，即剛柔並重、爽朗利索、露字且節奏感強；在表演上，則繼承了薛覺先重視創新，以現實主義的表演程式塑造鮮活的人物形象，勇於結合時代進行突破。他在成名劇目《火燒阿房宮》中「盤腸大戰」一場，連續翻身打滾二十多次，並在演出身負重傷進行包紮一幕時猛然躍起兩尺多高，成功吸引到不少忠實戲迷，獲得觀眾的大力追捧。他的首本戲《女兒香》，初期是由其師父薛覺先反串花旦與他一同擔綱演出的；承繼師父的宗旨，對於後輩，陳錦棠也樂意主動施教，並不固執於劇種的界限，蕭仲坤與蘇少棠

146 (粵劇大辭典) 編纂委員會編《粵劇大辭典》，廣州出版社，2008年版，第897頁。

147 岳清著《錦繡梨園——1950至1959年香港粵劇》，一點文化有限公司，2005年版，第16頁。

皆是其門下弟子。同時，與他合作過的花旦更是多不勝數，芳
艷芬便是其中的代表人物，經典劇目《董小宛》與《萬世流芳張
玉喬》更是轟動一時，並流傳至今。與第一代大部分晚年返回
廣州的藝人不同，陳錦棠晚年沒有離開香港，居於香港直至逝
世。

<div align="center">＊　　　＊　　　＊</div>

　　另一位薛派傳人麥炳榮（1915-1984），他與陳錦棠的從藝
道路相似，同時具備了薛派與桂派的藝術特點。他曾加入「覺
先聲」劇團，並擔任第二小武。麥炳榮最擅長古老排場，專工
武行，功架獨特，其嗓子雖然略帶沙啞，但行腔流暢自如，具
有其獨特的韻味，雖然主要擔綱文武生行當，演戲時卻「火氣」
十足，戲路近似武生，因此綽號為「牛榮」。入班初期，麥炳榮
學習薛覺先，但由於性格氣質非優雅瀟灑類型，故未能得心應
手，後來改學桂名揚的戲路與表演風格，並結合自身性格與條
件展現所長，演藝唱功均大有進步。[148]三十年代末期，麥炳榮
在「覺先聲」劇團升任正印小生。二戰期間，他遠赴美國演出，
直到1947年初才回到香港參加「前鋒」粵劇團。之後，他陸續
參加了「五福」、「金鳳屏」、「新龍鳳」、「梨園樂」、「慶豐年」等
劇團。

　　麥炳榮十分受班主和觀眾的歡迎，因為性格不計較，不追

148　桂仲川編《金牌小武桂名揚》，懿津出版企劃公司，2017年版，第
　　178頁。

求名分，有戲德並絕不欺台。1959年，麥炳榮在香港與名花旦鳳凰女組建「大龍鳳」劇團，六十年代期間麥炳榮更是香港粵劇界的「當紅炸子雞」，他的首本戲有《百戰榮歸迎彩鳳》、《鳳閣恩仇未了情》、《彩鳳榮華雙拜相》等。時至今天，這些經典劇目還經常為後輩所演出。他與鳳凰女合組的「大龍鳳」戲班培育了不少香港粵劇界的中流砥柱，如陳好逑、阮兆輝等。[149]同時，「大龍鳳」更將其首本戲拍攝成電影，廣泛流傳至今。從藝期間，麥炳榮拍攝的粵劇電影，在香港、南洋、美加都很受歡迎。晚年他居於美國，其後也病逝於美國。

＊　　＊　　＊

薛覺先第三位接班人呂玉郎（1919-1975），幼年在廣州讀書[150]，曾經跟隨名伶王中王學藝，從小就喜愛聽粵曲，行內稱他為「鏡哥」。呂玉郎四十年代拜薛覺先為師，加入「覺先聲」劇團，擔任第二小生，隨後加入半日安與上海妹的「大中華」戲班，擔任文武生，聲名鵲起，得到觀眾的認可與歡迎。新中國成立以前，呂玉郎邀請楚岫雲、陸雲飛等名伶組建「永光明」劇團，及後於1959年返回廣州繼續其演藝工作。呂玉郎繼承了薛覺先的唱腔風格，講究科學的發聲方法，聲線鬆弛明亮，運腔

149 岳清著《錦繡梨園──1950至1959年香港粵劇》，一點文化有限公司，2005年版，第327頁。

150 （粵劇大辭典）編纂委員會編《粵劇大辭典》，廣州出版社，2008年版，第879頁。

流暢自如，高低跌宕韻味濃郁，被冠以「玉喉」之譽。其扮相瀟灑俊雅，表演自然細膩，更曾親自參與部分劇本的編寫工作，如《梁山伯與祝英台》、《劉金定斬四門》等。

　　呂玉郎在香港淪陷期間，曾返回廣州，並先後在廣西與湖南等地演出[151]，他繼承的薛派戲寶有《梁紅玉》、《歸來燕》、《暴雨殘梅》等，呂玉郎自己的首本戲則有《玉簪記》、《附薦何文秀》、《牡丹亭》、《拜月記》等；除了傳統劇目，他也能演出《紅色的種子》、《龍馬精神》、《阿霞》等現代戲。受呂玉郎藝術薰陶的後一輩藝人有其子呂洪廣、姪兒呂雁聲、徒弟關國華與陳曉明等。由於他中晚年便返回廣州生活，因此其傳承人也較多在廣州粵劇範圍。

<div align="center">＊　　　＊　　　＊</div>

　　薛覺先最後一位入室弟子為粵劇名伶林家聲（1933-2015），他屬於第二代與第三代粵劇藝人過渡時期的文武生「老倌」。林家聲很早便以神童姿態登台演出「武松」；小學畢業後，他跟隨男花旦鄧肖蘭芳學戲，期間學習了粵劇古老排場戲與古腔官話演唱技藝。及後，林家聲在玫瑰音樂學院跟隨黃志允學習表演，隨李海榮和著名樂師王粵生習唱，並隨袁小田和郭鴻濱學習北派武打；他也熟悉鑼鼓，更曾經以「掌板」（擊樂領班）一職謀生。

151　岳清著《錦繡梨園——1950至1959年香港粵劇》，一點文化有限公司，2005年版，第366頁。

　　林家聲十三歲正式加入劇團，十六歲獲得薛覺先賞識，收為入室弟子，參加「覺先聲」劇團的演出，後來還參加過「前鋒」、「大龍鳳」等劇團的演出。林家聲繼承了薛派藝術風格，扮相瀟灑俊雅，唱腔流暢幹練。他在舞台表演上亦繼承了薛派追求精緻、優雅、符合時代潮流的舞台藝術風格。在五、六十年代期間，林家聲先後組織過不少劇團，並擔任文武生，首本戲有《雷鳴金鼓戰笳聲》、《無情寶劍有情天》、《眾仙同賀慶新聲》等，深受觀眾們歡迎。1965年，林家聲再接再厲，推出第二波首本戲《碧血寫春秋》、《情俠鬧璇宮》、《連城璧》等劇目，對香港粵劇界造成了不小的影響。

　　林家聲在組建「頌新聲」劇團後，致力進行藝術上的改革創新，體現了他的創意與藝術理想的高度，令其劇團演出時段跨越了六十年代至九十年代，創作了超過四十齣優秀劇目，傳誦至今，行內譽為「林派」經典。林家聲的改革包括：第一，在劇團內確立新劇開演前的多次排練制度，並在演出後必定進行檢討會，為下一次演出提升水平；第二，縮減演出時間以便適應時代的變化與觀眾的需求；第三，採用熄燈轉換佈景減少落幕，並率先使用幻燈字幕；第四，引入幻燈片作為佈景等。

　　除了粵劇舞台演出外，林家聲亦是電影界的紅星，他的銀幕作品大多為由他擔綱演出的粵劇改編而成的電影，如《胡不歸》、《雷鳴金鼓戰笳聲》、《無情寶劍有情天》、《李師師》等，他同時也拍攝過時裝電影《父母心》、《天長地久》等。1980年，林家聲率領「頌新聲」劇團到廣州演出，在中山紀念堂共演十一場，是改革開放後首個到廣州演出的香港粵劇團。1986年，在

官方舉辦的薛覺先紀念活動中，「頌新聲」再於廣州演出了《胡不歸》與《花染狀元紅》，為其流派在廣東流傳作出了很大的貢獻。時至今天，許多地方粵劇訓練班培養的文武生皆是學林家聲的首本戲，業界流行說「真男學聲哥（林家聲），假男學任姐（任劍輝）」一定會當紮（走紅），可見其戲寶在省港觀眾間的影響力。1993年，林家聲在香港新光戲院完成了歷時一個月的「林家聲粵劇藝術匯演」以後便退出藝壇，移居加拿大。

<div align="center">＊　　　＊　　　＊</div>

薛覺先在香港培養的第二代粵劇接班人數目不少，並且因為薛覺先愛才無私的個性，大多能在繼承的基礎上不斷實踐創新，成為獨具一格的香港粵劇「老倌」。從以上可見，桂名揚對於第二代藝人的傳承與薛覺先同樣重要，如陳錦棠和麥炳榮皆學習了他的表演風格，融會貫通薛派才能自成一格的。除了陳、麥兩位，任劍輝與梁蔭棠亦是桂派的第二代接班人。

任劍輝（1912-1989）是著名女文武生，學藝初期跟隨姨母全女班武生小叫天學戲，後來在廣州大新公司與先施公司的天台粵劇場作全女班演出，升為第二小武後，拜女文武生黃侶俠為師。不久以後，她便在新會茶室附設的劇場演戲，初露頭角，及後在廣州安華公司的天台粵劇場擔任正印武生，與花旦梁雪霏等合作，也曾與陳皮梅、譚蘭卿等在梅花影班社共事。

根據香港文化博物館所藏「太平戲院粵劇文物」，一封馬師曾親筆書札[152]，上款祥兄，下款馬師曾，無具體年份日期，也

152　香港文化博物館「太平戲院粵劇文物」，博物館編號：2006.49.732。

足以看到馬師曾對於任劍輝的欣賞與肯定，書札內文如下：「祥兄為晤茲有懇者敝班欲定『任劍輝』為台柱素知兄及黃蘇兄與任小姐有舊，萬事拜托兄及黃蘇兄玉成此事每年薪金七千二百元即每月六百左右，敝傭麥牛帶來港幣貳百員為定銀無論如何求兄與黃蘇君鼎力餘容面謝。」任劍輝漸有名氣以後，並不滿足於其時的藝術造詣，感到仍有改進空間，她十分欣賞桂名揚的表演風格，遂向桂名揚學習[153]，尤其鑽研其身段、台步與功架唱做方面的技藝。經過不斷鑽研學習，任劍輝終於根據自身特點開闢了自己的戲路，最擅長演繹文弱書生、儒雅文士、多情公子等，舞台上的表演額外俊俏溫柔、風流倜儻，加上早期學藝打下的小武功底，使她能夠「文戲武做」，節奏爽快、流暢，成為眾多婦女觀眾的「戲迷情人」。

三十年代前期，任劍輝奔走於海防、河內、香港等地演出，成為炙手可熱的名伶，1936年，二十四歲的她應邀到澳門以「群芳豔影」班牌演出，大獲好評，適逢抗日戰爭爆發，任劍輝遂決定留在澳門發展。四十年代初期，她與陳豔儂、蘇州女等組建「金星」劇團，此為她第一次參與男女合班的演出。1944年，任劍輝與歐陽儉、陳豔儂等組建「新聲」劇團，並邀得白雪仙加盟，促成了後期任白的合作。在「新聲」時代，任劍輝的唱做功架已經自成一派，其時民眾皆稱之為「任派」。

153 黃兆漢、馮瑞龍主編《任劍輝研究學報》，鷺達文化出版公司，2012年版，第5頁。

抗戰勝利以後，隨着「新聲」劇團到香港發展，任劍輝便結束了她在澳門十年的演藝生涯，並很快在香港扎穩根基，她在1951年正式從影，成為跨界藝人。她的首部電影《情困武潘安》在香港及海外皆非常賣座，致使及後片約不斷，在1951年至1968年期間，任劍輝一共拍攝了三百多部影片，經典影片有《帝女花》、《紫釵記》、《李後主》等，不少影片題材是改編自她的粵劇首本戲。1956年，任劍輝、白雪仙、蘇少棠等組建的「仙鳳鳴」劇團正式成立，並與編劇家唐滌生一起締造了一系列「任白」經典戲寶，流傳至今。任白於六十年代開始淡出舞台，在1963年組織「雛鳳鳴」劇團，致力培養後輩，傳承任白戲寶與任派藝術，第三代成名並在香港粵劇有一定影響力的傳人有龍劍笙、朱劍丹、陳寶珠等。香港粵劇第三代及當代繼承人，尤其是女文武生，基本皆是以演出任白戲寶出道，雖然大多是依賴看錄影、聽唱片以及聘請相關師傅進行學習，但是只要學得有幾分「相似」並得到觀眾的認可，便能成名。任劍輝隨着1968年《李後主》電影版公映以後，便正式退出戲壇，之後曾經破例參與少數慈善演出，晚年與白雪仙在加拿大居住，1989年病逝於香港，享年七十七歲。

＊　　＊　　＊

梁蔭棠（1913-1979），自幼喜歡跟着鄰里「盲公」唱粵曲，後來十二歲便由堂兄梁秋帶他到「新春秋」戲班學習音樂，之後隨男花旦馮小非學藝，他勤學苦練，演過「馬旦」和「包尾花旦」，頗受好評。梁蔭棠十五歲進入戲班，從配角做起，次年為

桂名揚賞識[154]，收為門生，專工小武行當。他喜歡鑽研，偶爾看見武術家陳斗在路上表演氣功，佩服得五體投地，當場便拜陳斗為師，陳斗也很認真地教授他氣功與武術。十八歲時，梁蔭棠隨戲班到越南演出，擔任第三小武，由於他演出賣力並能把氣功、武術和雜技手法運用到舞台，頗受歡迎，開始漸露頭角。

但是梁蔭棠並沒有滿足於眼前的小成功，在一次與陳錦棠同台演出時，他見識到陳錦棠的深厚武功，深為折服，便拜陳錦棠為師，得到陳錦棠的悉心栽培，不久後更扶持他上位至正印小武，同行讚譽他為「武探花」。成名以後，梁蔭棠並沒有停下轉益多師的腳步，如跟隨武生少達子學習《六國大封相》的「坐車」功架；向周鋒、周標等著名武師學習武功，將三節棍、羅漢拳、醉拳、單刀耍得出神入化。梁蔭棠的唱腔繼承了桂名揚的剛柔並重、爽朗通透，同時還吸收了同輩新馬師曾的韻味與何非凡的悠揚；表演則多以南派武功取勝，演技剛柔兼備，既沉穩帶勁又靈巧生動。

五十年代初期，梁蔭棠在「勝壽年」、「冠南華」、「新世界」等劇團，演出一系列小武戲，六十年代初到佛山，擔任劇院與劇團團長的工作。他的首本戲有《趙子龍催歸》、《周瑜歸天》、《七虎渡金灘》等。他那難度極高的硬功夫，與獨創的「武丑鴨」形式演技，至今仍獲得行內盛譽，但也許是生不逢時及表演難

154 桂仲川編《金牌小武桂名揚》，懿津出版企劃公司，2017年版，第177頁。

度太大的原因，梁蔭棠後繼的接班人不多，成名的亦較少。

<center>＊　　＊　　＊</center>

廖俠懷雖然擅演「丑生」，但從藝期間，其舞台魅力亦影響過不少文武生演員，其中代表人物有黃千歲（1915-1995），他十八歲進入戲班，拜廖俠懷為師，初期學習丑生，及後轉學小生，並被廖俠懷與肖麗章領銜的「日月星」劇團聘為第二小生[155]。不久後，正印小生陳錦棠被挖角，黃千歲便被提升為正印小生。抗戰期間，黃千歲滯留美國；抗戰勝利後，他即回到香港演出，與譚蘭卿在「花錦繡」劇團合作，並在「耀榮華」、「梨園樂」、「金鳳屏」等多個劇團擔任小生與文武生。

黃千歲對唱腔頗有研究，由於對唱功願意下苦功，因而其唱功韻味濃郁、嗓子音域寬且紮實，演唱時候高低跌宕有分寸，有如高山流水，毫無靡靡之音。在舞台表演上，他即學廖俠懷善於發現並鑽研各個階層人物的特徵，亦仿效桂名揚功架硬朗之風格，並有「半個桂名揚」之稱謂。黃千歲在業界以唱腔取勝，深受粵曲唱家與唱片界青睞，他與白雪仙合唱的〈杜十娘〉，以及與著名唱家梁素琴合唱的〈隋宮十載菱花夢〉，成為經典粵劇名曲，傳誦至今。黃千歲的首本戲有《漢光武走南陽》、《鐵膽琴心未了情》、《女帝香魂壯士歌》、《一年一度燕歸來》、《春燈羽扇恨》、《鳳血化干城》、《人約黃昏後》等。黃千歲較早

155 （粵劇大辭典）編纂委員會編《粵劇大辭典》，廣州出版社，2008年版，第957頁。

退出藝壇，六十年代便移居美國安享晚年。

<center>＊　　　＊　　　＊</center>

　　鑽研馬師曾流派的第二代還有新馬師曾（1916-1997），他被業界暱稱為「新馬仔」，九歲便開始學戲，拜師當時著名小生細杞（何壽年），十歲就開始登台演出[156]，十一歲獲得神童之譽。師父細杞對名伶馬師曾甚為傾慕，希望徒弟日後能如馬師曾一樣出彩，因此為他取藝名為「新馬師曾」。新馬師曾早期演出多為童角戲，如《十三歲童子封王》，期間他也隨武生新珠學習「關公戲」的功架技藝。1939年間，新馬師曾加入薛覺先「覺先聲」劇團，憑藉《貂蟬》中飾演呂布一角，聲名大噪，及後飾演《西施》一劇中的勾踐，再憑一曲〈臥薪嘗膽〉而廣為人知。此後，他先後參加了「勝利年」、「鳳凰」、「明治」、「榮華」及「大光明」等劇團。抗戰期間，他隨團在廣州四鄉演出，直到1945年，他到上海登台，認識了京劇名伶周信芳、馬連良，並學習和借鑑了京劇表演藝術的精華為己所用，藝術水準獲得進一步提升。

　　新馬師曾的唱腔風格，先是在薛腔中汲取養分，轉而吸收了粵曲曲藝界女平喉的旋律跌宕與偷收抖漏的技巧，再參考了京劇藝人的發聲方法，匯聚一爐，在自身天賦嗓音清亮的條件下，充分發揮了高低自如的聲音，形成了別具一格的「新馬

156 駱文靜著《雅號‧逸名》，粵劇藝術博物館叢書，廣州出版社，2017年版，第111頁。

腔」，受到廣大觀眾的歡迎與追捧。舞台表演方面，新馬師曾多才多藝，文武兼備，而且編、導、演皆能，故留下了大量經典名劇。他的表演沿襲馬師曾生動自然的風格，又擅長臨場發揮，因此雖然其個子不高，但他仍能駕馭不同戲路和搭配不同花旦對手。

1946年起，新馬師曾進入了演藝事業的高峰期，先後加入不同劇團，並與李海泉、鄭孟霞、陳錦棠、羅品超等合作。六十年代後，他組建了不少劇團，包括了「五王」、「玉馬」、「新馬」等。其文場首本戲有《萬惡淫為首》、《胡不歸》、《光緒皇夜祭珍妃》，武場首本戲則有《一把存忠劍》、《鍾無豔》與關公戲等，新馬師曾演關公戲的袍甲戲時威風凜凜，完全不受他身形瘦小的影響。七十年代後新馬師曾淡出舞台，只會為了慈善作義演，並開始培養接班人，他於1984年收了花旦曾慧、生角彭熾權與梁廣鴻為徒弟，並且與他們組建新一屆「新馬」劇團，演出了一個多月。1993年，他以七十八歲高齡與弟子曾慧演出了《胡不歸》與《白蛇傳》中的兩個片段。[157] 新馬師曾一生熱心慈善事業，從五十年代起便每年為香港慈善機構「東華三院」義唱籌款，直到1994年臥病在床，四十四年從未間斷。1953年，香港八和會館成立，他更被推舉為首屆主席。從藝期間新馬師曾也參與拍攝了不少粵語和粵劇電影。他為香港粵劇界所做出的貢獻令他獲得了英國牛津大學名譽藝術博士的榮譽，以及獲英

157 （粵劇大辭典）編纂委員會編《粵劇大辭典》，廣州出版社，2008年版，第957頁。

女王頒授的 MBE 勳銜（大英帝國員佐勳章）。

<div align="center">＊　　　＊　　　＊</div>

　　除了以上所述的八位香港粵劇第二代文武生代表以外，還有兩位代表人物；其中之一是石燕子，他與第一代名伶靓次伯同樣文武兼備。靓次伯以「文武鬚生」著稱，亦是香港公認的粵劇「武生王」，他能文能武，亦能演繹跨年齡行當的人物，如在《七虎渡金灘》一劇中，他先飾演楊繼業，表演「楊令公碰碑」；再扮演楊廷輝，演唱「四郎探母」；最後以楊延昭的身份演出「六郎罪子」一折（京劇稱之為「一趕三」）；其精彩絕倫的表演，讓觀眾歎為觀止。靓次伯的唱腔吸收了民間說唱的藝術特點，並將其運用到舞台演出之中，形成了其獨特的唱腔風格，在行內獲得「龍舟王」的美譽。[158]

　　石燕子（1920-1986）幼時與新馬師曾拜同一師門即小生細杞門下，十一歲入行並開始登台演出，與「新馬」同樣獲得「神童」之譽。[159]四十年代初，他參加過「大金龍」等劇團，演出《黃飛虎反五關》等劇目，受到業界的注目。抗戰勝利以後，他組織「燕新聲」劇團，首本戲為《多情燕子歸》、《花蝴蝶》、《火海葬香妃》等，對香港粵劇界造成了一定的影響。五十年代起，

<hr />

158　駱文靜著《雅號・逸名》，粵劇藝術博物館叢書，廣州出版社，2017 年版，第 57 頁。

159　（粵劇大辭典）編纂委員會編《粵劇大辭典》，廣州出版社，2008 年版，第 942 頁。

石燕子先後在香港的多個劇團參與演出，主演劇目包括《冷面熱情郎》、《鐵馬碎銅宮》、《淒涼姊妹碑》等，其中尤以《秦庭初試燕新聲》為佼佼者，風靡一時。

　　石燕子舞台上文武俱佳，擅演小武，武戲十分出色，他的做功仿效陳錦棠，武功俐落，英姿颯爽，被譽為「新科武狀元」。除了舞台演出以外，石燕子更涉足電影界，拍攝了不少武俠電影，如《方世玉》等。退休以後，石燕子依然關心社會，1984年仍與陳非儂等在香港大會堂為慈善事業義演籌款。

<p style="text-align:center">＊　　＊　　＊</p>

　　香港第二代文武生的另一代表人物是何非凡（1918-1980）。他十五歲開始隨李叫天學戲。[160] 他早期學習花旦行當，後來改攻文武生，十六歲便進入劇團參加演出，從跑龍套做起。何非凡因為相貌俊俏，曾受到一些班中人排擠，除了讓他反串演出「馬旦」以外，還稱他為「雞仔年」、「靚仔凡」等。後來何非凡轉投別班，先後加入「大羅天」、「黃金」、「樂其樂」、「紅梅」等劇團，並曾赴越南、上海等地演出。1947年，何非凡在廣州自行組建「非凡響」粵劇團，於1948年與楚岫雲合作演出首本戲《情僧偷到瀟湘館》，共演出了三百多場，開始了他在粵劇界大紅大紫的藝術道路。

160　（粵劇大辭典）編纂委員會編《粵劇大辭典》，廣州出版社，2008年版，第945頁。

何非凡唱腔善於吸收粵曲曲藝的特點，並根據自己的聲音條件一再揣摩改良，終於獨創出「凡腔」（俗稱「狗仔腔」），演唱時運腔連疊，忽而低沉，忽而高亢，鬆緊有度，行腔極有韻味。他曾經與不少花旦合作，代表作有與紅線女合演的《玉女凡心》、與芳艷芬合演的《一彎眉月伴寒衾》、與鄧碧雲合演的《碧海狂僧》、與余麗珍合演的《風雨泣萍姬》，皆顯示了何非凡在行內人緣極佳，非常受到拍檔花旦們的歡迎。五十年代末，何非凡與吳君麗組成「麗聲」劇團，合演的《雙仙拜月亭》與《百花亭贈劍》皆是歷久不衰的起班名劇。他在五十年代初也開始參加電影拍攝，與妻子羅艷卿合組「宇宙影業公司」，將自己的粵劇名作搬上大銀幕，一生參演的電影約八十部。六十年代，他更出任香港八和會館主席，為同行謀取福利，其熱心喜善的品德為後人讚譽。

* * *

總結第二代文武生接班人的特質：第一，多是幼年進入戲班學藝，從低做起，短時間便展現天賦獲得提拔；第二，轉承多師，不斷向前輩、同輩、兄弟劇種的演員學習，集思廣益為己所用；第三，獨創首本劇目，起用不同花旦不斷實踐琢磨，與不同對手擦出藝術火花；第四，參與電影拍攝，記錄表演技藝，使名劇得以廣泛傳播，收納不同領域的觀眾；第五，關心社會，熱心公益，在公眾之中保持正面形象；最後，積極扶持後輩，樂見青出於藍，兩代之間甚至會一起合作。

除以上所述之外，最為重要的是當時有一眾極度具備鑑賞

能力與財力的商人、班政家、大公司願意為不同名伶投資組班，讓他們有眾多的實踐機會，並且帶領着娛樂事業發展的時代趨勢。現今廣州粵劇團的問題是班底過於死板，演員之間無法良好交流學習，據前輩高升回憶，其實廣東粵劇院早期的劇團是三年更換一次主演配搭的，後來不知為何就取消了這個制度。廣州粵劇團的優勢則是政府針對性集中投放資源，讓團隊得以不用擔心生計，認真製作劇目作品。香港目前的粵劇團優勢是沿襲了前人按照票房趨勢、靈活組班的形式，讓藝人可以不斷與不同對手互相交流學習，碰撞火花。但是由於沒有恆常的資助，生計是香港粵劇藝人的大問題，面對着手停口停的壓力，越來越少年輕人願意入行，雖説是靈活組班，但缺乏金主與新血，製作水準遂每況愈下，並且青黃不接。

二、以仙派、芳派及紅派為代表的花旦接班人

香港第二代粵劇花旦接班人以白雪仙、紅線女與芳艷芬影響最為深遠。此外，又有余麗珍（紫牡丹）、鳳凰女（紅牡丹）、鄧碧雲（藍牡丹）、羅艷卿（銀牡丹）、吳君麗（白牡丹）、南紅（綠牡丹）、于素秋（黑牡丹）、林鳳（黃牡丹）八位女演員結義金蘭，號稱「八牡丹」。其中，余麗珍排行最長，而于素秋是麥炳榮的第三任妻子，她與林鳳主要在電影方面發展，其餘六位則在舞台與電影兩個範疇均有發展。另外，還有三位值得關注的第二代花旦接班人，她們是李香琴、陳好逑與李寶瑩，她們在繼承與發展上都有傑出的表現。

<div align="center">

＊　　＊　　＊

</div>

　　白雪仙（1928-）是粵劇名伶白駒榮的第九名孩子，出身梨園世家，自幼便對粵劇有濃厚的興趣。在父親的牽線下，白雪仙十二歲拜薛覺先為師，先加入「覺先聲」從梅香做起，及後跟隨父親到越南河內演出，擔任第三花旦。唱腔方面，白雪仙曾師從音樂家洗幹持，專工粵劇唱功。抗戰時期，粵劇班社演出受到影響時，白雪仙一度在歌壇演唱，並參加「新東亞」粵劇團演出。

　　1942年，白雪仙加入「錦添花」劇團，與陳錦棠合作，擔任正印花旦，到廣州演出，其後也參加過衛少芳的「太上」劇團。次年年中，她隨父親到澳門演出，加入「日月星」劇團擔任二幫花旦，兩個月以後，她與「日月星」正印花旦陳艷儂轉投任劍輝組建的「新聲」劇團，擔任二幫花旦，此為「任白」第一次舞台上結緣[161]。抗戰勝利以後，「新聲」劇團移至香港發展尋求更大的市場，主要成員也一同到港，包括了任劍輝、陳艷儂、靚次伯、歐陽儉、白雲龍、白雪仙等。此段期間，白雪仙正值青春叛逆期，特別擅演刁蠻、活潑、富有青春氣息的花衫人物，在《紅樓夢》、《海棠淚》等劇中的表演，刁蠻任性，天真可愛，被戲迷稱她為「刁蠻公主」。回到香港以後，白雪仙先後參加過「金鳳屏」、「多寶」、「五福」、「利榮華」、「鴻運」等劇團，首本戲有《花都綺夢》、《小愛神》、《紅樓夢》、《紅白牡丹花》、《富

161 （粵劇大辭典）編纂委員會編《粵劇大辭典》，廣州出版社，2008年版，第942頁。

士山之戀》等。

　　自1953年「鴻運」組班以來，任劍輝、白雪仙與唐滌生合作無間，直至1956年，「任白」決心創辦「仙鳳鳴」，便誠意禮聘唐滌生加入，一同打造粵劇精品，可見「任白」對劇本的重視與對演出的高要求。唐滌生長期鑽研劇本，從元雜劇、明清傳奇等豐富材料裏提煉出一批優秀作品，流傳至今。「仙鳳鳴」的陣容除了任、白以外，還有梁醒波、靚次伯、任冰兒、蘇少棠等。第一屆公演《紅樓夢》，特邀電影紅星梅綺飾演薛寶釵，並在服裝、佈景、道具、音樂各方面力求盡善盡美[162]。此時期的白雪仙年齡與思想漸趨成熟，對藝術有理想、有抱負，並繼承了薛覺先的藝術精神，在傳統的基礎上勇於創新，追求舞台的精緻與藝術上的「完美」。因此她透過九屆「仙鳳鳴」的劇本，成功地塑造了性格剛毅、勇敢頑強地追求理想中的「幸福」之古代女性形象。

　　據筆者的個人所知來分析，白雪仙的舞台做功身段秉承薛覺先的精緻、優雅，廣泛攝取京崑劇種的花旦行當的表演優點，京劇名伶梅蘭芳更是她的偶像之一；唱腔方面，因為幼年便隨音樂家練習唱功，因此高音特別清脆明亮、旋律高低跌宕層次分明，並能配合女文武生任劍輝定弦提高兩至三度（空弦從C改到E）來演唱；而最為人們津津樂道的是「任白」劇中念白的技巧，抑揚頓挫分明，咬字吞吐流暢，感情細膩，引人入勝，

162　岳清著《錦繡梨園——1950至1959年香港粵劇》，一點文化有限公司，2005年版，第288頁。

速度快慢結合適當，是粵劇口白練習的範本。此外，白雪仙主張分幕暗燈配音樂、口白配音樂、劇團服裝統一，並且不惜工本投資舞台美術，她對藝術的要求也是行內的典範。白雪仙對藝術精益求精、不斷完善作品、關注社會時代發展的觀念，一直可以從她擔任其徒弟「雛鳳鳴」演出的藝術總監時表露無遺。

關於「仙鳳鳴」的演出，詳見下表所列出的歷屆演出資料：

表十八：「仙鳳鳴」演出劇目表

年份	屆別	劇目
1956	第一屆	《紅樓夢》、《唐伯虎點秋香》
1956	第二屆	《牡丹亭驚夢》、《穿金寶扇》
1957	第三屆	《蝶影紅梨記》、《花田八喜》
1957	第四屆	《帝女花》
1957	第五屆	《紫釵記》
1958	第六屆	《九天玄女》
1958	第七屆	《西樓錯夢》
1959	第八屆	《再世紅梅記》
1961	第九屆	《白蛇新傳》

以上第一至第八屆的作品皆由唐滌生撰寫，而最後一屆的《白蛇新傳》則由葉紹德執筆。

1947年白雪仙開始拍電影，主演的第一部電影是「新聲」劇團的戲寶《晨妻暮嫂》。從1947到1968年間，她主演和參演過大約二百部電影，其中由她主演的超過一百一十部。她演出的名片多是改編自她主演的著名粵劇，如《紅白牡丹花》、《富士山之

戀》、《紫釵記》、《帝女花》等。1967年她組成了「仙鳳鳴影片公司」，製作了粵語片最大型的粵劇戲曲片《李後主》，其後便退出影壇。不過她和任劍輝仍不斷扶持她們的接班人龍劍笙、梅雪詩等組織的「雛鳳鳴」劇團，扶助它成為一個著名的、空前的粵劇長壽班霸。1969年，她和任劍輝一起退出舞台。後來，兩人成立了「任白慈善基金有限公司」，捐贈支持香港許多大學的校舍建設等活動。

白雪仙除了擁有自己的班牌、創立獨具特色的「仙腔」、耗資有系統地排演新編有品質的劇目、邀請優秀的業界成員加盟及進行多線發展之外，更協助徒弟們繼承「仙鳳鳴」的藝術成就。雖然白雪仙很早就退隱幕後，但是一直在「雛鳳鳴」的成長與演出中給予很多指點與扶持。「任白」的經典劇目，對香港粵劇影響深遠，時至今天，大班牌仍然不斷上演她們的劇目，並且極少改動。白雪仙看到這會影響粵劇將來的發展，更是以身作則，對「雛鳳鳴」近十幾年重演的劇目親自進行大幅修改，致力為香港粵劇的發展作出一些示範與參考。

＊　　＊　　＊

芳豔芬（1928-）兒時經常陪伴長輩看戲，耳濡目染，漸漸也愛上了粵劇，喜歡唱唱跳跳。幼年在蔭民書院念書，亦得到音樂老師讚賞其聲音條件。1938年，剛滿十歲便進「國聲劇社」，跟隨師父白潔初學戲，進一步啟發藝術潛能。芳豔芬其後又隨男花旦鄧肖蘭芳學戲，鄧肖蘭芳經驗豐富，熟悉傳統排場，為此代不少花旦及文武生打下良好的傳統基礎。次年，她

與紅線女同時進「勝壽年」劇團,被譽為該團一對活潑美麗的「小宮燈」。憑着在「國聲」打下的紮實功底與優美音色,芳艷芬十三歲便擔任二幫花旦,並受聘到越南演出。抗戰期間,香港淪陷,她便返回廣州在「大東亞劇院」演出。十六歲時便已升為省港大班的正印花旦。

及後,在《白蛇傳》中,她唱〈夜祭雷峰塔〉一曲,以鼻顎發聲,圓潤淡雅,餘音嫋嫋,如珍珠落盤,水銀瀉地,創造了以「反線二黃」為標誌的「芳腔」,形成了獨特流派,令聽者着迷,譽滿羊城。

1947年,芳艷芬在香港組建「艷海棠」劇團[163],1953年獲得戲迷選為「粵劇花旦王」,可見當時香港粵劇市場十分重視演員的唱功藝術。「新艷陽」劇團則是由芳艷芬自資於1953年成立的劇團,亦是五十年代最受香港粵劇觀眾歡迎的劇團之一。1954至1957年期間,芳艷芬不斷請來當時著名文武生,如陳錦棠、黃千歲、麥炳榮、任劍輝、新馬師曾等,合作演出不同劇目;其中她與任劍輝演出的《梁祝恨史》,備受讚賞。但由於後來芳艷芬以家庭為重,加上任劍輝致力為「仙鳳鳴」演出等種種原因,1958年3月「新艷陽」以《白蛇傳》作為「花旦王」芳艷芬的告別舞台紀念作品。

163 馮梓著《芳艷芬傳及其戲曲藝術》,獲益出版事業有限公司,1998年版,第9頁。

　　除了不斷組班、擁有自己的班牌、創立獨具特色的「芳
腔」、耗資排演新編有品質的劇目、邀請優秀的演員合作以外，
隨着粵劇藝術搬上銀幕，為適應觀眾需求，芳艷芬接受香港的
電影公司邀請，成為電影公司的第一女主角，進行多線發展，
曾拍了粵劇藝術片一百五十多部，使她的演藝事業達到巔峰。
1958年告別舞台的同時，芳艷芬自資拍攝了一部彩色電影《梁
祝恨史》與觀眾話別。在好朋友李曾超群的鼓勵下，二人在
1984年成立「群芳慈善基金會」，參與社會慈善活動，花了大量
心血將歷年來積累的首本曲目，灌錄成一套鐳射唱片——《芳腔
新唱》，完成了一項藝術工程，受到粵劇界和聽眾普遍好評，為
「芳腔」藝術的傳承和創造作出莫大貢獻。1996年，她更獲頒發
MBE勳銜（大英帝國員佐勳章）。[164]

<p style="text-align:center">＊　　＊　　＊</p>

　　第三位在香港粵劇界影響力甚大的第二代花旦是紅線女
（1925-2013），她自小在廣州念書，師從舅母粵劇藝人何芙蓮學
戲，十三歲便在香港粉墨登場演出。抗戰期間，香港淪陷，她
跟隨舅母到湛江演出，及後參加馬師曾領銜的「勝利」劇團，在
廣東、廣西兩省演戲。抗戰勝利以後，紅線女又回到香港，並
隨劇團赴越南、新加坡等地演出。在香港的時候，更與馬師曾
組建「真善美」劇團，與馬師曾、薛覺先等合演《蝴蝶夫人》、

164　《粵劇大辭典》編纂委員會編《粵劇大辭典》，廣州出版社，2008
年版，第948頁。

《清宮恨史》等劇。紅線女1955年返回廣州，參加廣東粵劇團工作，及後更專注於廣東粵劇院副院長與藝術總指導等職務，自此與香港戲迷的聯繫便沒有往時那麼頻繁了。

紅線女的唱腔藝術馳譽海內外，自成一派[165]，其唱腔意切情真，音色優美且音域寬廣，高音區域華麗清澈，中音區域甜美圓淨，低音區域醇厚濃郁。她的咬字與行腔也是達到至高境界，字正腔圓，自然流麗，十分悅耳動聽。「紅腔」的成功是在繼承粵劇前輩藝人的唱功藝術上，吸收京劇、崑曲、歌劇與西洋音樂藝術的長處，融會貫通，勇敢革新，從而創造出獨特的成果。

舞台實踐方面，紅線女在香港期間曾經參與多個劇團[166]，並夥拍過馬師曾、薛覺先、何非凡、陳錦棠、任劍輝等藝人，其中她受到馬師曾與薛覺先的影響最深，「真善美」劇團第一屆上演的劇目《蝴蝶夫人》便邀得薛覺先與馬師曾兩大伶王與她配戲，是當時的社會環境條件，致使紅線女有此得天獨厚的優勢，可惜在演畢第二屆《清宮恨史》後，薛覺先夫婦便決定回穗定居，「真善美」劇團少了一位猛將，不久演完《昭君出塞》後便結束了。

165 賴伯疆、黃鏡明著《粵劇史》，中國戲劇出版社，1988年版，第209頁。

166 岳清著《錦繡梨園——1950至1959年香港粵劇》，一點文化有限公司，2005年版，第168頁。

　　紅線女在香港班社的輝煌時期雖然只有短短四年，但是她的舞台魅力迷倒了香港許多戲迷，例如「真善美」劇團的第一個劇目《蝴蝶夫人》是一個改編自歌劇的故事，是一個特別適合她的唱功優勢發揮的劇目。紅線女對這齣戲的舞台製作十分用心，她專程到日本，作了為期四十五天的觀察、訪問與學習。[167]在劇本、表演、舞台美術及音樂唱腔方面，都力求在粵劇原有的基礎上作出突破。她在日本拿到不少音樂與舞台美術的資料，還特製了演出的頭套，購置了舞台的日本和服，回到香港以後將音樂資料交給音樂設計，有意識地把歌劇《蝴蝶夫人》主題曲的旋律，填上粵劇唱詞；又把舞台美術資料，交給舞台美術設計師，要求他配合日式房屋結構，設計美輪美奐的場景。由此可見，紅線女在舞台表演風格上，繼承了薛覺先追求精緻統一的精神；在表演技藝上，則傳承了馬師曾善於描繪民間真實生態與情感的藝術宗旨。

　　勇於在粵劇舞台上不斷實驗的同時，紅線女也在香港主演過不少知名的電影，如《秋》、《玉梨魂》、《慈母淚》、《家家戶戶》、《天長地久》等。而馬師曾在三十年代也曾經拍攝了不少電影佳作。馬師曾與紅線女在香港的時期是他們互映生輝的藝術黃金階段；1955年，隨着他們先後離港返穗定居，「真善美」劇團也畫上了句號。

<p style="text-align:center">＊　　　＊　　　＊</p>

167　岳清著《錦繡梨園——1950至1959年香港粵劇》，一點文化有限公司，2005年版，第171頁。

在白雪仙、芳艷芬與紅線女三位香港第二代花旦接班人之外，另外有一群偶像派接班人，為當時香港粵劇界帶來一股青春靚麗的氣息，她們是「八牡丹」中的六位「牡丹」。「紫牡丹」余麗珍（1923-2004），出生在馬來西亞[168]，在吉隆坡從事建築的父親本不同意她學戲，後來被她的誠意所感動，在父親的安排下，余麗珍十三歲便拜大花臉高佬錫為師學戲，十六歲開始在南洋擔任正印花旦[169]，聲名鵲起。十八歲她便隨劇團赴美國演出，後來得到薛覺先賞識，聘請她回港演出，但因為香港淪陷，故沒有成事。1942年，余麗珍與羅品超組織「光華」劇團。及後又參加過「黃金」、「大鳳凰」劇團的演出，先後與關德興、羅品超、陳錦棠、新馬師曾等人合作。五十年代，余麗珍與著名粵劇編劇家李少芸結為夫婦，並自行組建「麗士」劇團，以香港為其主要演出基地。1959年，他們還組建了「麗士影業公司」，從事電影拍攝的事業。

余麗珍舞台風格能文能武，擅長演出刀馬旦劇目，對粵劇的傳統排場十分熟悉。唱腔方面，她的音色悠揚有韻味，唱功細膩，歌聲有如霧夜簫聲[170]，如泣似訴，「燕子樓」中板便是她唱腔的優秀標誌，她能一口氣將長達四十分鐘的〈燕子樓〉演繹完。余麗珍的武戲首本戲有《趙飛燕》、《孟姜女哭崩萬里長

168 賴伯疆、黃鏡明著《粵劇史》，中國戲劇出版社，1988年版，第215頁。

169 駱文靜著《雅號・逸名》，粵劇藝術博物館叢書，廣州出版社，2017年版，第131頁。

170 (粵劇大辭典)編纂委員會編《粵劇大辭典》，廣州出版社，2008年版，946頁。

城》等，而她演出的劇目大都是出自其夫婿李少芸之手，他為余麗珍打造賢良淑德婦女的苦情戲，同時也有讓余麗珍充分發揮其舞台技藝特點的巾幗英雄劇目，如《三月杜鵑魂》、《劉金定》系列、《鍾無艷》系列、《穆桂英》系列、《十三妹大鬧能仁寺》等。香港文人江紫楓曾撰文[171]：「據余麗珍在人前透露，自己的唱做，是師承上海妹的……她戰後有一段時期和余麗珍合作演出，余麗珍對上海妹非常尊敬，上海妹因此也經常和她研究唱做，於是那個時期曾有人稱余麗珍為半個上海妹。」而學者潘兆賢和梁儼然也不約而同將余麗珍劃為「妹腔」正宗傳人。同時，余麗珍除了出色的花旦行當以外，更能兼演鬚生，如《六郎罪子》的楊六郎、《六國封相》的公孫衍，被行內譽為「文武唱做全能藝術旦后」。

　　從藝期間，余麗珍拍攝了超過一百四十部影片，最受觀眾歡迎的是她主演的神怪武俠戲曲片系列，如《無頭東宮生太子》、《無頭東宮救太子》、《飛頭公主雷電鬥飛龍》等。另一個受歡迎的系列是她的紮腳女英雄系列，如《紮腳劉金定》、《山東紮腳穆桂英》等。余麗珍在銀幕上展演了其優良的粵劇武功技藝，如在飾演劉金定、樊梨花、十三妹等角色時，將紮腳、踩蹻、凌空踢沙煲等絕活通過電影呈現給觀眾觀賞，但同時又把粵劇傳統的功架、技藝和排場保存下來。六十年代後期，余麗珍退出藝壇，移居加拿大。

171　駱文靜著《雅號‧逸名》，粵劇藝術博物館叢書，廣州出版社，2017年版，第132頁。

＊　　　＊　　　＊

　　鳳凰女（1925-1992）是「八牡丹」之中的「紅牡丹」，自小喜歡粵劇，十三歲時拜著名花旦紫蘭女為師學藝。[172]鳳凰女十四歲跟隨師父進入戲班，她抗戰以前便參加了馬師曾的「太平」劇團。香港淪陷以後，她在廣州周邊演出，在廖俠懷的「大利年」戲班擔任第四花旦；那時候演戲的環境很艱苦，但她也能一直堅持。及後，廖俠懷看見她每夜在台口觀看老倌演戲，為人又聰明伶俐，便提拔她為三幫花旦，讓她在廖派首本戲《本地狀元》中有所發揮；鳳凰女的演技、唱功，皆令戲班上下另眼相看，此後便升上二幫花旦的位置。鳳凰女一直都是各個戲班喜愛的二幫花旦，人們稱她為「二幫王」。多年來她曾效力多個劇團，1952年為「大好彩」演出《萬惡淫為首》中繼母一角，有聲有色，連演一個月，大破旺台紀錄；自此以後，她便多演反派的戲路。[173]

　　1953年，鳳凰女在「鴻運」劇團連任二幫花旦，與白雪仙合作，演出了《富士山之戀》、《紅了櫻桃碎了心》等。另外，又得到馬師曾的賞識，在「真善美」劇團《清宮恨史》中擔演慈禧太后。直到1954年，鳳凰女開始在「大春秋」劇團擔任正印花旦，

172 駱文靜著《雅號·逸名》，粵劇藝術博物館叢書，廣州出版社，2017年版，第141頁。

173 岳清著《錦繡梨園——1950至1959年香港粵劇》，一點文化有限公司，2005年版，第324頁。

與麥炳榮合作，首本戲為《鳳閣恩仇未了情》。[174]1957年，與陳錦棠合作「錦添花」首本戲《紅菱巧破無頭案》，獲得一致好評，次年她在「麗聲」劇團擔演《白兔會》、《百花亭贈劍》等，直至今天，以上劇目仍是劇團選戲時的火熱劇目。

1959年，她與麥炳榮共同組成「大龍鳳」劇團，擔任正印花旦，與林家聲、陳好逑等合作，出師大捷，受到觀眾熱烈歡迎。此後，鳳凰女決定改任正派角色，包括在其電影作品也不再擔當反派角色。從藝期間，她多次赴美國、加拿大、越南、新加坡、馬來西亞等地演出，首本戲有《百戰榮歸迎彩鳳》、《梟雄虎將美人威》、《花木蘭》、《燕歸人未歸》、《癡鳳狂龍》等。

環顧當期花旦人才，紅線女返回廣州，芳艷芬結婚息影，白雪仙因為唐滌生的去世萌生退休之念，使得行業花旦人才凋零，造就了鳳凰女的正印之路，並被稱為「千面旦后」。另外，她又活躍於電影演出，作品超過二百五十部。她曾任多屆香港八和會館理事，在創辦八和小學一事上不遺餘力，成為八和小學的永遠名譽校董。鳳凰女一生熱心公益、樂善好施，經常參加各種慈善活動，得到業界的讚譽與尊敬。

＊　　＊　　＊

「藍牡丹」鄧碧雲（1926-1991），少時便愛上粵劇粵曲，更獲得曲藝名家廖了了指點，不久便正式登台演唱。隨後，鄧碧

174 粵劇大辭典編纂委員會編《粵劇大辭典》，廣州出版社，2008年版，第940頁。

雲拜男花旦鄧肖蘭芳為師學戲，與芳艷芬、鄒潔雲同門。十四歲的時候，她在馬師曾與譚蘭卿領銜的「太平」劇團擔任一般演員[175]，次年得到陳錦棠的賞識，聘請她到「錦添花」擔任正印花旦，在省港澳地區穿梭演出。1947年，鄧碧雲自己組建「碧雲天」劇團，以《牛郎織女》轟動廣州，其後加入白玉堂領導的「興中華」劇團，演出《風火送慈雲》、《潘安醉綠珠》等名劇。

1950年，鄧碧雲邀得羅品超加盟「碧雲天」劇團，首本戲有《花王之女》、《銀河待月》、《扭紋新抱惡家姑》、《義薄雲天》。同年5月再開辦第二屆，劇目有《金碧輝煌》、《紅菱血》、《漢光武走南陽》等。鄧碧雲戲路寬廣，扮相俏麗可人，做工細膩，聲情並茂，成功塑造過不少古代婦女的感性形象，代表性劇目有《虹霓關》、《小青吊影》、《孟麗君》、《武潘安》等。其中與何非凡合作的《碧海狂僧》，更是從少女演到中年，而且比男主人翁年長十多歲，這樣的故事情節在粵劇中十分罕見[176]，當年風華正茂的鄧碧雲勇於擔當此角色，可見她勇於挑戰自己，胸襟寬廣，見識非凡。除此以外，雖然鄧碧雲以演繹花旦見長，但也能反串小生，兼演丑角，因而有「萬能旦后」的稱號，她反串小生與紅線女在美國的登台演出更是為人津津樂道。

1959年，鄧碧雲獲得電台「娛樂之音」選為「花旦王」，久別舞台轉而拍攝電影為主的她，決定再度組織「碧雲天」劇團，與

175 《粵劇大辭典》編纂委員會編《粵劇大辭典》，廣州出版社，2008年版，第941頁。

176 岳清著《錦繡梨園——1950至1959年香港粵劇》，一點文化有限公司，2005年版，第65頁。

陳錦棠、新馬師曾攜手以《彩鸞燈》與「仙鳳鳴」的《再世紅梅記》
打對台，因而成為當時的八卦頭條。進入六、七十年代，「碧雲
天」繼續在梨園發放異彩，並培養了大批人才，如阮兆輝、梁漢
威、陳嘉鳴等，他們皆成為現今香港粵劇的中堅分子。鄧碧雲
拍攝了過百部粵語電影，包括李少芸編劇的粵劇電影《春風秋雨
又三年》等。晚年，她更是香港電視圈舉足輕重的著名演員。

<p style="text-align:center">＊　　　＊　　　＊</p>

　　第四位「八牡丹」成員羅艷卿（1929- ）是「銀牡丹」，她自
小因愛看粵劇而決心學戲，在堂叔羅少川的幫助下，拜得薛覺
先為師，在「覺先聲」擔任梅香。但羅艷卿學戲不久，香港便被
日軍攻陷，香港淪陷時期她跟隨羅品超演出粵劇，先後在「光
華」、「新中國」、「超華」等劇團演出。這段期間，她得到羅品
超的指導與教誨，粵劇技藝進一步提高，十四歲便升任二幫花
旦。抗戰勝利以後，羅艷卿舞台與電影雙棲，她是早期香港著
名的武俠片女明星，同時加入過「光華」、「覺光」、「錦添花」、
「新世界」、「非凡响」等劇團擔任二幫花旦。

　　羅艷卿能文能武，並吸收了京劇藝術的精粹，如與新馬師
曾合演的《四郎探母》中，她飾演公主一角，便借鑑了京劇表演
的一些身段，獲得觀眾一致好評。她的舞台形象端莊艷麗，粵
劇技藝紮實穩重，表演自然流暢，扮相宜古宜今，是粵劇花旦
中「偶像實力派」的代表。五十年代她與羅劍郎組成「劍聲」、
「美麗華」等劇團，擔任正印花旦，著名的劇目有《梟雄虎將美
人威》、《夢斷香銷四十年》、《燕歸人未歸》、《璇宮艷史》等。

事業高峰期的時候（1953年），羅豔卿曾嫁予粵劇著名文武生何非凡，但僅僅四年便離異。六十年代，羅豔卿組建過「豔棠皇」、「千紅」等劇團。

羅豔卿敬業樂業，1986年曾與吳仟峰、任冰兒、阮兆輝等組建「金龍」劇團，之後短暫休息三年。1989年，她與羅家英組成「春秋」劇團，在香港大會堂演出。1990年，羅豔卿再與羅家寶組建「寶豔紅」劇團，間中仍有演出，直至九十年代中期開始淡出舞台，移居美國。與羅豔卿合作的文武生橫跨省港第一代至第三代名伶，可以看到羅豔卿的舞台實力，以及勇於跨越年齡與輩分的先鋒理想。從藝期間，自四十年代至六十年代，羅豔卿一共主演了超過三百部電影，在時裝片與武俠片以外，還主演了無數深受歡迎的倫理、神怪和傳統戲曲電影，著名的作品有《白髮魔女傳》、《碧血劍》、《十兄弟》、《夜光杯》、《西河會妻》、《狄青》等。近年她經常往返香港與美國，還十分熱衷於支持業界，時常能在大型演出中看到她的身影。

＊　　＊　　＊

吳君麗（1930-2018）是「八牡丹」之中的「白牡丹」，在上海長大，1952年隨父母移居香港。次年進入「香江粵劇學院」[177]，跟隨男花旦陳非儂學藝，並隨祈彩芬、祈玉崑練習北派身段和把子，唱功方面更得到粵樂音樂家尹自重與呂文成的教導，因

177　駱文靜著《雅號‧逸名》，粵劇藝術博物館叢書，廣州出版社，2017年版，第171頁。

此雖然二十多歲才入行,她憑藉優越的、集江南佳麗的嬌嗲與廣東姑娘的活潑柔美的外貌條件與聲線,成為了香港粵劇著名花旦。師父陳非儂為了讓她早日成名,專程拜訪著名文武生麥炳榮,懇請他扶掖後輩,帶吳君麗出道。麥炳榮對陳非儂的心情十分理解,並大力支持,選定了白玉堂的首本戲《魚腸劍》和羅品超的《荊軻》兩劇,重新編寫,由陳非儂親自執筆撰寫曲詞,以及安排介口(科介)。新劇《荊軻殺妻》(又名《荊軻英烈傳》)推出[178],由麥炳榮擔綱組建「新春秋」劇團演出,吳君麗自此嶄露頭角。

從藝期間,吳君麗先後參與了「一枝梅」、「大世界」、「頌新聲」、「新麗聲」劇團,與新馬師曾、麥炳榮、何非凡、任劍輝、林家聲等合作演出,演出的劇目包括《雙仙拜月亭》、《百花亭贈劍》、《白兔會》等唐滌生為她量身訂製的劇目。此外,吳君麗還同時橫跨電影界和唱片界,為「美聲」與「風行」等十家唱片公司灌錄了許多經典粵曲唱片,也拍攝了超過五十部電影作品。1960年,她主演的電影《教子逆君王》曾經創下了年度最高票房紀錄。[179]1995年,吳君麗在新加坡舉行個人演唱會後,便淡出舞台,並將其數十年間三千多件舞台服飾、戲箱、道具、劇本、宣傳刊物、照片等全數捐獻給香港文化博物館收藏,對香港粵劇藝術情真意切。她與羅豔卿同樣與跨越了多個年代的粵劇藝人合作無間,成就了新一代粵劇藝術的傳承。

178　駱文靜著《雅號・逸名》,粵劇藝術博物館叢書,廣州出版社,2017年版,第172頁。

179　(粵劇大辭典)編纂委員會編《粵劇大辭典》,廣州出版社,2008年版,第947頁。

<p align="center">＊　　＊　　＊</p>

第六位對香港粵劇接班工作相對有影響的是「綠牡丹」南紅（1935-），她的母親是三十年代廣州著名歌唱家及演員陳剪娜，在母親的引薦下，拜得啟蒙師父紅線女[180]，1950年開始參加粵劇演出，並跟隨師父拍攝電影，其後她在紅線女擔綱的「真善美」劇團出任第三花旦。1956年，南紅加入了「光藝」電影公司，與謝賢、嘉玲等拍攝了一系列粵語片，成為六十年代最炙手可熱的粵語片女明星之一，其夫婿是著名導演楚原。

南紅在粵劇藝術上勤學不斷，唱腔方面，她跟隨粵曲音樂家王粵生學習唱功，做功方面轉隨陳非儂練習身段技法，並向京劇名家祈彩芬討教北派武功。南紅曾先後參加「海棠紅」、「非凡响」等劇團的演出，也曾經跟隨何非凡在新加坡、馬來西亞登台。六十年代時期，南紅與著名粵劇文武生羽佳合作組建「慶紅佳」劇團，她相貌甜美、氣質溫婉、歌聲嘹亮，做手身段繼承南北精粹，並融匯了電影自然不做作的演技，受到一眾戲迷的喜愛。

七十年代開始，南紅開始拍攝電視劇，成為粵劇、電影、電視的三棲藝人，雖然在影視界獲得成功，但一直心繫粵劇舞台，與何非凡、梁醒波合演《紅樓金井夢》是其代表作之一。八十年代，南紅與「任白」徒弟朱劍丹等攜手組建「金鳳鳴」粵

180 岳清著《錦繡梨園——1950至1959年香港粵劇》，一點文化有限公司，2005年版，第380頁。

劇團，主演的新編劇目《天下太平》迴響頗大。從藝期間，南紅拍攝了多部戲曲電影，著名劇目有《十二欄杆十二釵》、《趙飛燕》、《一曲琵琶動漢皇》、《再世紅梅記》等。南紅近年居住在香港為主，不少粵劇演出皆能在觀眾席看到她的身影，南紅出生在三十年代中期，因此也算是第二代與第三代花旦的過渡期代表。

<div align="center">＊　　　＊　　　＊</div>

「八牡丹」中的六朵牡丹花共通點是青春靚麗、粵劇與電影雙棲、學藝期間除了前往南洋及美加等地演出以外，還多方面塑造藝術風格；她們的扮相宜古宜今，能夠跨輩分與年紀跟不同的對手合作，演唱方面注重粵樂名家的教導風格，音樂感豐富。她們結義金蘭，與現代的偶像團體有些相似，集結了個人的不同優勢，擴大影響力至更大範圍的觀眾，在良性競爭的同時亦能夠相互扶持與合作，傳播正能量的團結意識。這種團結精神亦是後輩藝人值得借鑑與學習的。

與六位「牡丹」一樣，粵劇、電影雙棲的花旦還有李香琴（1930-2021），她自小在澳門長大，在幼年已經十分酷愛粵劇，四十年代入行，師承花旦小黃英。[181] 抗戰勝利以後拜花旦譚秀珍為師，在「日月星」劇團從梅香做起，及後參加過「錦添花」、「覺先聲」等大劇團，逐步升上二幫花旦。後來，她又參加余

181　岳清著《錦繡梨園——1950至1959年香港粵劇》，一點文化有限公司，2005年版，第388頁。

麗珍與關德興擔綱的「大鳳凰」劇團，隨團去過新加坡、馬來西亞等地演出[182]，積累了豐富的舞台演出經驗。

李香琴在1956年開始從影，參加過很多戲曲電影拍攝，如《獅吼記》、《穿金寶扇》、《一點靈犀化彩虹》、《大紅袍》等。自從鳳凰女擔任正印花旦，不再演出反派角色以後，李香琴便成為片商爭奪的對象。六十年代粵語片的西宮娘娘、惡毒的後母、陰險表妹，李香琴都演得非常出色，使她成為著名的粵語電影演員，並一共主演過一百多部粵語電影。1966年，李香琴與關海山合作組建「巨紅天」劇團，十分受觀眾歡迎，當時演出的劇目包括《金蓮戲叔》、《刁蠻公主》等。同時，李香琴也灌錄了多種粵曲唱片，例如與何非凡合作的《趙子龍無膽入情關》、與梁醒波合作的《夜送京娘》及《天官賜福》等。

李香琴多才多藝，粵劇表演上能夠融會貫通其電影裏的人物風格，擅於演繹刁蠻、潑辣、陰險的角色，自闢適合自身的戲路。李香琴的唱腔入情爽朗，與人物形象匹配適度。她飾演的反派角色，尤以奸妃、後母、情婦形象最為突出，與余麗珍的東宮娘娘形象分庭抗禮，是二幫花旦的佼佼者。1964年與任冰兒、朱日紅、金影憐、英麗梨、梁素琴、許卿卿、黎坤蓮及譚倩紅結義金蘭，號稱「九大姐」，並合資創辦了「香城影業公司」，拍攝過一部創業作品《香城九鳳》，並親自演出。從以上可見，「藝人團體」並不是現代的潮流，在早期演藝圈其實已十

182　(粵劇大辭典)編纂委員會編《粵劇大辭典》，廣州出版社，2008年版，第948頁。

分流行。及後，李香琴活躍於「無綫」與「亞視」的電視劇拍攝工作。至晚年，因患病才暫停參演電視劇。

<div align="center">＊　　＊　　＊</div>

　　第二代花旦還有出身粵劇世家的陳好逑（1932-2021），她受從事粵劇演員的父親陳啟鴻的影響，對粵劇產生了濃厚的興趣。後來她拜鄧肖蘭芳為師，隨後亦師從京劇老師粉菊花學習武功。[183] 五十年代末，陳好逑在香港、新加坡、馬來西亞、越南等地演出，先後與羅劍郎、何非凡、陳非儂、梁醒波等同台，六十年代加入過「錦添花」、「大好彩」、「龍鳳」等劇團，擔任第二、第三花旦等角色。

　　1962年，陳好逑加入「慶新聲」劇團，與林家聲合作，擔綱正印花旦，演出《雷鳴金鼓戰笳聲》等劇目，大獲好評。1974年，陳好逑與吳仟峰組建「頌千秋」劇團，赴美國演出兩年。返港以後，林家聲再度邀請她加入「頌新聲」劇團，兩人再度合作，演出《碧血寫春秋》等劇目。1992年，陳好逑因為健康問題臨時辭演，「頌新聲」便換上了尹飛燕繼續演出。直至2002年，健康有所好轉以後，陳好逑復出參與「劍心」、「好兆年」等劇團，與龍貫天、阮兆輝、尤聲普、李龍、尹飛燕、羅家英等合作演出，業界都說「逑姐」演出的戲，一定有品質保證，因為她願意花大量時間精力去準備與練習，不會因為自己經驗豐富便

183 (粵劇大辭典)編纂委員會編《粵劇大辭典》，廣州出版社，2008年版，第950頁。

「台上見」，絕不欺台。

陳好逑勤學好練，戲路寬廣，閨門旦、青衣、刀馬旦等皆能勝任，能文能武，武功尤其出眾。此外，她又十分熱衷研究唱腔，因此唱功很紮實，味道濃郁，品德與聲譽皆得到行內外的讚賞。陳好逑的代表作品有《無情寶劍有情天》、《趙氏孤兒》、《朱弁回朝》、《鐵馬銀婚》、《文姬歸漢》、《恨海情天》等。她除了舞台演出以外，也積極灌錄粵曲唱片，熱心公益籌款活動，更與阮兆輝、梁漢威、新劍郎等擔任粵劇曲藝證書基礎課程的顧問，一起推動粵劇教育。

＊　　＊　　＊

本節最後一位介紹的是「芳腔」繼承人李寶瑩（1938？-），她有「新芳豔芬」之譽，崛起於五十年代粵曲歌壇，擅長演唱芳豔芬的「芳腔」。後來，她隨男花旦譚珊珊學藝，並由師父推薦擔任花旦。1958年正值芳豔芬結婚息影，李寶瑩加倍受到芳迷的追捧。同年，著名班政家成多娜邀請林家聲與李寶瑩組成「寶鼎」劇團[184]，演出《火網梵宮十四年》、《洛神》、《香銷十二美人樓》等芳派戲寶，使李寶瑩聲名鵲起。六十年代，李寶瑩再與林家聲組建「寶聲」、「家寶」等劇團，她也單獨參加過「慶新聲」劇團的演出。李寶瑩沒有拜過芳豔芬做師父，但是由於專門學習演唱芳豔芬的名曲，並模仿得極為相似而成名，此種傳承法

184 岳清著《錦繡梨園——1950至1959年香港粵劇》，一點文化有限公司，2005年版，第383頁。

在香港第三代傳人之中十分普遍。

　　1974年開始，李寶瑩與羅家英有過長期的合作，先後組建「英華年」、「大群英」、「勵群」、「新寶」等劇團[185]，新編的劇目有《章台柳》、《追魚》、《狄青與雙陽公主》、《洛神》、《琵琶血染漢宮花》、《樓台會》、《戎馬金戈萬里情》等。李寶瑩曾經在「非儂粵劇學院」學習，並向越劇、京劇、崑劇的前輩學習身段功架，表演時表情細膩，唱功尤其出色，在「芳派」唱腔藝術的傳承中，能結合實踐經驗，並有所發展，從而演變出自己風格。因為歌喉美妙，唱腔流暢自然，李寶瑩灌錄了許多粵曲唱片，如獨唱曲目〈林黛玉〉、〈楊門女將之探谷〉；與文千歲、羅家英等對唱曲目〈梁山伯與祝英台〉、〈梅花仙〉等，更獲得香港中樂團、AMA管弦樂團為她伴奏開辦跨界音樂會，轟動一時。

　　進入七十至八十年代，李寶瑩與羅家英在「香港電台」主持《梨園之聲》節目，將推廣粵劇視為己任。八十年代中期，李寶瑩成立「勵群」劇團，演戲之餘，在香港藝術中心和聖心中學等學校開設粵劇演出課程，致力培養新一代。1987年及後的兩年，她加盟了林家聲的「頌榮華」劇團。至九十年代，她逐漸淡出藝壇。李寶瑩與南紅相似，皆是香港粵劇花旦第二代與第三代之間的過渡人物代表。

185　（粵劇大辭典）編纂委員會編《粵劇大辭典》，廣州出版社，2008年版，第948頁。

三、風格迴異的武生與丑生接班人

　　香港第二代粵劇丑生在風格上各有特色，其中梁醒波更是橫跨影視與舞台。武生行當亦名伶輩出，但名氣與流派承傳相對來說不及丑生行當，當中一個重要的原因是，許多年輕時擔演小生或小武的名伶隨着年紀漸長，以及為了扶持新一輩「上位」，而轉行兼演武生行當，如白駒榮晚年從小生轉武生甚至丑生，本節介紹的武生代表少崑崙年輕時也是著名小武。

　　第二代武生接班人代表少崑崙（1910-1989）兒時曾經涉獵過粵劇木偶戲[186]，十五歲進入戲班學藝，拜武生趙子龍為師，後來在著名小武新靚就與花旦關影憐的劇團演出，進一步得到名師指點，幾年後升任為正印武生。少崑崙自二十多歲便在東南亞一帶演出，被稱為是「大猛特猛真軍小武」。1943年，他從新加坡返回廣州，加入省港大班，先後與陳錦棠、新馬師曾、何非凡等合作演出。1949年以後主要在廣州傳藝。

　　少崑崙擅長演出武生、小武與大花臉，他的腰腿功尤其出色，並熟悉各種南派表演套路招式，代表劇目有《五郎救弟》、《醉打蔣門神》、《山東響馬》、《王彥章撐渡》等，演出「武松戲」最為拿手，武松的夜打、醉打，演來敏捷矯健。另外，在《荊軻》、《林沖》、《柳毅傳書》、《關漢卿》中擔任武生的形象，也給觀眾留下深刻的印象。少崑崙熱心傳藝，關注青年演員的培養，晚年積極參與整理粵劇南派武功的工作。

186　《粵劇大辭典》編纂委員會編《粵劇大辭典》，廣州出版社，2008年版，第868頁。

＊　　＊　　＊

　　第二代丑生名伶中最具代表性的有王中王、梁醒波、陸雲飛、文覺非等。其中梁醒波與文覺非更是「星洲四大天王」之中的兩員，亦是在星洲（東南亞七州府）[187]土生土長的粵劇演員。梁醒波（1908-1981）出生在新加坡，自幼醉心粵劇，其父親是星洲著名武生演員聲架悦（梁悦聲），素有「武生王」之稱。除了跟隨父親學藝，梁醒波十七歲拜師鬼馬流及大膽根，十八歲首次登台，在馬來西亞各地演出。

　　梁醒波早年擅長演出「馬派」（馬師曾）作品，他極力模仿馬師曾的表演、唱腔、身形、動作，由於梁醒波有文化根基，又喜歡動腦子，並願意勤學苦練，故相似度幾可亂真，入行不久便得到觀眾認可，迅速走紅。二十歲便與文覺非等並稱「星洲四大天王」。1939年，梁醒波得到走埠演出至星洲的馬師曾賞識，並且邀請他到香港參加「太平劇團」，梁醒波遂舉家遷居香港，從此便以香港為主要表演和發展基地。1942年，梁醒波在澳門與譚蘭卿合作演出，擔任文武生；之後曾經到過廣東湛江、廣西等地，著名劇目有《寶鼎明珠》、《鬥氣姑爺》等。1945年，他與譚蘭卿組建「花錦繡劇團」，次年在香港《娛樂之音》雜誌舉辦的讀者評選活動中，獲選為「粵劇丑生王」[188]。1956年，

187　駱文靜著《雅號・逸名》，粵劇藝術博物館叢書，廣州出版社，2017年版，第200頁。

188　（粵劇大辭典）編纂委員會編《粵劇大辭典》，廣州出版社，2008年版，第955頁。

梁醒波加入任白的「仙鳳鳴」劇團，與任劍輝、白雪仙的組合被稱為「鐵三角」。[189]在「仙鳳鳴」結束後，梁醒波又參加了「雛鳳鳴」的演出，帶領後輩承傳「任白」戲寶。從藝期間，他經常赴美加、星洲等地巡迴演出。

梁醒波初學小武、後任文武生，中年由於體形發胖而改演丑生。他的聲音粗狂而略帶沙啞，但渾厚有力，咬字清晰。他的表演風格風趣幽默，有天賦的逗笑才華，並且口齒伶俐，宜古宜今，能夠駕馭莊嚴、詼諧、忠厚及奸險的人物；他傳統根基深厚，功底紮實，長靠與蟒袍戲尤為出色；梁醒波還能兼演武生、小武、小生、丑生等各個行當，因此享有「全能丑生」之美譽。他在電影《獅吼記》飾演的蘇東坡溫文儒雅；在《白蛇新傳》飾演的南極仙翁，慈祥正義又諧趣；在《再世紅梅記》與《紫釵記》飾演的賈似道與黃衫客，一邪一正，鋒芒畢露，功架與唱功皆達到爐火純青的地步。

1950年，梁醒波開始加入電影拍攝，處女作為《臨老入花叢》。他歷年參與的電影作品近四百部，數量驚人。梁醒波受到片商與觀眾的喜愛，尤其是粵劇戲曲片和歌舞喜劇，如《光棍姻緣》、《呆佬拜壽》、《璇宮豔史》、《鳳閣恩仇未了情》、《紫釵記》等。1967年香港「無綫」電視台開播，梁醒波應聘加入，主持大型經典綜藝節目《歡樂今宵》十數年，同時也參加了一些電視劇的演出。他於1977年獲得英女皇頒發MBE勳銜（大英帝國員佐勳章）。

189 駱文靜著《雅號・逸名》，粵劇藝術博物館叢書，廣州出版社，2017年版，第72頁。

＊　　＊　　＊

　　另一位在省港粵劇界有較大影響的「星洲四大天王」成員是
文覺非（1913-1997）。他在香港出生，九歲隨父母到新加坡[190]，
曾經在經營留聲機的店鋪當學徒，聽到許多粵劇名伶的唱片，
受到了薰陶。幼時為了維持生計，他還會沿街賣白欖，所以行
內有熟悉他這段經歷的藝人稱他為「白欖七」，以讚揚他在演出
中「數白欖」的表現。文覺非十八歲才開始入行學戲，拜梁醒波
的父親聲架悦及丑生梁克章為師，與梁醒波一樣，初期學習丑
生，後來轉行學習文武生，並經常在東南亞一帶演出，因為初
期學習丑生的關係，一直模仿馬師曾的唱腔，後因為傾慕薛覺
先，又學習了不少薛覺先的劇目。

　　四十年代，因為希望到美國演出，文覺非便到香港準備，
唯是遇人不淑而未能成行。正好「覺先聲」劇團缺一個正印小
生，靚次伯便建議他持其門生帖子前去拜訪薛覺先，其後隨團
在省港澳等地演出，獲得薛覺先悉心指導。後來又得到與馬師
曾、陳非儂、譚蘭卿等前輩合作的機會，技藝大進。薛覺先曾
經提醒文覺非，如果要演出文武生行當，必須改正他的「馬喉」
唱法，因為「馬喉」適合丑生行當演出，文武生唱乞兒喉，尤其
在演繹「薛派」劇目的時候，便會有不良的效果。[191] 得到薛覺先

190 《粵劇大辭典》編纂委員會編《粵劇大辭典》，廣州出版社，2008
　　年版，第870頁。

191 駱文靜著《雅號・逸名》，粵劇藝術博物館叢書，廣州出版社，
　　2017年版，第108頁。

的教誨，加上其後與不同前輩合作交流，文覺非便改變了這個習慣，明白各流派的特點不是順手黏來的，而是配合劇本、人物、自身特點而進行創造的。文覺非的聲線條件很好，加上勤學好練，不久便聲名鵲起。

自五十年代起，文覺非根據自身的條件開始專工丑生，最大的藝術特點是自然不做作，不以庸俗的噱頭去取悅觀眾，而是從刻畫與塑造人物出發，語言精妙，神情幽默，諧而不俗，嚴謹適度。唱功方面，他融匯了馬師曾、廖俠懷與白駒榮等名家的精粹，配合自己的聲線條件，創出了自己的特色。文覺非著名劇目有《山東響馬》、《拉郎配》、《選女婿》、《賣油郎獨佔花魁》等，同時他也錄製過一些諧曲，如《文覺非諧曲大會串》（1987年），受到歡迎。五十年代後，文覺非主要返回廣州與羅品超、郎筠玉等組建了「珠江粵劇團」，並專注於培育後輩的工作，他的弟子眾多，成名的有呂洪廣、彭熾權等。九十年代中起，身體欠佳，後逝世於廣州。

＊　　＊　　＊

省港方面的第二代丑生名角王中王（1901-1975），拜師黃種美與廖俠懷[192]，在三十年代時期已經是省港著名班社的丑生演員。他擅長演奸臣，有「生秦檜」的美譽。著名劇目有《胡不歸》、《冰山火線》等。抗戰勝利以後為了幫助失業同仁，與廖

192 《粵劇大辭典》編纂委員會編《粵劇大辭典》，廣州出版社，2008年版，第959頁。

俠懷、半日安等義演籌款演出，之後赴越南演出。新中國成立
以後回到廣州加入了「太陽升」劇團與廣東省粵劇團。

<div align="center">＊　　　＊　　　＊</div>

　　另一位第二代丑生名伶陸雲飛（1914-1967）在香港粵劇界
也享有盛名，影響頗為深遠。他十歲便開始學戲[193]，十七歲拜
肖麗章為師，次年在「碧雲天」劇團擔任第二小生。隨後有隨團
到新加坡、越南等地演出，同時開始轉行做丑生。1937年與黃
超武、新珠、徐人心等組建「黃金」劇團赴美國演出，長達九年
時間。抗戰勝利以後，陸雲飛回到廣州，參加「非凡响」劇團，
與何非凡、楚岫雲合作，在《情僧偷到瀟湘館》一劇中反串彩
旦，大受好評。新中國成立以後，他以廣州為主要從藝基地，
並參加了「永光明」劇團。

　　陸雲飛的表演生活氣息濃郁，不好花俏，拙中見巧，靜中
有動，面呆心靈，引人捧腹。他的唱腔「豆泥腔」與他的好賭經
歷有關，因為廣府俗語將不入流的物品稱作「豆泥」，行內認為
他好賭的惡習不入流，便戲稱他為「豆泥飛」[194]。及後陸雲飛根
據自己的條件，創造了頗有個性的唱腔，人們便稱其唱腔為「豆
泥腔」了。白駒榮很欣賞陸雲飛的表演與「豆泥腔」，並讚歎他
是行內的「開心果」。1962年，中國戲劇大師田漢在廣州觀看了

193　（粵劇大辭典）編纂委員會編《粵劇大辭典》，廣州出版社，2008
　　　年版，第890頁。

194　駱文靜著《雅號・逸名》，粵劇藝術博物館叢書，廣州出版社，
　　　2017年版，第110頁。

陸雲飛主演的《三件寶》，認為此劇可以媲美法國喜劇大師莫里哀的《吝嗇鬼》，陸雲飛刻畫的人物形象，發人深省，堪稱為中國的阿巴貢（《吝嗇鬼》劇中主人翁的名字）。

小結

通過梳理第二代文武生、花旦、武生及丑生接班人，可以看到這個時期的幾個傳承特點：

（1）薛覺先、白駒榮、馬師曾、廖俠懷、桂名揚、白玉堂等在各自成為獨當一面的名角以後，以薛覺先為首的「覺先聲」、馬師曾為首的「大羅天」、桂名揚與廖俠懷為首的「日月星」等戲班在省港、南洋與海外不斷演出實踐；在不論輩分、樂見轉承多師的基礎上培養了大批省港粵劇第二代「接班人」。

（2）第二代文武生接班人勤於游走在各個戲班中不斷學習與交流，並勇於自己組建班社，聘任不同花旦名伶等輪番合作新劇目，除了傳承經典劇目以外，更致力於結合自身特點量身打造代表作與首本戲。

（3）第二代文武生接班人除了鑽研特色唱腔以外，也會各自練就獨一無二的「絕活」，表演方面如「武狀元」陳錦棠、「牛榮」麥炳榮、「戲迷情人」任劍輝、「武探花」梁蔭棠、「半個桂名揚」黃千歲、「翻生方世玉」石燕子等；唱腔研發方面有「玉喉」呂玉郎、「聲腔」林家聲、「新馬腔」新馬師曾等。

（4）第二代花旦跨界在電影界獲得追捧與成功，如「八牡丹」中的余麗珍、羅艷卿、鄧碧雲、鳳凰女、吳君麗與南紅，而李香琴在電影界也是風靡一時，此時粵劇代表的是時尚與摩登；

此外，唱腔優秀的花旦此時期也能突圍而出，足以證明花旦需求之大。

（5）第二代花旦接班人與文武生一樣，勇於組建自己的劇團，致力於唱腔的研發，並以武功為輔，又聘任不同文武生名伶等輪番合作新劇目，她們也是除了傳承經典劇目以外，努力根據自身條件量身打造有利於表現自我風格與優點的新劇目，編劇家李少芸、唐滌生、馮志芬等皆是此時期各個班社競邀的鎮團之寶。

（6）第二代武生與丑生的接班人皆能兼演不同行當，基本上皆是由學習小武或小生開始入行，並非每位名伶都會自己組建班社，一般皆忙碌於各個戲班的演出之中。其中兩位代表人物梁醒波與文覺非更是成長自星洲，足以證明這個時期粵劇除了在省港地區發展蓬勃以外，在東南亞的發展也是十分迅速與健康的。

（7）第二代的傳承除了通過拜師、合作、交流以外，由於積極往東南亞與海外發展生根，更已經開始了照樣模仿的習慣，不少第二代藝人在沒有機會拜師、合作、交流的時候，皆會極力模仿自己喜愛的名角，而且觀眾與市場是接受此種模仿演出的，只要模仿得相似，第二代也能通過展露其才華，獲得業界關注。

（8）第一代藝人多關注第二代的成長，除了在技藝的學習上幫助他們以外，更關注他們品德上的發展，並能以身作則。第一代藝人除了提攜年輕的第二代進入自己的班社以外，並不斷給予他們上升的空間與機會，更在他們有需要的時候，挺身

而出為第二代組建的劇團擔綱綠葉，襯托他們的演出，協助他們能盡早成為獨當一面的領軍人物。

（9）第二代文武生接班人留下了大批經典劇目，其中以麥炳榮、任劍輝、林家聲、新馬師曾為代表，這些劇目是承傳及培養第三代傳人至關重要的基礎。

（10）第二代花旦接班人同樣留下了大批經典劇目，其中以白雪仙、芳艷芬、余麗珍、鳳凰女為代表，她們都有長期的文武生搭檔，彼此之間，互相影響，由此成就了許多著名的「情侶檔」。

（11）隨着娛樂事業的日新月異，第二代的粵劇名伶均積極參與電影、唱片等跨界工作，並在以上界別獲得較大成功，不單提升了粵劇在公眾眼裏的藝術形象，更有效拓展了觀眾市場；隨着電影作品與唱片在各地快速傳播，也培養了年輕的愛好者與受眾，為粵劇在海外及東南亞地區的社團、歌壇、名流界、娛樂界等打好了穩固的基礎，對粵劇藝術發展作出了巨大貢獻。

（12）第一代與第二代粵劇名伶在1949年以前，無分省、港、澳、南洋與海外，只要是有出色表現，各個劇院、班社、「老倌」皆會慕名而至，邀約加盟，這個時期代表了團結的力量；1949年以後，尤其是文革後，隨着部分第一代與小量第二代名伶選擇返回廣州，省、港、澳的粵劇演出人才與市場才開始逐漸產生了變化，轉變在第三代香港粵劇傳人中開始出現，近年的變化則更為巨大。

（13）此時期的粵劇界貫通中西的音樂名家輩出，粵劇名

伶除了在劇本上、表演上、技藝上不斷承傳與創新以外，亦專注於唱腔方面的改造與研究，他們各自量身打造的劇目、「絕活」、表演特點與唱腔遂形成了豐富的粵劇藝術。

第二節　香港粵劇第三代傳人

　　第二代文武生接班人留下大批經典劇目，其中以麥炳榮、任劍輝、林家聲、新馬師曾為代表，這些劇目是承傳及培養第三代傳人至關重要的基礎。第二代花旦接班人同樣也留下了大批經典劇目，其中以白雪仙、芳艷芬、余麗珍、鳳凰女為代表，她們均有長期的文武生搭檔，並成就了許多著名的「情侶檔」，而「情侶檔」這個相對穩定的合作模式也在第三代粵劇伶人中發展開來。

一、「當家老倌」文武生

　　五十年代開始，香港粵劇界有兩個大型班社經常在「高陞」與「普慶」劇院輪流演出，其中一個班社是由陳錦棠出任「班主」的「錦添花」，另一個則是與由著名編劇家李少芸（余麗珍夫婿）出任「班主」的「大鳳凰」。除此以外，鄧碧雲領導的「碧雲天」、何非凡領導的「非凡響」、新馬師曾領導的「新馬」、芳艷芬領導的「新艷陽」、林家聲與吳君麗領導的「麗聲」、任劍輝與白雪仙領導的「仙鳳鳴」等劇團也演出不斷，粵劇行業遂百花齊放。可以説此段時期，第二代香港粵劇接班人已經成功接過了第一代戲班前人的市場與觀眾，並在此基礎上再創高峰，繼而為培養第三代傳人奠下了良好的學習氛圍與生態環境。

第三代香港粵劇文武生人才濟濟，其中不少是出自粵劇第一代著名男花旦陳非儂（曾與馬師曾一起進行粵劇改革）興辦的「非儂粵劇學院」（亦稱「香江粵劇學院」），包括吳仟峰、李龍、陳寶珠等。另一批出自第一代粵劇前人之手培養的文武生傳人有羅家英、阮兆輝、梁漢威、林錦堂、新劍郎等。而一批獲得第二代文武生傳藝的文武生傳人包括了文千歲、陳劍聲、龍劍笙等。此輩文武生傳人中亦不乏處於第三代與第四代（現代）過渡期的名伶，如龍貫天與蓋鳴暉便是其中代表。

<p style="text-align:center">＊　　＊　　＊</p>

出自「非儂粵劇學院」的三位第三代傳人中，吳仟峰（1947-）在香港出生，自小喜歡看戲，1962年隨顧天吾學戲，後來加入「香江粵劇學院」拜陳非儂為師，亦曾經學習北派武功。1964年，他與李寶瑩組建「千寶」劇團演出，擔綱文武生。[195]不久以後因為聲帶受損，次年便轉行拍攝電影，分別與陳寶珠、蕭芳芳、曹達華等合作。三年後，吳仟峰的聲帶有所好轉，便開始在「麗的」電視台錄製《粵劇樂府》與《麗的歌壇》等節目。

1974年，吳仟峰重返粵劇舞台，與花旦陳好逑組成「頌千秋」劇團，往返新加坡、馬來西亞等地演出。1982年起，他先後組建了不少劇團，如與李香琴的「日月星」、與謝雪心的「千鳳鳴」、與新海泉的「藝峰」、與尹飛燕的「金輝煌」等劇團，受

195 《粵劇大辭典》編纂委員會編《粵劇大辭典》，廣州出版社，2008年版，第947頁。

到觀眾歡迎。直至九十年代，吳仟峰開始多以「日月星」劇團的班牌與多位花旦輪流合作，保持演出量，同時他也保持赴內地、東南亞、美加等地登台。

　　吳仟峰的扮相俊美威武，嗓音渾厚，唱功與做功水準俱佳，並且與對手合作無間，默契配合，因此十分有觀眾緣。他的著名劇目有《王魁與桂英》、《牡丹亭驚夢》、《雙仙拜月亭》、《白兔會》、《狸貓換太子》、《寶劍恩仇》、《醉打金枝》、《衝破奈何天》等。吳仟峰近年偶有組班演出，他也保持灌錄唱片，並經常參與閨秀名流的演唱會演出。

<div align="center">＊　　　＊　　　＊</div>

　　同樣出自陳非儂門派的文武生李龍（1952-）生於廣州[196]，九歲便隨師父在「香江粵劇學院」門下學藝，六十年代末開始參與粵劇演出，除了登台演出之外，他還以童星身份參與電影拍攝。七十年代起他在各劇團先後擔任小生、小武與文武生。1976年與妹妹李鳳加入「頌新聲」劇團分別擔任小生與二幫花旦。

　　1978年，李龍自行組建「祝華年」劇團，聘請過謝雪心與南紅等花旦合作演出，並開始灌錄粵曲錄音帶。八十年代時期，李龍更經常往返新加坡與馬來西亞等地演出，並在星馬一帶逗留過頗長的時間。直到九十年代，李龍始將其演出基地遷回香

196 《粵劇大辭典》編纂委員會編《粵劇大辭典》，廣州出版社，2008年版，第963頁。

港，於1997年組建「龍嘉鳳」劇團，先後與南鳳、尹飛燕、陳咏儀、王超群與陳好逑等合作。進入千禧年，李龍與尹飛燕成立過「龍騰燕」劇團，也與王超群成立過「永光明」劇團，受到觀眾熱烈歡迎，他亦曾經領團至美國、法國等地演出。

李龍的扮相俊美，身形苗條挺拔，裝起身來十分具有舞台魅力，輕盈且硬朗；唱腔方面，李龍的嗓音條件不是特別優厚，但他行腔爽朗，十分配合他的舞台風格，因此也創造了許多經典劇目，如《摘纓會》、《紫電青霜》、《長坂坡》、《血濺紅燈》、《忠魂長照潞安州》、《蕭月白》、《乾坤鏡》、《金葉菊》、《莊周蝴蝶夢》等。李龍前些年還擔任「香港青苗粵劇團」的藝術總監，間中帶領青年演員一起演出，近年演出量減少，但還是偶有自行組班演出，同時也會在一些閨秀名流的演唱會演唱。

＊　　＊　　＊

第三位與陳非儂關係匪淺的女文武生是陳寶珠（1947-），她是陳非儂與宮粉紅之養女。九歲開始，她便跟隨名伶粉菊花學習北派武功，十歲時陳寶珠與梁醒波的女兒梁寶珠一起合演粵劇，之後轉至影壇發展。1957年，陳寶珠與梁寶珠、陳好逑、梁醒波、陳非儂組建了「孖寶」劇團，演出獲得任劍輝的賞識，收她為徒弟，之後也偶爾參加「仙鳳鳴」劇團的演出。後期陳寶珠主要在影壇發展，單是1967年一年之間她便拍攝了三十二部電影，是眾多影迷的「影迷公主」。

1999年，陳寶珠重返舞台，再度擔綱演出著名舞台劇《劍雪浮生》；2006年，她與「香港中樂團」合作舉行粵劇經典演唱

會；2012年她首次與內地花旦演員蔣文端合作演出《紅樓夢》，
在香港與澳門的文化中心連演十三場，瘋魔萬千影迷。自2014
年起，陳寶珠在師父白雪仙親自擔任藝術總監的大力支持下，
與同門花旦梅雪詩每一至兩年演出一台「任白」經典，每台基本
都維持在十場以上，場場爆滿，一票難求。白雪仙第一台選擇
了《再世紅梅記》、第二台是《牡丹亭驚夢》、第三台是《蝶影紅
梨記》，每次公演，都會掀起香港演藝界的搶票熱潮。

<p style="text-align:center">＊　　　＊　　　＊</p>

　　龍劍笙（1944-）是與陳寶珠同樣師承任劍輝的女文武生，
她是「雛鳳鳴」劇團的當家文武生，「任派」的主要傳人。六十
年代，「仙鳳鳴」劇團招募少年舞蹈演員籌備演出《白蛇新傳》，
當時龍劍笙應徵並入選。[197] 經過八個月的訓練以後，她順利加
入「仙鳳鳴」，初踏台板。1963年，任劍輝與白雪仙組建「雛鳳
鳴」劇團培養新秀，便以這一批舞蹈演員為班底，而龍劍笙也順
理成章成為門生之一。在學藝期間，她學習了《碧血丹心》與《幻
覺離恨天》兩個折子戲；1965年，「雛鳳鳴」公演此兩齣折子戲及
《辭郎洲》之「賜袍」與「贈別」，表演備受好評。1968年，她有機
會與任劍輝同台演出，技藝漸入佳境，次年，她便擔任「雛鳳鳴」
全本演出的《辭郎洲》的文武生。

　　七十年代初期，「雛鳳鳴」劇團正式由新秀接班演出，由

197 《粵劇大辭典》編纂委員會編《粵劇大辭典》，廣州出版社，2008
　　年版，第943頁。

龍劍笙與梅雪詩擔綱文武生和正印花旦，鑄就新一代的「情侶檔」。她們的合作有默契，又富青春氣息，龍劍笙舞台形象風度翩翩，唱腔承傳了任劍輝的風流多情、溫文婉轉，表演尤為細膩傳神，在舞台光芒逼人，受到廣大觀眾熱烈歡迎。她們主要的演出劇目有《帝女花》、《紫釵記》、《三笑姻緣》、《俏潘安》、《牡丹亭驚夢》、《再世紅梅記》、《蝶影紅梨記》等，其中《帝女花》、《紫釵記》與《三笑姻緣》拍成了電影，在海內外產生了較大的影響。龍劍笙在「雛鳳鳴」擔任文武生多年，一直頻繁在香港、東南亞、美國、加拿大、澳洲等地演出，集結了大批海內外戲迷。1992年，龍劍笙在演罷《蝶影紅梨記》以後，宣佈退出舞台，移居加拿大。

2004年，龍劍笙返港參與「任白慈善基金會」籌款演出，闊別舞台十二年後的首次演出得到巨大反響，白雪仙遂決定次年重整「雛鳳鳴」劇團，龍劍笙也回港候命。「雛鳳鳴」重組後第一台演出是《西樓錯夢》，在香港文化中心連演十二場，場場滿座，並於次年在香港演藝學院加演二十場，座無虛席。同年年底，龍劍笙再與梅雪詩聯手，在師父白雪仙的監製下演出第二台「任白」戲寶《帝女花》，先後在文化中心演出八場，繼而再移師演藝學院演出二十六場，反應保持熱烈，盛況空前；2007年，《帝女花》再度在澳門演出六場，一票難求。2011年以後，由於種種原因，龍劍笙沒有繼續在白雪仙領導下參演，而是轉投製作人丘亞葵旗下，與青年花旦合作演出折子戲。近年，白雪仙轉而致力製作陳寶珠與梅雪詩的三套前述「任白」經典。

香港粵劇界及戲迷對於白雪仙與龍劍笙分道揚鑣，眾說紛

綜，但是無論如何，師徒之間多年的承傳是生生不息的。如今
龍劍笙提攜了青年演員，讓年青一輩藝人能有機會同台演出。
儘管效果未必能達至最理想，但也是邁出了前進的一步。而白
雪仙與陳寶珠的合作，證明了「任白」戲寶的魅力，還有白雪
仙的藝術理想，那就是不斷精益求精，結合時代的審美觀，對
經典作品進行提煉。「任白」已成為香港粵劇流派的代表之一，
基本上所有青年演員上位期間，都會學習並演出她們的經典劇
目，「任白」戲寶是香港粵劇從業員的一項基本功指標，它代表
了一個時代，並且見證了流派的承傳與發展。

　　以上提及了陳非儂與任劍輝兩位前人，陳非儂培養了不少
第三代香港粵劇文武生，但是由於他營運的班社不多，相對也
沒有足夠數量、量身打造的專屬劇目流傳下來，累積不了相當
部分的市場與觀眾，因此沒有形成代表性的香港粵劇「流派」。
任劍輝在與白雪仙組成「仙鳳鳴」劇團以前，雖然也組建班社、
演出頻繁，但也還未足以被視為一個流派。直至她與白雪仙組
建了「仙鳳鳴」以後，邀約了編劇家唐滌生，穩固了其他劇團成
員，上演了九屆「訂製」劇目，並親自組建「雛鳳鳴」，對其成員
進行長期培養，又帶領青年演員承接「仙鳳鳴」的觀眾，「任派」
才在觀眾與市場的認可下，得到發展並繼承下來。從前文梳理
第二代文武生的流派傳承脈絡看來，此輩藝人的特點就是轉承
多師，任劍輝主要是鑽研「桂派」的表演風格，但同時也吸收相
容了「馬派」傳神的舞台特點，加上與「薛派」繼承人白雪仙緊
密合作，故「任派」雖然已經自成一格，卻還是能看到不同流派
前輩的藝術風格與影子。

＊　　＊　　＊

第二批香港第三代文武生傳人有出身梨園世家的文千歲、羅家英，與擅於兼演的老倌阮兆輝和新劍郎（巫雨田）。文千歲（1940-）父親黃千峰、叔父黃千歲、黃千年、堂姐黃姑等均為戲班中人。[198] 文千歲七歲便隨父親加入由黃千歲、陳露薇擔綱的「前程」劇團，九歲開始隨京班武師竇庭志練功，學習北派技藝。及後，文千歲又跟何湘子學藝，在戲班擔任龍虎武師，十三歲以神童之姿加入「人之初」（童子班）劇團，1963年取藝名為文千歲。

文千歲以唱功著名，他的嗓音嘹亮，高低自如，尤其擅長演唱抒情曲目。自1973年以來他與盧秋萍、梁少芯、李寶瑩合作灌錄了無數粵曲錄音帶，其中與李寶瑩灌錄的多個曲目皆風靡各地，幾乎所有有華人的地方就有他的錄音帶，並獲「瀟灑粵曲王」的稱號。文千歲以演繹抒情劇目為主，首本戲包括《唐宮恨史》、《仙凡未了情》、《蘇東坡夢會朝雲》等。

2001年，文千歲與妻子梁少芯組建「千歲粵劇研究院」，致力於粵劇傳承的工作，並且在2006年起一連兩年親自率領「千連芯青少年粵劇團」到新加坡與加拿大演出，努力在海外傳播粵劇藝術。同時，文千歲也是第三代文武生之中首個與內地粵劇團合作的香港粵劇名伶，早在八十年代末，便分別與「廣州粵劇團」、「肇慶粵劇團」、「順德粵劇團」等劇團合作，在內地進

198 駱文靜著《雅號・逸名》，粵劇藝術博物館叢書，廣州出版社，2017年版，第180頁。

行巡演，受到觀眾的熱烈歡迎，引領了粵港兩地藝人合作的潮
流。文千歲近年與夫人移居美國，專注研究福音粵劇，偶爾也
會返港帶領從前培養的一批青年學生進行演出。

<p style="text-align:center">＊　　＊　　＊</p>

　　另一位出身粵劇世家的第三代老倌是在演藝界頗負盛名的
羅家英（1947-　），他出身粵劇世家，父親羅家權、伯父羅家樹、
叔父羅家會、堂兄羅家寶都是粵劇界名人。[199]羅家英八歲開始
隨父親學藝，練習基本功，同時也接受其他家人傳授其四功的
技藝，他先後在粉菊花等門下學戲，並拜師京劇武生李萬春門
下，學習北派武打。

　　1973年起，羅家英正式擔綱劇團文武生，演出《蟠龍令》一
劇，一舉成名。他先後與李寶瑩、梁醒波、靚次伯等組建「英
華年」、「勵群」、「金英華」粵劇團。1988年，羅家英與影視紅
星汪明荃組建「福陞」粵劇團，演出了一批經典劇目，如《章台
柳》、《曹操與楊修》、《英雄叛國》、《穆桂英大破洪州》、《楊枝
露滴牡丹開》、《江湖恩怨俠鴛鴦》等。除此以外，「福陞」粵劇
團更經常到海外演出，包括美國、新加坡、加拿大、法國、荷
蘭、澳洲及台灣等地。

　　1995年，「福陞」粵劇團赴珠江三角洲地區巡演，受到熱烈
歡迎。羅家英在舞台演出的同時，也堅持在影視界發展，他與

199　（粵劇大辭典）編纂委員會編《粵劇大辭典》，廣州出版社，2008
　　年版，第953頁。

<p style="text-align:right">235</p>

周星馳合作的一系列「無厘頭」喜劇更吸納了許多青年影迷,及後在《女人四十》的出色表演又令他獲得了香港電影金像獎最佳男配角與台灣電影金馬獎最佳男配角的殊榮。羅家英扮相俊美,功底紮實,在舞台上的表演瀟灑自如,唱功節奏感強、基礎深厚,同時又能編能導,近期經常參與西九文化區與香港八和會館扶持青年演員的項目,帶領一眾青年花旦同台演出。

對於傳承,文千歲與羅家英一直秉承只要有心討教、就樂於教授的精神。他們很小心挑選入室弟子的主要理由基本相似,就是害怕「誤人子弟」。他們擔心萬一以後粵劇行業式微,徒弟連混口飯吃都做不到,就無法向其家長交代,而這恐怕也是香港粵劇傳承目前需要面對的一個根本問題。

＊　　＊　　＊

第三代文武生傳人具備能夠跨行當兼演的特點,主要代表人物為麥炳榮弟子阮兆輝(1945 -),他八歲加入電影公司做童星,參加過《父與子》等多部電影的拍攝,在片場認識了粵劇班主何少保[200],在他引薦下,加入了「碧雲天」、「麗聲」等劇團演娃娃生的角色。及後他跟隨粵劇啟蒙老師新丁香耀學藝,1960年正式拜麥炳榮為師,並加入了「大龍鳳」劇團(由麥炳榮、鳳凰女領銜)。唱功方面,阮兆輝曾經隨樂師林兆鎏、劉兆榮及黃滔練習唱功,亦隨袁小田習武。六十年代,他曾經到台灣發

200 《粵劇大辭典》編纂委員會編《粵劇大辭典》,廣州出版社,2008年版,第945頁。

展，從事電影幕後工作，1969年回到香港，分別加入過「慶紅佳」、「頌新聲」、「幸運星」、「碧雲天」、「雛鳳鳴」、「鳴芝聲」、「鳳笙輝」、「燕笙輝」等多個劇團，主要以「綠葉」的身份演出多個行當的角色。

阮兆輝自己也組建過「好兆年」劇團，演出頻繁，舞台經驗極為豐富。他的基本功相當紮實，熟悉粵劇傳統排場，在唱腔上瀟灑流麗、簡樸爽朗、味道濃郁。由於參演經驗豐富，擅於觀察與模仿，加上電影表演技藝上的積累，因此他能兼演不同生行，如文武生、小生、小武、丑生，甚至老生，皆精於演繹，首本戲包括《血濺紅燈》、《鐵弓奇緣》、《西河會妻》、《蝴蝶夫人》、《荷池影美》、《七賢眷》、《英雄叛國》、《長坂坡》、《文姬歸漢》、《張羽煮海》等等。

七十年代開始，阮兆輝積極參加粵劇的實驗改革與推廣工作，演出一系列風格新穎的折子戲，如《十五貫》、《趙氏孤兒》等。1992年，阮兆輝倡議重組香港實驗粵劇團，用現代的方法去演出《十五貫》。1993年，他與同行共同創立「粵劇之家」[201]，挖掘整理並演出了《玉皇登殿》、《斬二王》等傳統劇目，同時積極與香港教育署及各間大學合作，將粵劇知識推廣至學校。1998年，阮兆輝與河北梆子著名演員裴艷玲合作，演出了新穎獨特的「南戲北劇顯光華」專場。同時，他演而優則編，改編了不少劇目，如《呂蒙正之評雪辨蹤》、《文姬歸漢》、《長坂坡》等，受到廣泛關注與好評。

201 黎鍵編錄《香港粵劇口述史》，三聯書店（香港）有限公司，1993年版，第68頁。

　　九十年代，兩大演出方向出現於香港粵劇界，分別見於阮兆輝與梁漢威，他們兩人一個代表傳統，一個代表創新，時常比拼。但私底下他倆其實是很好的朋友，時常交流心得，也相互是彼此精神上的支持者。雖然他們看似代表了不一樣的風格，內裏他們對於粵劇的認識是一致的，那就是一方面粵劇要革新，並需要用現代的方法去推廣粵劇；另一方面，粵劇的傳統要「恢復」，需要保留和推廣傳統粵劇。阮兆輝與梁漢威的傳統根基皆十分深厚，在劇本、表演、唱腔、音樂、製作等方面，他們都有自己的想法，互相輝映，蓬勃了九十年代的粵劇界。直到2011年，梁漢威病逝，他們在粵劇傳承與創新的影響也隨着時間漸漸淡化了。

<div align="center">＊　　　＊　　　＊</div>

　　另一位擅長兼演並且也致力於改編劇本，並與阮兆輝在創作上合作無間的香港第三代文武生傳人是新劍郎（巫雨田）。六十年代開始，他隨粵劇藝人吳公俠學戲，及後隨許君漢學北派武功。七十年代初期投身粵劇圈，兼任文武生、小生、武生及丑生。新劍郎經常到南洋演出，在南洋巡迴演出期間，他接觸到多齣散佚海外的粵劇古老排場戲。返回香港以後，他便執筆編寫多齣新編提綱戲，如《荷池影美》等。期間，他更監製並擔綱演出「古樸情懷排場系列」，劇目包括江湖十八本及傳統例戲中的《七賢眷》、《梨花罪子》、《平貴別窰》等。新劍郎也熱衷於創作與改編粵劇劇目或樂曲，如《血濺紅燈》、《蝴蝶夫人》、《妻嬌妾更嬌》、《碧玉簪》、《山東響馬》、《十八羅漢伏金鵬》、

《辯才釋妖》及《驚雷》等。

九十年代末期，新劍郎開始致力於粵劇推廣工作，積極造訪多間中小學作粵劇介紹，並於 2003 年在香港康文署的邀請下擔任了「青少年粵劇欣賞——示範講座及表演」節目的主持人，為青少年示範與介紹粵劇藝術。從藝期間，他合作過的演員包括陳好逑、尤聲普、阮兆輝、羅家英、汪明荃、尹飛燕、南鳳、梅雪詩等。主要合作的劇團有「福陞」、「慶鳳鳴」、「鳳和鳴」、「好兆年」、「劍新聲」、「燕笙輝」劇團等。新劍郎亦於 2001 年參與演出話劇《袁崇煥之死》，同年演出獨腳戲《唱談粵劇》。新劍郎現為香港八和會館理事會副主席。

嚴格來說，阮兆輝與新劍郎皆是以「綠葉」的身份在香港粵劇劇團裏兼演不同行當，為粵劇發展作出貢獻。由於他們在業界的時間久遠，五十多年間活躍於粵劇舞台，也自行組建過劇團或製作過演出，因此也可歸納在「文武生」行當，代表他們是劇團或製作的領導者與第一男主角。如果從行當技藝來說，他們是綜合型演員，阮兆輝既能演丑生，也能演武生；新劍郎則以武生為主。隨着有些第三代香港粵劇文武生代表陸續移居海外、部分相繼離世，造成了此代文武生人數減少，也致使阮兆輝與新劍郎不得不擔起文武生傳承的重擔。

＊　　＊　　＊

前文提及過與阮兆輝在九十年代並稱香港粵劇界雙雄的梁漢威（1944-2011），他父親梁君顯是五十年代著名的電影美術廣告設計師，他三年級便輟學，隨父到片場協助佈景美術工作，

當時粵劇戲曲電影盛行，對他造成很大影響。十三歲跟隨大姊在「藝林粵劇學院」學習粵劇基本功，其後追隨鄧肖蘭芳學藝，並隨樂師甄俊豪習唱。1965年，他成為專業粵劇演員，先後加入「大龍鳳」、「慶紅佳」、「鳳求凰」等劇團，擔任二步針（神功戲次要場次的六個台柱）。不久，他加入了「新馬」劇團，與新馬師曾、吳君麗及陳錦棠等往星馬登台三個月，在藝術上受到新馬師曾和梁醒波的影響。梁漢威尤其傾慕陳錦棠的表演藝術，更有幸得到過陳錦棠的指點，登台期間有一次陳錦棠不慎摔傷，由梁漢威代替演出[202]，得到行內外的讚賞，嶄露頭角。六十年代末，他常駐「啟德遊樂場」粵劇團，奠定了粵劇文武生的地位。

七十年代起，梁漢威較多與尹飛燕、陳好述等花旦合作，並且與吳美英組建過「漢英」粵劇團。八十年代，他創辦了「漢風粵劇研究院」，致力於粵劇藝術的改革與實踐，尤其專注於編演歷史劇目，先後策劃了多個劇目，如《秦王李世民》、《吳越春秋》、《銅雀台》等，並且擔任了編導、音樂設計、演員、舞台美術設計、唱腔設計等一系列工作。除了粵劇演出以外，他亦經常參與舞台劇演出，包括《南海十三郎》、《始皇最後的日子》、《劍雪浮生》、《天下第一樓》、《薛覺先戲劇人生》及創新戲曲音樂劇《珍珠衫》、《風流夢——小明星傳奇》等。

202 《粵劇大辭典》編纂委員會編《粵劇大辭典》，廣州出版社，2008
年版，第954頁。

梁漢威文武雙全，他的表演十分重視人物個性的刻畫，擅於運用多種跨界藝術手法創造人物。同時他還能擔任編導，並曾學習過樂理與琵琶、二胡等樂器，熟悉粵劇唱腔結構與創作，對粵劇舞台佈景與服裝的設計甚有心得，被譽為香港粵劇界「難得的全能型藝術人才」。除了粵劇藝術方面的造詣以外，他在影視、話劇、書畫等不同方面均甚有才華，曾經在演出《夢斷香銷四十年》一劇的「沈園題壁」一幕時，親自以毛筆將整首〈釵頭鳳〉書寫於舞台佈景板之上，成為佳話。

梁漢威熱心粵劇推廣與公益，多年來不斷組織專業與業餘學生的專場演唱會，又灌錄唱片，從1970年開始擔任香港八和會館理事，並於1979年年協助八和會館開辦粵劇學院，更擔任副院長。2009年，梁漢威領軍成立香港粵劇藝術促進會，對粵劇發展與推廣不遺餘力。2011年，梁漢威因病與世長辭。其兒子梁煒康也是粵劇演員，善於兼演丑生與武生，並且是行內炙手可熱的舞台監督，亦能編導，有望成為父親的接班人。

＊　　＊　　＊

另一位英年早逝的第三代香港粵劇傳人是林錦堂（1948-2013）[203]。他年少時與新劍郎一樣隨吳公俠等學習唱功，又跟隨李寶倫學習功架。1957年演出《蟹美人》一劇，得到業界肯定，隨後他先後加入「大龍鳳」、「錦添花」、「三王」等劇團，與白

203 《粵劇大辭典》編纂委員會編《粵劇大辭典》，廣州出版社，2008年版，第953頁。

玉堂、陳豔儂、麥炳榮等合作演出。1984年，他加入「頌新聲」劇團，得到林家聲的賞識，並在藝術上對他指點，令他獲益匪淺。1993年，林錦堂與梅雪詩合作組建「慶鳳鳴」劇團，兩人有較長時間的合作，相互之間甚有默契，上演的多個劇目皆獲好評，如《六月雪》、《百花亭贈劍》、《寒梅劫後香》等。

林錦堂在文武生行當上的藝術造詣相當全面，武功底子好，對粵劇的表演程式及音樂唱腔都頗有研究。進入千禧年後，他曾在香港舉辦了多個粵劇、粵曲訓練班，對培養粵劇新人與觀眾作出了許多努力。2013年，林錦堂猝然離世，行內外驚聞噩耗，無不悲痛。

＊　　＊　　＊

香港粵劇界有一位老倌被列為「國家級非物質文化遺產項目粵劇傳承人」，便是女文武生傳人陳劍聲（1949-2013）。她自幼醉心粵劇藝術，但算是入行較晚的一位名伶，曾經在粵劇藝人譚珊珊門下學戲，及後又得到樂師盧軾、北派藝人葉少蘭等指導，並被新馬師曾收為入室弟子。入行不久後，由於她勤學好練，便隨團赴新加坡、馬來西亞演出。1975年返港以後，則以演出鄉鎮「神功戲」為主。

1986年，陳劍聲組建「劍新聲」劇團，擔任女文武生，邀請過梁少芯、鍾麗蓉、王超群等花旦，合作了一系列新戲，如《劍膽琴心》、《鄭成功》、《英雄呂布俏貂蟬》等。及後，她又與吳君麗、新海泉以「新麗聲」班牌組建劇團演出；另參加過楊柳青的「揚威」劇團，以及與鍾麗蓉組建「春秋」劇團，台期不斷。

陳劍聲在九十年代重新組建「劍新聲」劇團，得到戲迷的支持，並曾到東南亞、美國、加拿大等地巡迴演出。

陳劍聲雖為女兒身，但英風颯爽，嗓音洪亮，文武兼備，被譽為「男兒氣十足」，是不可多得的女文武生人才。她的首本戲包括《烽火高平血海仇》、《箭上胭脂弓上粉》、《梁祝恨史》、《魂斷藍橋》、《蓋世雙雄霸楚城》、《烽火擎天柱》等。陳劍聲熱心社會公益，參與過多個籌款演出，並且擔任過多屆香港八和會館主席。2013 年 8 月，她因病逝世；她的離世，令不少業界人士感到十分惋惜。

<div align="center">＊　　＊　　＊</div>

此輩香港文武生之中還有兩位藝人是處於第三代與第四代文武生周期之間的，其一是龍貫天，其二是蓋鳴暉。龍貫天（1959- ）七十年代末入行，也是「半途出家」的藝人，曾隨著名樂師朱毅剛、劉永全，以及京派導師劉洵、任大勳等學戲。龍貫天十分仰慕陳錦棠，從藝以後以陳錦棠為學戲目標。他的戲路廣闊，文武兼備，嗓音圓潤，扮相高大俊俏，得到一大批戲迷喜愛。龍貫天先後與多位花旦組建過多個劇團，如「龍鳳」、「金龍」、「天鳳儀」等，並多次帶領劇團到星馬、美加等地演出。他還喜歡組織雙生雙旦劇團，例如與文千歲、梁少芯、鄧美玲合作組建「高陞」劇團，演出劇目包括新編劇目《玉面雙雄》，另外又與蓋鳴暉組織雙生形式的「先聲劇團」。除了在劇團形式上屢屢創新以外，他還積極為粵劇加入新元素，例如將悅耳的新編小曲加入其灌錄的粵曲唱片之中。

龍貫天的首本劇目有《張羽煮海》、《陰陽判》、《妻嬌妾更嬌》、《殺狗記》、《劉伶醉酒》、《雪嶺奇師》、《飛賊白菊花》等。近年龍貫天還保持組班演出，更與不少青年演員合作，積極為粵劇傳承作出貢獻。

<div align="center">＊　　　＊　　　＊</div>

蓋鳴暉（1962- ）1982年入行，是當今香港粵劇著名女文武生，畢業於「香港八和粵劇學院」[204]，曾經隨王粵生、劉兆榮學習粵劇唱腔與曲藝，及後得到林家聲賞識，收為徒弟。1987年，她參加香港區域市政局舉辦的粵劇新秀匯演，嶄露頭角。及後，蓋鳴暉加入「頌新聲」劇團，師父林家聲安排她在《周瑜》一劇中飾演趙雲，並對她悉心指導，蓋鳴暉的演出終得到觀眾注目。

1990年，粵劇班政家劉金耀為蓋鳴暉組建「鳴芝聲」劇團，最初與尹飛燕合作，及後與吳美英合作為多。「鳴芝聲」班牌經過多年的藝術實踐，已經成為香港陣容最穩定、演出最頻繁、上座率最高的劇團之一。蓋鳴暉扮相俊朗、舉止大方，嗓音十分像任劍輝，結合了林家聲與任劍輝的特點，是此代粵劇文武生的偶像派代表人。「鳴芝聲」經常選演林家聲的首本戲，偶爾演出任劍輝的首本戲，並有演出新編劇目。「鳴芝聲」演出過的劇目，包括《連城璧》、《九天玄女》、《花田八喜》、《牡丹亭驚

204 《粵劇大辭典》編纂委員會編《粵劇大辭典》，廣州出版社，2008年版，第956頁。

夢》、《無情寶劍有情天》、《洛水神仙》、《怡紅公子哭瀟湘》、
《俏潘安》等。從藝期間，蓋鳴暉頻繁赴美國、新加坡、馬來
西亞等地獻藝，還積極跨界演出電視劇與話劇。劉金耀去世以
後，風水大師李居明承接了香港北角新光戲院，並與「鳴芝聲」
劇團合作，他為劇團創作了多齣新編粵劇。蓋鳴暉與「鳴芝聲」
現依然活躍於香港粵劇舞台及戲迷圈。

<div align="center">＊　　　＊　　　＊</div>

　　蓋鳴暉與龍貫天均能夠憑自身努力在香港現今文武生行當
裏佔一席位。他們雖然是「半途出家」，但是因為處於第三代與
第四代的過渡期，前期依然能夠跟隨名伶班社大量演出，累積
足夠的舞台經驗，因此還能創出一片天。由於香港沒有正式的
粵劇學校，現在粵劇演員入行時皆較為年長，並很少具備四功
五法的基礎，加上現今的戲班演出量大不如前，致使許多在香
港土生土長的從業員缺乏技藝基礎。其實，通過梳理前人的經
驗，可以獲得很多啟發，如業界需要團結一致，培養後輩不單
要從技藝上栽培，更要成為他們的精神支柱等。一個行業的興
衰，不能只依賴個人，維持健康的生態環境才是長久之道。

二、唱功為重的花旦傳人

　　通過上一節可以看到，此代的粵劇有幾個特點，第一，文
武生需要「擔飛」，即保證劇團的票房；第二，劇團的班底相對
不穩定；第三，一台戲的演出周期越來越短；因此，香港第三
代花旦傳人數目較第二代明顯有所下降，花旦在劇團之中的地

位也與前人有所不同，除非她們獲得班主或資金支持，否則劇團一切均由文武生做主，形成日益嚴重的「老倌」獨大文化。香港粵劇的生態環境也因應社會與經濟的發展，逐漸從團隊制過渡至個人制，造成惡性循環。第二代名伶大多五十歲左右便退隱幕後或退休，但第三代傳人由於從藝時間較晚，大多三、四十歲才嶄露頭角，加上班社的營運穩定性低、市場份額被其他藝術形式分薄、業餘愛好者熱衷於自己籌辦演出並形成「送票」文化等原因，第三代名伶大多不願離開舞台，擔心手停口停，生活沒有安全感。

<div align="center">＊　　＊　　＊</div>

第三代花旦也有不少是出身粵劇世家的，如文千歲之妻、梁漢威之妹梁少芯（1946-）[205]，她受到其兄梁漢威影響，自小喜愛粵劇，她父親梁君顯是五十年代著名的電影美術廣告設計師。她與兄長一樣隨鄧肖蘭芳學藝，並跟隨樂師甄俊豪習唱，及後他曾拜著名京劇老師祁彩芬學習身段與靶子。梁少芯擅長演出閨門旦與青衣行當，尤其喜愛研究四大美人，遺傳自父親舞台美術的審美基因，她還喜歡研究粵劇的化妝、服裝與美感等方面。

梁少芯與夫婿文千歲曾經灌錄了不少粵曲唱片，雖然嗓音條件有限，但行腔流暢，婉轉動人。從藝期間，她與夫婿演出

205 《粵劇大辭典》編纂委員會編《粵劇大辭典》，廣州出版社，2008年版，第969頁。

過不少經典劇目，如《孟麗君》、《六月雪》、《王昭君》、《唐宮恨史》等。她與文千歲共同創辦「千歲粵劇研究院」，致力培養新一代粵劇接班人，是一位有能力、有思想的第三代花旦。

<center>＊　　＊　　＊</center>

另一批第三代花旦，是因為自小喜歡粵劇，而積極尋覓機會投身粵劇舞台，其中代表有梅雪詩、尹飛燕與南鳳。梅雪詩（1942- ）與龍劍笙一樣，也是由「仙鳳鳴」《白蛇新傳》的選秀出身，繼而被任劍輝與白雪仙收為徒弟。在「雛鳳鳴」劇團的學藝期間，梅雪詩參演了《碧血丹心》與《幻覺離恨天》兩個折子戲，在1965年公演時獲得好評。[206]1969年開始，她便與龍劍笙一同演出《辭郎洲》全劇。1973年，她正式擔任「雛鳳鳴」的花旦，開始了其漫長的演藝生涯。

梅雪詩扮相甜美，與龍劍笙二人充滿青春氣息，合作時有默契，由於梅雪詩嗓音優美，唱腔流暢之餘帶幾分嬌哆，故行內亦稱她為「阿哆」。梅雪詩十分尊重師父，且耐心受教，又很勤奮，所以得到師父喜愛，對她關懷備至。梅雪詩擅長演出「任白」戲寶與「雛鳳鳴」的首本戲，如《帝女花》、《紫釵記》、《三笑姻緣》、《俏潘安》、《牡丹亭驚夢》、《再世紅梅記》、《蝶影紅梨記》等。她熱愛舞台，多年來就算拍檔龍劍笙退隱也堅持頻繁演出，1993年她與林錦堂組建「慶鳳鳴」劇團，演出《多情燕

206 （粵劇大辭典）編纂委員會編《粵劇大辭典》，廣州出版社，2008年版，第956頁。

子歸》、《烽火姻緣》、《寒梅劫後香》、《笳聲吹斷漢皇情》等。

林錦堂去世以後，梅雪詩曾經沉寂了一段時間。近年，在師父白雪仙的組織下，梅雪詩得以與龍劍笙、陳寶珠繼續在舞台上合作演出「任白」經典。「希望這輩子都與舞台不離不棄」，就是梅雪詩的理想。

<div align="center">＊　　　＊　　　＊</div>

與阮兆輝結下不解之緣、合作無間的第三代花旦尹飛燕（1948-），六十年代進入粵劇戲班，先向樂師王粵生拜師學習唱功，繼而得吳惜衣、譚珊珊等前輩教授身段與功架，並向任大勳與劉洵等北派師傅學習武藝。入行早年，尹飛燕曾經在「啟德遊樂場」的粵劇團演出，及後她先後加入了「碧雲天」、「大龍鳳」、「新馬」、「頌新聲」等多個劇團，「班身」（戲班年資）經驗豐富。曾與阮兆輝結為夫婦，他們的兒子阮德鏘是香港粵劇青年武生演員。尹飛燕曾經得到過林家聲的教導，她認為林家聲在她的演戲生涯上給了很多幫助，對自己的藝術成長有很大影響。

尹飛燕有許多海外演出經歷，如1968年，尹飛燕曾經與陳寶珠組班在新加坡、馬來西亞演出；1984年，又到過荷蘭、英國登台，還去過美國、加拿大與巴西等地，受到海外華人的喜愛與歡迎。1987年，尹飛燕組建「金輝煌」劇團，九十年代開始在「鳴芝聲」等劇團擔任正印花旦，陸續與文千歲、羅家英、吳仟峰、蓋鳴暉等文武生合作演出。

尹飛燕人如其名，嬌小玲瓏、身輕如燕，圓場功十分漂亮

流麗，基本功紮實；扮相方面十分俏麗，溫婉甜美；做工細膩，能文能武；嗓音早期圓潤優美，唱腔富有韻味。但後期嗓音因為過於勞碌疲憊，演唱方面才稍微遜色。她的戲路很廣，各個類型的正印花旦劇目皆能駕馭，如文戲《再世紅梅記》，武戲《花木蘭》、《辛安驛》、《英雄叛國》、《亂世英豪》、《一代忠義女巡按》[207]等，無論傳統戲與新戲演出都受到觀眾稱許。尹飛燕聰明伶俐，除了舞台演出以外，更舉辦過多次個人粵曲演唱會，深受閨秀唱家們的喜愛與追捧。同時，她也與多位老倌灌錄過粵曲唱片，並且擔任過多屆香港八和會館副主席，積極推動粵劇的發展。

＊　　＊　　＊

另一位頗受香港觀眾喜愛的第三代花旦南鳳（1949-），六十年代隨吳惜衣和粉菊花學戲，1963年拜樂師王粵生為師學習唱功，1966年在王粵生的引薦下隨著名花旦南紅參加「慶紅佳」劇團演出，擔任梅香。南紅與南鳳亦師亦友，南鳳尊稱南紅為「師姐」。七十年代至八十年代初，南鳳曾當過電視藝員，及後在粵劇大型與中型班社擔任二幫花旦，直到九十年代逐步確立其正印花旦地位。

207　(粵劇大辭典) 編纂委員會編《粵劇大辭典》，廣州出版社，2008年版，第940頁。

從藝期間,她先後加入過「頌新聲」、「鳳笙輝」、「龍鳳」、「新鳳凰」、「心美」、「仟鳳」等劇團,與林家聲、阮兆輝、李龍、吳仟峰、林錦堂等文武生合作無間。首本劇目有《旗開得勝凱旋還》、《孤雁雪親仇》、《紫釵記》、《雷鳴金鼓戰笳聲》等。南鳳與林錦堂之間的合作十分有默契,是觀眾最喜愛的「情侶檔」之一。

南鳳扮相豔麗,表演細膩,尤其擅演悲情人物,她的嗓音條件豐厚,唱腔極有味道,受到不少文武生的青睞。1985年,南鳳與林錦堂攜手開辦曲藝社與粵劇學院,直至1991年停辦,辦學期間他們曾經為學員組織過許多舞台演出,學員亦從中獲得實踐機會與舞台經驗。近年,南鳳偶爾也會參與劇團的演出。

* * *

本節最後一位介紹的第三代香港粵劇花旦是最為觀眾所熟悉的歌影視三棲藝人汪明荃(1947-),她在香港電視圈經驗豐富,多才多藝,深受觀眾歡迎。她自幼對粵劇興趣濃厚,從事演藝事業的同時,亦積極向林家聲等前輩學藝。1983年,汪明荃開始涉足粵劇舞台,與林家聲組建「滿堂紅」劇團,擔任正印花旦,演出《天仙配》,大獲好評。1988年,汪明荃與羅家英組建「福陞」粵劇團,除了在香港演出以外,還先後到美國、加拿大、新加坡以及珠江三角洲一帶作巡迴演出,大獲成功。源自她自身在影視界的影響力,汪明荃成功地為香港粵劇拓展了一批新觀眾。

由於入行時間較晚,她喜歡結合自身跨界的優點演出新編

劇目，既努力學習與應用傳統表演技藝，亦充分借鑑電視劇、話劇的長處，貼近生活，細緻地刻畫人物特徵。[208] 如在《萬世流芳張玉喬》劇中，她將以死相諫的張玉喬闡釋得層次分明、深刻感人；在《穆桂英大破洪州》劇中，將穆桂英既威嚴莊正又富有人情味的各個性格側面勾畫細膩；在《春草闖堂》、《楊枝露滴牡丹開》、《糟糠情》、《三鎖玉郎心》及《英雄叛國》等戲中，皆有生動的表演。

汪明荃曾任全國人民代表大會港澳區代表與全國政協委員會委員，另外曾多次獲選為香港八和會館主席，她對於香港粵劇的熱誠，感動眾人。汪明荃與羅家英更因戲結緣，結為佳偶，成為業界的佳話。

<div align="center">＊　　　＊　　　＊</div>

第三代粵劇花旦普遍入行較晚，基本功全靠後天的勤奮努力，苦練而成。此輩花旦重視唱功，並努力隨粵劇曲藝樂師練習唱功，依賴樂師為其譜曲、示範等。對比起前人，她們對於粵劇唱腔的研究較為疏淺，因此唱腔上此代沒有突出的發展。第三代花旦亦較少自行組建班社，一般都是仰仗文武生的邀約進行班社演出。花旦流派繼續以第二代名伶芳艷芬（芳腔）、白雪仙（仙腔）與李寶瑩（寶腔）為主流。

208 《粵劇大辭典》編纂委員會編《粵劇大辭典》，廣州出版社，2008年版，第949頁。

三、梨園背景與兼演傳人

第三代香港粵劇武生與丑生兼演的藝人基本功紮實，從藝經驗豐富，代表人物有尤聲普、賽麒麟、呂洪廣與廖國森。尤聲普（1932-2021）出身自粵劇世家，父親是男花旦尤驚鴻，尤聲普年少時便跟隨父親到戲班學戲，師承陳少俠（第一代著名男花旦嫦娥英之弟）。入行前期分別在關德興等擔綱的劇團演出。抗戰勝利後，他在香港多個劇團演出，先後與靚元亨、關影憐等赴新加坡、美國等地登台。六十年代，尤聲普參加過「錦添花」、「新馬」、「碧雲天」等劇團，擔任文武生。自七十年代起，他轉行演出丑生，並兼演武生，更成為「頌新聲」、「雛鳳鳴」、「慶鳳鳴」、「鳴芝聲」等大型班社的台柱之一。為了進一步提升自己的藝術素養，尤聲普更拜了著名京劇演員李萬春為師[209]，苦心習藝。

尤聲普的表演特點是細膩傳情，唱腔韻味濃郁，各個行當甚至老旦、女丑皆能駕馭，他多年來演出的劇目甚多，代表作有《血濺紅燈》、《連城璧》、《紫釵記》、《呂蒙正》、《趙氏孤兒》、《碧血寫春秋》、《情俠鬧璇宮》等。1993年起，尤聲普接連參加多屆香港藝術節等大型官方演出活動，主演了《十五貫》、《曹操與楊修》、《霸王別姬》、《李太白》、《佘太君掛帥》等新製作的劇目，細膩地刻畫了不同人物的藝術形象，藝術造詣上更趨成熟，廣受好評，曾經獲得香港藝術家聯盟頒發的「舞

209 《粵劇大辭典》編纂委員會編《粵劇大辭典》，廣州出版社，2008年版，第940頁。

台演員年獎」。

<p style="text-align:center">＊　　＊　　＊</p>

　　第二位是賽麒麟（1933-），他亦是出身梨園世家。其父親在戲班當演員，自小受到薰陶，九歲開始學藝[210]，初入行時在「非凡响」任職武生，1974年起開始轉演丑生。從藝期間，他先後加入過「大龍鳳」、「頌新聲」、「鳴芝聲」、「心美」等劇團，擅長的劇目有《六月雪》、《雙龍丹鳳霸皇都》、《萬世流芳張玉喬》、《忠魂長照潞安州》、《白蛇新傳》等，與多位文武生合作無間，並且是劇團的中流砥柱。

<p style="text-align:center">＊　　＊　　＊</p>

　　另一位是第二代著名文武生呂玉郎之子呂洪廣（1944 -），他在廣州出生[211]，自小隨父親習藝，1958年畢業於廣州市粵劇學校，為該校第一屆畢業生。由於呂洪廣身材高大，嗓音嘹亮，天賦條件極好，故獲選為重點培養對象，並獲舉薦至「廣東粵劇院」青年演員訓練班接受培訓，及後又在「廣東省粵劇院三團」擔任丑生。

　　1980年，呂洪廣舉家遷居香港，他於各個大小型劇團擔任丑生與武生行當。他曾先後參加「金輝煌」、「黃金」、「幸運

210　（粵劇大辭典）編纂委員會編《粵劇大辭典》，廣州出版社，2008年版，第971頁。

211　（粵劇大辭典）編纂委員會編《粵劇大辭典》，廣州出版社，2008年版，第962頁。

星」、「福陞」、「漢風」、「鳴芝聲」、「花錦繡」、「天鳳儀」等劇團的演出。主要合作的演員包括吳仟峰、龍貫天、阮兆輝、梁漢威、李龍、林錦堂、蓋鳴暉等，並頻繁赴星馬、美加、澳洲及內地巡演。呂洪廣從藝時間頗長，擅演的劇目甚多，如《趙氏孤兒》、《大鬧青竹寺》、《情鎖奈何天》、《紂王與妲己》、《刺秦》、《香花山大賀壽》、《審死官》、《鍾無豔》等。呂洪廣熱心推動粵劇傳承，曾任唱腔導師，以及「八和粵劇學院」課程主任。

<p style="text-align:center">＊　　＊　　＊</p>

　　第四位香港粵劇第三代武生、丑生兼演的代表是廖國森（1955-），他畢業於「香港八和粵劇學院」，是該院的第一屆畢業生。在學期間，他曾經隨著名樂師王粵生、麥惠文練習唱曲；隨梁漢威、鄭綺文學戲；另外，也曾隨京派老師任大勳與劉洵學習北派武功。1982年畢業後，任大勳老師推薦他進入「雛鳳鳴」劇團，演出《辭郎洲》一劇，成為該團的基本團員。1989年，因為靚次伯身體抱恙，廖國森暫代他演出武生一角；同年年底，參與「雛鳳鳴」公演的《再世重溫金鳳緣》，奠定了他在該團的正印武生地位。

　　廖國森從藝多年來幾乎參與過香港所有大中型戲班，包括「錦添花」、「劍新聲」、「慶鳳鳴」、「龍鳳」等，一直擔任正印武生的位置。與其合作過的藝人涵蓋了第二代與第三代的名伶，如靚次伯、羅品超、新馬師曾、梅雪詩、龍劍笙、李龍、尹飛燕、阮兆輝、龍貫天、尤聲普、吳仟峰、林錦堂、陳劍聲、羅家英等；他甚至與新一代（第四代）演員也合作無間，如衛駿

輝、陳咏儀、劉惠鳴、梁兆明等。從藝期間，廖國森的首本戲有《李仙傳》、《十五貫》、《張羽煮海》、《佘太君掛帥》、《辯才釋妖》、《忠魂長照潞安州》、《殺狗記》、《李廣王》等。廖國森舞台經驗豐富，能跨行當演繹不同人物、不同時代的角色，唱功紮實，現今仍然被青年演員經常邀請參與演出。

小結

通過梳理第三代文武生、花旦、武生及丑生，可以看到這個時期的幾個傳承特點：

（1）第三代藝人繼承了以往組織戲班的傳統，積極在省港、南洋與海外進行演出。

（2）此輩文武生、丑生與武生皆較花旦入行年齡為小，基本功紮實，大多文武兼備，而且此輩藝人在學藝期間也會跟隨北派老師練習武功，秉承了先輩對於基本功與武功技藝方面的重視。

（3）此輩花旦由於較晚入行，因此對於粵劇音樂體系的理解相對不甚透徹，並習慣依賴樂師為她們操曲練唱，又由於少時發聲基礎鍛煉較少，引致聲帶容易勞損，花旦聲腔發展較前輩滯慢。

（4）此代文武生音樂造詣頗高，不少還能兼任樂師、編導與製作，以阮兆輝、梁漢威、羅家英為代表，他們對於傳統與創新的理念一致，先後打造了大批相當出色的劇目。

（5）此代藝人不尚收弟子習藝，這是基於社會與經濟發展的原因，主要是整體社會環境已變遷，也擔心不能保證門生的

生計，由於沒有正統的繼承者，因此他們擔綱演出的年期較第二代藝人為長，觀眾也日漸老化。

（6）此輩的戲班周期越來越短，其一是因為場地缺乏，其二由於成本較高，其三是因為觀眾量也日漸萎縮。行業最旺盛的台期為一年一度的「神功戲」；至於劇院的演出，賠本的風險很高。

（7）第三代香港粵劇傳人熱衷於錄製唱片，並且培養了大批業餘閨秀參與演唱會與折子戲的演出，行業的收入來源很大一部分是來自被聘任「陪」業餘閨秀一同演出登台。

（8）此代除了文武生以外，其他行當較少自行組班，除非得到班政家或「金主」的贊助。

（9）此輩名伶熱衷公益與教育，並積極創辦學院，但是由於家庭原因、行業前景不明朗、「上位」時間長等原因，許多青年演員皆是兼讀式學習，以粵劇作為其興趣愛好之一。

（10）這代名伶與廣東省的聯繫漸漸減弱，交流日益減少，各自的劇目與演出程式分流也越來越明顯。

<p style="text-align:center">＊　　＊　　＊</p>

總括而言，香港粵劇「流派」的傳承在第三代還是較為成功與效果顯著的，但是由於第三代名伶不喜收門生，實踐機會又日益減少，同時新一代演員很難有機會再觀摩前人的演出，令「流派」藝術的傳承岌岌可危。筆者認為，通過借鑑前人的經驗，第四代粵劇藝人首先需要有一個相對穩定的學習平台，以保證他們的做功與武功基礎；進而需要有擅長表演與唱藝的前

輩針對性地因材施教；再進而需要有機會跟隨名伶學習和承傳他們的首本劇目，期間須給予舞台演出的實踐機會；最後還需要有合理的藝術生存環境，才能有效地將香港粵劇「流派」藝術傳承下去。

除了藝術方面的傳承以外，更為需要重視的是市場與觀眾的傳承。香港粵劇現今公認的兩大流派：一是「任白」，一是林家聲，他們肩負了繼承與傳承的重任，他們之所以能夠繼承是由於大量演出與實踐，並能轉承多師；之所以能夠成功承傳下來極大程度上是因為能有效地在其最輝煌的時期將觀眾「轉讓」給繼承人。「任白」手把手令「仙鳳鳴」過渡至「雛鳳鳴」，由龍劍笙、梅雪詩、陳寶珠繼承；林家聲則是通過「頌新聲」將綁帶傳給林錦堂、蓋鳴暉二人。兩大第二代「流派」掌舵人皆深深理解如何運用新鮮血液（青年演員）穩固並拓展原有市場份額，拓闊層面。

第三代傳人在市場與觀眾傳承方面沒有較好地汲取前人的經驗，由於在舞台上擔綱的時間太長，第一局限了觀眾的年齡層，中青年觀眾在每次演出都是看着老年人在舞台上，裝扮成比他們更年輕的人物談情說愛，實在有點突兀。第二，這又造成了青年演員難以「上位」，更替換代需要太長的時間，許多演員能夠擔綱演出成為主要演員的時候，已經年過四、五十，由於擔心生計與看不到長遠的良性發展，致令願意入行的青年人越來越少。

＊　　＊　　＊

目前香港粵劇界，青年粵劇演員不少半途出家，亦沒有相對良好的學藝環境，以致香港粵劇的表演水準日漸下滑，市場與觀眾的拓展也大不如前。筆者認為，香港粵劇未來的發展演變，必須關注以下幾點，才可以力保不失：

第一：攜手團結各個界別

目前香港有超過兩千個註冊曲藝社團，散佈在各個社區及商廈，它們大多為閨秀名流創辦用以自娛自樂的粵曲演唱場地，麻雀雖小，但孕育了無數粵曲音樂人員與粵曲導師，是相當寶貴的資源。筆者認為，西九戲曲中心落成後，可以設立專項來統籌及支持這些社團的活動，推動專業人士與坊間愛好者的交流互動，從基層為粵劇拓展社區影響力。

此外，香港八和會館可以作為統籌者，將現時在康文署場館的演出團體、粵劇班、粵曲班的導師學員組織起來，給他們提供學習支援與參加活動的機會，將熱愛粵劇粵曲同仁團結起來，為香港粵劇的發展出一分力。

作為香港唯一一所提供戲曲全日制學習的高等學府，香港演藝學院戲曲學院，應該作為香港粵劇教育的龍頭，為全港設有粵劇課程的教育機構提供系統性的教材、教師培訓以及人才輸送，以協助各機構舉辦粵劇活動，從教育方面走進院校，親近青少年。

西九戲曲中心、香港八和會館、香港演藝學院戲曲學院應該團結一致，在各自力所能及的範疇一同出謀劃策，為香港粵劇的發展鎖定路徑，攜手努力前行。

第二：重視青少年的基本功訓練

由於目前戲曲全日制課程只由香港演藝學院戲曲學院提供，它屬於高等教育學府，因此戲曲學院遇到最大的挑戰是一般入學的本地學生，皆沒有接受過專業的基本功訓練。鑑於香港沒有戲曲及表演藝術的中專學校，目前也只能按照學生能力安排教學內容。但要學生在十八歲才開始練習基本功，實在是太艱辛，效果也並不顯著。

前文提及香港粵劇人才培養，青少年的基本功訓練在現代戲曲教育是刻不容緩的課題，如何結合現時的中學課程，適當加入腰腿功、毯子功、靶子功的強度訓練，為粵劇人才打好基礎，輸送至戲曲學院，甚至結合舞蹈人才，一起訓練輸送至舞蹈學院，香港演藝學院與相關部門應該重視並及時規劃。

第三：提高對幕後團隊的重視

現在，香港粵劇十分重視老倌，「老倌文化」已經成為行內的習性，像以往戲班重金聘任編劇家唐滌生、李少芸、潘一帆等加入團隊，重視編劇的文化一去不返，導致現在香港粵劇嚴重缺乏編劇人才，就算有也很難以此為生，而目前也沒有固定的編制保護香港粵劇的幕後團隊，如編導、舞台美術、樂隊等。

舞台美術現在一般都是由從業員自己組建舞台演出的製作公司負責，他們依賴承接不同演出每場收費，收入不穩定，限制了他們的藝術創造，以致香港現今粵劇舞台一般予人粗製濫做的感覺，只有大型獲得贊助的演出，舞台美術才會相對認真一些。此外，值得關注的是，「老倌文化」和舞台美術關係密

切，即演員們的服裝需要演員自己配置，這對於大部分青年演員都是一筆沉重的開銷，入不敷支也讓許多青年對粵劇行業望而卻步。相關部門如何善用資源，給予這一方面的支援，也是值得深入研究的方向。

最後，香港粵劇音樂樂隊在繁盛的閨秀與業餘界開局（現場伴奏操曲），演出不斷，收入甚至比一般演員還要高，以致對於樂師來說時間就是金錢，可以不排戲演出最好，要排戲也要按照正常價格收費，這也為有心炮製精緻粵劇演出的人士造成了一定的負擔與壓力。如何能夠保證專業樂師的收入，同時又能夠平衡製作的預算，亦是香港粵劇保持良性發展的重要課題。

第四：創造良好的生態環境

良好的生態環境是香港粵劇得以持續發展的必要條件。首先，香港粵劇界需要與當代戲曲學術界、表演界、教育界保持密切交流溝通，共同研究與探索未來發展的方向，包括以上所述的各個環節。其次，香港粵劇應該恢復有一至兩個配有全職台前幕後團隊、能夠按照月薪制度資助的劇團，以保證專業從業員生計與藝術追求的平衡。最後，在不破壞現有香港粵劇獨有生態環境的前提下，容許百花齊放，既有商業形式和娛樂形式，又有專業形式，這才是香港粵劇可以繼續發展與繁榮的正確方向。

專業形式的定義，需要由業界各個範疇提供意見作為參考，但是必須要有一個承擔組織或者委員會監督這方面的發展，官方代表、西九、八和、演藝學院、戲曲研究者、老倌、

青年演員、全職戲曲學生、編導、音樂人員、舞台美術工作者、傳媒皆需要參與進來，以保證各方資源的平衡與關注。

結語

　　本書共分為三個部分，分別分析了香港粵劇流派的起源（二十年代以前）、香港粵劇流派的承傳脈絡（包括了二十至四十年代末、五十至七十年代、七十年代至今），以及香港粵劇的特點。撰寫本書期間，筆者深深體會到其內容之豐富與多元，已經遠遠超出當初選擇題目時的預想。

　　因着時代的改變與社會的發展，廣東省受到地理環境的影響，集結了來自各地具備藝術鑑賞能力的人士、附庸風雅的商賈及各地方的戲班等。粵劇萌生伊始，本地班社群體即通過融會貫通，慢慢發展出自身特色，縱然不斷受到官府打壓，仍獲得民眾鄉紳喜愛，從而歷史上出現了外江班與本地班並立的時代，為粵劇奠定了穩固的基礎。粵劇形成雛形後，李文茂率領的反清起義令粵劇傳播，並落根至廣西地區。在這段時期，雖然廣東省內的粵劇活動受到嚴重的破壞與摧殘，但其流播地區也有了拓展。直到同治七年（1868年）廣州成立了「吉慶公所」，團結省內外甚至海外的粵劇藝人，重振粵劇。及後在光緒末年隨着政治變化及社會急速發展，粵劇也加入了戲劇改良運動，「志士班」更是對粵劇的變革與發展有傑出的貢獻。粵劇步入民國時期，亦進入了其第一個鼎盛時期，全女班、紅船班、公司班、大小型戲班和戲院林立，名劇紛呈，為粵劇流派的發展與

形成奠定了穩健的根基。

二十世紀初期，隨着粵劇「省港班」的興起，戲班公司紛紛斥資興建戲院，這對於粵劇生態環境的改變起到很大作用。香港粵劇更是率先帶起「男女合班」風潮，同一時間，「文明戲」與「志士班」持續對粵劇產生巨大的影響。對比上海同樣以西化為本的新戲運動，粵劇吸納了大量西方劇場的表演方法，粵劇「五大流派」中的多位藝人皆參與過改良粵劇。進入民國時期，粵劇在組織、劇目、音樂、服裝、表演、舞台美術等方面皆有較大的變動，尤其1926年至1936年變動最大。變動的主因有外來的因素，例如電影、觀眾等，也有內在的因素，如名伶的愛好與風格等。粵劇組織與劇目的變動因素則主要源於「六柱制」的創立，以及電影市場的競爭；其四功五法的變動是因為劇本的革新與音樂唱腔的影響所致；粵劇舞台美術的變動則是為了美觀、因應新科藝的湧現以及受到話劇與電影的影響。

香港粵劇藝人在同根同源、改革與分流的變革中，通過自身的努力，不斷豐實，演變出具有時代性的表演風格、代表作品及個人風格，從而衍生出五大流派，包括薛覺先、馬師曾、桂名揚、廖俠懷及白駒榮的派別。雖然香港粵劇藝人的藝術發展基地皆以香港為主，晚年卻由於種種原因，陸續返回廣州執教，可見香港政府方面對於粵劇藝人的晚年保障是有所不足的。

五大流派至今對省港粵劇影響深遠，它們的發展與成就離不開香港獨特的環境優勢，以及商業性與藝術創作自由兼備的社會結構，因此香港粵劇也結合了流派自身的型格與地方的生態環境，兩者對於粵劇及後發展都是至關重要的。從二、三十

年代開始，是粵劇發展的鼎盛時期，名家輩出，各放異彩，從劇目、表演技藝、音樂唱腔到舞台美術，均迅速變革與發展，使粵劇向地方化、大眾化、現代化邁前了一大步。期間，省港大型班社不斷湧現，加上不少在海外揚名的藝人回國演出，讓粵劇界增添了一大批造詣不凡的演員。其中，千里駒與「五大流派」關係匪淺，他擔當了流派啟蒙的重要角色，是繼「文明戲」與「志士班」後，推動香港粵劇流派形成的一大關鍵。

粵劇「五大流派」之中，薛覺先與馬師曾在藝術上各有特色，譽滿省港澳，在東南亞、美國的華僑聚居地及國內的上海、天津、雲南等地也獲盛譽。另外，「六柱制」的體制改革促進了流派的形成，讓粵劇從龐大的演員專工陣容，逐漸縮窄至幾十人甚至十幾人的組織。薛覺先與馬師曾皆行行兼擅並優異突出，「兼行」這項轉化也促進了流派的產生與發展。

與五大流派同期的各個行當名伶，體現出當時的名伶靈活交叉合作組班的現象，通過不斷交流學習、共同創作、相互扶持，成就了五大流派，並培養提攜了下一代的粵劇名伶。他們的交流合作不僅圍繞着省港澳，還積極拓展至新加坡、馬來西亞、越南、美國等地，同時也吸收融匯不同地方藝術的優點進行創新，開闊的心胸與眼界難能可貴。另外，透過研究分析，可知藝人的家庭影響對於他們的藝術養成也是十分重要的，大多此時期的伶人不是出身於梨園世家，便是自小在家庭氛圍影響下喜愛看戲的受眾，在十歲左右開始學戲更是奠定基本功基礎的最佳時機。

早期每位粵劇藝人都會根據自身條件創造獨具一格的「絕

活」，如「關公戲」、「爛衫戲」、「生武松」、「女武狀元」等。藝人們之間的聯姻、拜師、結拜文化也是當期的行業趨向；樂於助人、關懷社會、愛國愛民的情操更是當時粵劇名伶的信念與精神。

　　現時，在香港，雖然沿用了以往的組班靈活制度，但是由於業界經濟保障已經大不如前，各人為了三餐一宿疲於奔命，失去了能夠共同提升藝術的環境氛圍，導致藝術水準下滑。可貴的是，前人們在勤奮學習積攢舞台經驗的同時，也致力於教育、傳承、創新的工作，更為粵劇唱腔流傳灌錄了大量唱片，以及為表演藝術傳承拍攝了大量粵劇電影。梳理前人的經驗，因應時代發展，有效借鑑，應是香港粵劇業界需要極為重視的任務。

參考文獻

蔡孝本:《中國國粹藝術讀本——粵劇》,北京:中國文聯出版社,2009。

蔡孝本、李紅:《此物最相思——粵劇史料文萃》,廣州:廣州出版社,2016。

曾石龍:《第三屆羊城國際粵劇節特刊》,澳門:澳門出版社,2000。

曾應楓、龔伯洪:《廣州民間藝術大掃描》,哈爾濱:黑龍江人民出版社,2004。

陳倉谷:《中國戲劇漫談》,〔出版地不詳〕:〔出版者不詳〕,2003。

陳杰華:《粵劇唱腔音樂資料大全》,台山:華寧彩印廠印刷,1998。

陳澍森:《粵曲風琴譜(第四版)》,廣州:九曜坊粵華興,1926。

陳勇新:《龍舟歌》,廣州:廣東人民出版社,2005。

陳卓瑩:《粵樂入門》,台山:作新公司,1933。

陳卓瑩:《粵曲寫唱常識(增訂本)》,廣州:花城出版社,1984。

陳卓瑩:《粵曲寫作入門》,廣州:廣東人民出版社,1956。

費·約翰著、江靜玲譯:《藝術與公共政策:從古希臘到現今政府的藝術政策探討》,台北:桂冠圖書有限公司,1995。

馮國祥、周君亮:《清聲雅韻》,廣州:中華百貨有限公司,1935。

馮清平:《廣東大戲考》,上海:廣東播音界聯誼社,1949。

馮自由:《革命逸史》,台北:商務印書館,1953。

龔伯洪:《粵劇》,廣州:廣東人民出版社,2004。

廣東省地方史志編委會:《廣東省志·人物志》,廣州:廣東人民出版社,2002。

廣東省廣州市戲曲改革委員會:《粵劇傳統劇目叢刊》,廣州:廣東人民出版社,1956。

廣東省戲劇研究室：《粵劇研究資料選》，廣州：廣東省戲劇研究室，1983。

廣東省戲劇研究室主編、《粵劇唱腔音樂概論》編寫組：《粵劇唱腔音樂概論》，北京：人民音樂出版社，1984。

廣州市地方誌編纂委員會：《廣州市志‧文化志》，廣州：廣州出版社，1999。

廣東市文化局：《新時期戲劇論文集》，廣州：廣東市文化局，1989年。

廣州市文化局戲曲工作室：《粵劇鑼鼓基礎知識》，廣州：廣東人民出版社，1979。

廣州市政協文史資料研究委員會、粵劇研究中心：《粵劇春秋》，廣州：廣東人民出版社，1990年。

桂仲川：《金牌小武桂名揚》，香港：懿津出版企劃公司，2017。

郭秉箴：《粵劇藝術論》，北京：中國戲劇出版社，1988。

何家耀：《香港粵劇之路》，香港：懿津出版企劃有限公司，2004。

胡恩威：《胡恩威亂講文化政策》，香港：進念二十面體E+E，2016。

黃少俠：《粵曲基本知識》，香港：一軒樂苑，2011。

黃寅初：《五羊清韻粵曲集》，上海：上海遠東印刷公司，1938-1940。

賴伯疆、黃鏡明：《粵劇史》，北京：中國戲劇出版社，1988。

賴伯疆：《廣東戲曲簡史》，廣州：廣東人民出版社，2001。

賴伯疆：《薛覺先藝苑春秋》，上海：上海文藝出版社，1993。

賴伯疆：《粵劇「花旦王」千里駒》，廣州：花城出版社，1986。

賴伯疆：《粵劇藝術大師馬師曾百年誕辰紀念文集》，北京：中國戲劇出版社，2000。

黎鍵、湛黎淑貞：《香港粵劇敍論》，香港：三聯書店（香港）有限公司，2010。

黎鍵：《香港粵劇口述史》，香港：三聯書店（香港）有限公司，1993。

黎田、黃家齊：《粵樂》，廣州：廣東人民出版社，2003。

黎田：《粵劇唱腔基本板式》，廣州：廣東人民出版社，1978。

黎田：《中國曲藝志‧廣東卷》，北京：中國 ISBN 中心，2008。

李時成：《中國曲藝音樂集成‧廣東卷》，北京：中國 ISBN 中心，2007。

李我：《李我講古（四）》，香港：天地圖書有限公司，2009。

李雁：《粵劇的唱和做》，廣州：廣東人民出版社，1957。

連民安：《粵劇名伶絕技》，香港：懿津出版企劃有限公司，2006。

梁沛錦：《粵劇劇目通檢》，香港：三聯書店（香港）有限公司，1985。

梁沛錦：《粵劇研究通論》，香港：龍門書店（香港）有限公司，1982。

林韻、殷滿桃、莫日芬：《粵劇音樂》，廣州：廣東人民出版社，1958。

劉琦：《京劇行頭》，天津：百花文藝出版社，2008。

劉逸生、關振東：《珠水遺珠》，廣州：廣州出版社，1998。

陸風：《僑鄉雜憶》，北京：華齡出版社，1997。

欒冠樺：《角色符號——中國戲曲臉譜》，北京：生活‧讀書‧新知三聯書店，2005。

羅家寶：《藝海沉浮六十年》，澳門：澳門出版社，2002。

羅卡、法蘭賓、鄺耀輝：《從戲台到講台》，香港：國際演藝評論家協會（香港分會），1999。

羅銘恩：《第四屆羊城國際粵劇節特刊》，澳門：澳門出版社，2004。

羅品超、馮小龍等：《羅品超舞台藝術七十三年》，北京：中國文聯出版公司，1998。

羅雨林：《粵劇粵曲在西關》，北京：中國戲劇出版社，2003。

麥嘯霞：《廣東戲劇史略》，廣州：廣州市戲曲改革委員會，1983。

倪路：《中國戲曲音樂集成‧廣東卷》，北京：中國 ISBN 中心，1996。

歐陽予倩：《中國戲曲研究資料初輯》，北京：中國戲劇出版社，1957。

潘永強：《擔天望地：廣府俗語探奇》，香港：中華書局（香港）有限公司，2005。

丘鶴儔：《弦歌必讀》，香港：亞洲石印局，1961。

區文鳳、鄭燕虹：《香港當代粵劇人名錄》，香港：香港中文大學音樂系粵劇研究計劃，1999。

上海藝術研究所、中國戲劇家協會上海分會：《中國戲曲曲藝詞典》，上海辭書出版社，1985。

沈允升：《弦歌中西合譜》，廣州：美華商店，1929。

蘇惠良、黃錦洲、潘邦榛：《粵劇板腔》，廣州：羊城晚報出版社，2014。

王燮元：《京劇鑼鼓演奏法》，上海：上海文藝出版社，1988。

吳新雷：《中國崑劇大辭典》，南京：南京大學出版社，2002。

香港年鑑編撰委員會：《香港年鑑》第3回，香港：華僑日報，1950。

許太空：《粵樂府》，澳門：泗𠺢街—天籟樂廬，1932。

薛覺先：《覺先集》，香港：覺先聲旅行劇團特刊，1936。

楊子靜、潘邦榛：《廣州話分韻詞林》，廣州：羊城晚報出版社，2013。

易其仁：《粵曲揚琴譜》，廣州：廣州音樂研究社，1920。

余慕雲：《香港電影史話（第2卷）》，香港：次文化堂，1997。

余勇：《明清時期粵劇的起源、形成和發展》，北京：中國戲劇出版社，2009。

岳清：《錦繡梨園——1950至1959年香港粵劇》，香港：一點文化有限公司，2005。

粵劇大辭典編纂委員會：《粵劇大辭典》，廣州：廣州出版社，2008。

張庚：《中國大百科全書·戲曲·曲藝》，北京：中國大百科全書出版社，1983。

張永權：《南國紅豆》，成都：四川文藝出版社，1989。

鄭新文：《藝術管理概論——香港地區經驗及國內外案例》，上海：上海音樂出版社，2015。

中國戲劇家協會廣東分會、廣東話劇研究會：《廣東話劇運動史料集，第1集》，廣州：中國戲劇家協會廣東分會、廣東話劇研究會，1984。

中國戲曲志編輯委員會：《中國戲曲志・廣東卷》，北京：中國ISBN中心，1993。

中國藝術研究院《戲曲研究》編輯部：《戲曲研究》(第二十輯)，北京：文化藝術出版社，1986。

圖表索引

致謝

在此我謹向這一路教導我、給予我無限支持的導師王文章部長、王馗所長、毛俊輝教授、中國藝術研究院戲曲研究所的老師，以及粵劇界各位前輩和其他師友親人表達我誠摯的謝意。

我要感謝我的良師益友：謝柏梁、胡芝風、王德明、王建勛、周龍、馬龍、高升、梁潤添、李明鏗等一直以來對我的支持與信任，您們給予的溫暖與勇氣正是堅定了我前行的動力。

最後，我要感謝我的家庭，我的外公白駒榮、我的九姨媽白雪仙與我的母親白雪梅。外公對藝術無私奉獻的精神時刻感動着我，「任白」流派創始人之一白雪仙對粵劇的執着與熱愛引領着我，母親白雪梅對藝術教育的熱誠與努力是我的榜樣與典範，他們都是我的領路人，在此特別致謝。

我知道整理香港粵劇的譜系是一項巨大的工作，本書也有許多不足的地方需要各位多多指正，希望通過這個起點，引起大眾的重視逐漸完善，為香港粵劇共同做出努力，讓輝煌傳承下去。

張紫伶

2022 年 3 月

責任編輯：羅國洪
封面設計：洪清淇

香港粵劇流派

作　　者：張紫伶

出　　版：匯智出版有限公司
　　　　　香港九龍尖沙咀赫德道2A首邦行8樓803室
　　　　　電話：2390 0605　傳真：2142 3161
　　　　　網址：http://www.ip.com.hk

發　　行：聯合新零售（香港）有限公司
　　　　　香港新界荃灣德士古道 220-248 號荃灣工業中心 16 樓
　　　　　電話：2150 2100　傳真：2407 3062

印　　刷：陽光 (彩美) 印刷有限公司

版　　次：2022 年 12 月初版

國際書號：978-988-76156-4-4

香港藝術發展局
Hong Kong Arts Development Council 資助

香港藝術發展局全力支持藝術表達自由，本計劃
內容並不反映本局意見。